# CATALOGUE
## RAISONNÉ
## DES TABLEAUX,

Desseins, Estampes, Bronzes, Terres cuites, Laques, Porcelaines de différentes sortes, montées & non montées; Meubles curieux, Bijoux, Minéraux, Cristallisations, Madrepores, Coquilles & autres Curiosités, qui composent le Cabinet

### DE FEU M. BOUCHER,
Premier Peintre du Roi.

Cette vente se fera au Vieux Louvre, dans l'appartement du défunt sieur Boucher : elle commencera le Lundi 18 Février 1771, trois heures & demie précise de relevée, & jours suivans, à pareille heure, sans discontinuation.

On distribuera 15 jours avant l'ouverture de la vente, une feuille indicative des objets qui seront vendus dans chaque vacation.

### A PARIS,
Chez Musier, Pere, Libraire, Quai des Augustins.

## M. DCC. LXXI.

# TABLE

### Des objets contenus dans ce Catalogue.

| | |
|---|---|
| *A*vant-Propos, | |
| Tableaux, | 1 |
| Peintures à Gouache, | 30 |
| Miniatures Françoises & Chinoises, | 31 |
| Terres cuites, | 32 |
| Plâtre, | 34 |
| Desseins des Ecoles d'Italie, | 35 |
| Desseins, Ecole des Pays-Bas, | 45 |
| Desseins, Ecole Françoise, | 54 |
| Desseins de différentes Ecoles, | 69 |
| Gouaches, Miniatures & Etudes à huile, | 73 |
| Peintures Chinoises, | 74 |
| Estampes en feuilles, | 75 |
| Recueil & Livres d'Estampes, | 82 |
| Bronzes François, Indiens & Chinois, | 83 |
| Marbres, | 87 |
| Morceaux curieux en ivoire, | ibidem. |
| Pierre de Larre, | 93 |
| Curiosités Indiennes & Chinoises, en argent & vermeil, | 94 |
| Laques, | 98 |
| Porcelaines du Japon, | 106 |
| Anciennes Porcelaines colorées & autres, | 108 |
| Porcelaines de la Chine, | 110 |
| Porcelaine Celadon, | 115 |
| Porcelaine-bleu céleste, & Porcelaine truitée, | 116 |
| Porcelaine craquelée, | 119 |
| Porcelaine & faïance de Perse, | ibidem. |
| Porcelaine de Saxe & de France, | 120 |

# TABLE.

Porcelaine en biscuit, 123
Différentes Porcelaines, 124
Terre des Indes, 126
Terre d'Angleterre, Jade, Agate, Cristaux, Emaux, Verre & autres morceaux, 129
Meubles & autres effets curieux, 142
Ustensiles de Peintres, 153
Bagues & Bijoux, ibidem.
Minéraux, &c. 156
Cristallisations, 180
Pierres, 190
Pierres fines, 200
Coraux, 203
Madrepores & autres Polypiers, 212
Coquilles,

# APPENDIX.

Tableaux,
Portraits en Email par Petitot,
Terre cuite de L. F. de la Rue,
Desseins en feuille & sous verre,
Boîte de Lapis-lasuli, & autres effets,

## Fin de la Table.

# AVANT-PROPOS.

Nous avions d'abord eu le deſſein de mettre à la tête de ce Catalogue un abrégé hiſtorique de la vie de M. Boucher; mais enſuite nous avons penſé qu'il étoit plus naturel de laiſſer ce travail à une main plus habile, & qui doit nous donner l'éloge de ce célebre Artiſte. Nous nous contenterons de dire que la fécondité du génie de M. Boucher, la richeſſe de ſes compoſitions, l'élégance de ſes figures & le riant de ſes payſages, lui avoient fait donner à juſte titre le ſurnom de *Peintre des Graces*. Il a été aimé de tous ceux qui l'ont connu, parceque, naturellement doux, honnête, bienfaiſant, il auroit été fâché de nuire à quelqu'un. La fineſſe de ſes penſées, l'agrément de ſes

## AVANT-PROPOS.

idées, & le sel de la plaisanterie qu'il savoit placer à propos, le rendoient très aimable dans la société. Il est regretté de ses confreres, avec lesquels il vivoit sans jalousie, & pleuré des jeunes Eleves de l'Académie de Peinture, auxquels il donnoit des conseils & qu'il encourageoit avec la bonté d'un pere, & jamais avec le ton & l'air d'un protecteur, qu'il auroit pu prendre, mais qu'il méprisoit.

Ce goût que la nature avoit donné à M. Boucher pour tout ce qui est agréable, faisoit qu'il desiroit avec la plus grande vivacité tout ce qui lui plaisoit, & que rarement il se refusoit au desir de posseder ce qui le flattoit. De là, cette collection riche; immense & sur-tout agréable, qu'il a laissée après son décès; Tableaux, Desseins, Bronzes, Meubles précieux, Porcelaines

rares, Minéraux, Coquilles, Madrepores, &c. enfin tout ce qui pouvoit plaire à la vue, devenoit un objet digne de ses recherches, & il n'en vouloit point d'autres. La rareté sans agrément n'avoit nul attrait pour lui : aussi ne s'attachoit-il pas à faire des collections suivies ; dans chaque genre il ne choisissoit que les choses qui pouvoient plaire, ou par la forme ou par les couleurs.

Son Cabinet passoit à juste titre, & de l'aveu de tout le monde, pour une des plus riches & des plus agréables collections que l'on voit à Paris. Sans se connoître aux objets qu'il renfermoit, on étoit étonné & enchanté au premier aspect de cette riche & immense variété de formes & de couleurs. Ajoutez à cela l'arrangement du Cabinet où l'on reconnoissoit le gout pittoresque & plein de graces de M. Bou-

## AVANT-PROPOS.

cher, goût auquel peu de gens peuvent prétendre.

Tout ce que nous pourrions dire pour faire l'éloge de ce cabinet seroit au-dessous de l'impression qu'ont dû ressentir tous ceux qui l'ont vu. Qand on en sortoit, les expressions manquoient pour témoigner son admiration : mais ce qui séduisoit toujours le plus, étoient l'honnêteté, la politesse naturelle, l'affabilité, la finesse d'esprit & la gaieté du propriétaire.

CATALOGUE

# CATALOGUE

Des Tableaux, Desseins, Estampes, Bronzes, Marbres, Terres cuites, Laques, Porcelaines, & autres objets curieux du Cabinet de feu Monsieur BOUCHER, premier Peintre du Roi.

## TABLEAUX.

1. Deux Tableaux peints sur toile par *Joseph de Ribera*, dit l'Espagnolet. Chacun représente un Philosophe vu à mi-corps. Hauteur 3 pieds, largeur deux pieds 2 pouces.
2. Un Vieillard aveugle, plus qu'à mi-corps, jouant du violon, par le même *Ribera*, sur toile de 3 pieds

A

de haut sur 2 pieds 3 pouces de large. Ce Tableau n'a point de bordures.

3. Un homme habillé de rouge, monté à cheval, & deux autres hommes à pied, avec des animaux. Ce tableau est peint par *Benedetto Castiglione Genovese*, sur une toile collée sur bois, de forme ronde. Le diametre est de 7 pouces 6 lignes.

4. Deux Tableaux peints sur toile, de chacun 16 pouces de haut sur 12 pouces 6 lignes de large, par *Théodore* : l'un est composé de six figures, & de plusieurs vaches qui semblent venir à une fontaine, sur l'auge de laquelle est une cruche que tient une femme. Dans l'autre Tableau un homme joue de la mandoline en conduisant un âne; une femme est assise & a trois enfants auprès d'elle, dont un dans un berceau.

4 *bis*. Un marchand d'orviétan, beau tableau, aussi de *Théodore*, sur toile de 2 pieds 7 pouces de haut, sur 3 pieds 7 pouces de large.

5. Un Tableau de forme ovale, hau-

Tableaux. 3

teur 20 pouces 6 lignes, largeur 16 pouces 6 lignes : il repréſente Sainte Catherine à genoux ſur l'inſtrument de ſon martyre ; elle reçoit une palme de la main de l'Enfant Jeſus, que tient la Vierge aſſiſe ſur des nuées. On prétend que cette compoſition eſt de la main de *Pietro Berettini de Cortone* : au pourtour eſt peinte une guirlande de fleurs par *Mario del Fiori*.

6. Des vaiſſeaux qui font naufrage contre des rochers ; Tableau peint par *Montagne de Veniſe*, ſur toile de 9 pouces 9 lignes de haut, ſur 13 pouces de large.

7. Un Tableau de *Jean Lanfranc* : il repréſente des Anges dans le Ciel, ſur toile, hauteur 3 pieds, largeur 4 pieds.

8. Des raiſins & deux melons d'eau, ſur l'un deſquels eſt un pivert.

Ce Tableau, peint ſur toile, eſt du bon ſtyle de *Michel Ange des Batailles* : il porte 27 pouces de haut ſur 21 de large.

A ij

Tableaux.

9. Trois hommes dans une chambre, proche de la cheminée ; deux sont assis, dont un allume sa pipe ; le troisieme est debout, vu par le dos, tenant un pot.

Ce Tableau, peint sur bois par *David Teniers*, est d'une touche précieuse & d'un beau coloris ; il porte 8 pouces de haut, sur 5 pouces 9 lignes de large.

10. Deux Tableaux peints sur cuivre par *Jean Asselin* ; chacun porte 5 pouces 6 lignes de haut, sur 9 pouces de large : sur le premier on remarque le jeune Tobie au bord de la riviere du Tigre, à qui un Ange, son conducteur, montre le poisson qui porte le fiel pour la guérison de Tobie son pere : le second Tableau est composé de plusieurs rochers, d'un paysage, d'un grouppe de trois hommes, & d'animaux.

On ne connoît pas de Tableaux d'*Asselin* qui soient plus estimables que ceux que nous

annonçons; feu M. Boucher en faisoit grand cas.

11. Un Bourguemestre, figure en pied, vue de face, dans un vestibule; il tient ses gants de la main gauche, & releve son manteau de la droite.

Plusieurs Amateurs croient que ce Tableau est de Van Dyck : il est certain qu'au premier coup d'œil on pourroit le juger tel; mais quoiqu'il en ait pour ainsi dire tout le mérite, nous sommes portés à le croire original de *Jean Vankalcker.* Il est peint sur bois, hauteur 29 pouces, largeur 18.

12. Une charrue tirée par deux bœufs que deux hommes conduisent; à une petite distance d'eux est un chien, une bouteille, l'habit d'un de ces paysans & son bâton; le tout sur un terrain élevé, proche d'un bois, dans un pays montagneux. Ce Tableau peint sur toile par *Nico-*

*las Berghem*, porte 13 pouces 6 lignes de haut, sur 19 pouces de large.

13. Un buste d'homme ayant sa barbe & ses cheveux, la tête découverte & vue de profil. Ce Tableau peint dans le style de Rubens, est sur bois, & porte 17 pouces 6 lignes de de haut, sur 14 pouces de large.

14. Un autre Tableau sur bois de 15 pouces 6 lignes, sur 11 pouces 6 lignes : il représente une femme & trois enfants, par *Jacques Jordaens*.

15. Une forêt dans un terrein marécageux : on remarque dans le coin à droite un homme qui garde des moutons.

Le mérite de ce Tableau est distingué, & c'est un des bons de *Jacques Ruisdael*; il est peint sur toile & a 21 pouces 3 lignes de haut, sur 26 pouces 6 lignes de large.

16. Deux beaux grouppes de fleurs dans des vases : chacun est peint sur toile par *Verandael* : hauteur 23 pouces, largeur 19.

*Tableaux.*

17. Un autre Tableau du même Artiste, représentant différentes fleurs dans une caraffe de verre, sur toile de 20 pouces 6 lignes de haut, sur 15 pouces 6 lignes de large.

18. Mercure tenant son flageolet, paroît regarder si Argus est bien endormi : on voit la vache Io & deux autres vaches, avec des moutons.

Ce morceau fait l'admiration des Artistes & des Amateurs de goût, par sa touche ferme & son coloris vigoureux; nous le croyons bien original de *Jean Lis*. Il est sur toile & a 26 pouces de haut, sur 37 de large.

19. Un des meilleurs Tableaux & des plus agréables de *Jean Van Goyen*, peint sur bois, de 15 pouces de haut, sur 24 de large : il représente plusieurs maisons & des arbres proche de l'Escaut : on voit sur cette riviere des hommes & des animaux dans un bac, & d'autres hommes dans un bateau; dans l'éloignement à droite, plusieurs vaisseaux.

A iv

*Tableaux.*

20. Deux hommes, une femme & plusieurs animaux répandus dans la campagne : on remarque sur des nuées des Anges, dont un paroît annoncer la venue du Messie.

Ce Tableau intéressant de composition, d'un beau coloris, & d'un bon effet, est peint par *Adam Pynaker*, sur toile, qui porte 20 pouces 3 lignes de haut, sur 24 pouces de large.

21. Des ustensiles de ménage, des légumes & des racines, dans une cuisine : on observe à droite une femme sur le pas d'une porte, & à côté une poule perchée sur une haie faite avec des planches ; à gauche dans le fond, un homme & une femme se chauffent.

Ce morceau peint sur bois par *Willem Kalf*, est très riche de détail, précieux de touche, & d'un excellent coloris : il porte 14 pouces 9 lignes de haut, sur 19 pouces de large.

*Tableaux.*

22. Un autre Tableau dans le même genre, par *Willem Kalf*, peint sur bois, hauteur six pouces, largeur 8.
23. Un joli paysage, la vue d'une riviere & de fabriques, avec figures & animaux, sur cuivre, par *David Vinckenboons* ; hauteur 2 pouces 5 lignes, largeur 4 pouces.
24. Un intérieur d'Eglise éclairé par le jour, peint sur cuivre par *Henri Steenwick*, enrichi de figures, par *Jean Breughel*, surnommé Breughel de Velours.

Ce Tableau est d'un précieux fini ; il porte 1 pouce 4 lignes de haut, sur 2 pouces 5 lignes de large.

25. Un Tableau, paysages & fabriques, peint sur bois par *Decker* ; il porte 13 pouces de haut, sur 20 pouces de large.
26. Erichtonius dans la corbeille. Ce Tableau est une esquisse terminée, qu'on estime de *Pierre Paul Rubens* : il est peint sur bois ; hauteur 10 pouces, largeur 13 pouces.

Tableaux.

27. Un Tableau peint par *Grif*, aussi beau que s'il étoit de Feyt, sur toile de 18 pouces de haut, sur 14 pouces 6 lignes de large : il représente une perdrix & un grouppe d'oiseaux morts.

28. Des vaisseaux & chaloupes en mer & dans l'éloignement, un village : l'effet du soleil couchant qui reflette dans la mer, est rendu avec une illusion frappante.

Ce charmant Tableau est peint par *Corneille Molenaert*, sur toile qui porte 10 pouces de haut, sur 17 de large.

29. Deux Marines représentées dans un temps d'orage ; elles sont peintes sur cuivre par *Van Vel.l*, d'*Anvers*, & portent chacune 3 pouces 8 lignes de haut, sur 5 pouces 4 lignes de large.

30. Un grand paysage ragoûtant, avec figures, peint sur toile : hauteur 3 pieds 4 pouces 6 lignes, largeur 5 pieds 11 pouces.

31. Un autre paysage, avec figures &

Tableaux.

animaux, Tableau original dans le style de Pynaker, sur toile de 15 pouces de haut, sur 2 pieds 10 pouces de large.

32. Des fleurs dans un vase posé sur un piedestal. Ce Tableau, peint par un bon Maître des Pays-Bas, est sur toile de 5 pieds de haut sur 3 pieds 11 pouces de large.

33. Un autre Tableau peint sur toile de 3 pieds 8 pouces de haut, sur 4 pieds 9 pouces de large, représentant une chûte d'eau, des rochers & des paysages.

34. Une vue de rochers, chûte d'eau & fabriques d'Italie; sur le devant à droite sont placés trois hommes, dont un debout, & sur un rocher un peu élevé, un homme qui porte un panier à son bras & une ligne sur son épaule. Ce Tableau est peint sur toile de 17 pouces de haut, sur 23 pouces de large, par *Jean Both*.

35. Un Tableau de 3 pieds 2 pouces de haut, sur 5 pieds 5 pouces de large, représentant Judith qui donne la tête d'Holopherne à sa suivan-

A vj

te, figures à mi-corps forte nature, par *Simon Vouet*.

36. Le portrait de *Pierre Mignard*, peint par lui-même : il s'est représenté à mi-corps, tenant sa palette. Ce Tableau peint avec beaucoup de légéreté, est sur cuivre, de forme ovale : hauteur 7 pouces 6 lignes, largeur 6 pouces.

37. La Vierge assise, ayant l'Enfant Jesus sur ses genoux ; S. Jean tient une colombe. Tableau de *Sébastien Bourdon*, d'un coloris agréable : hauteur 11 pouces 6 lignes, largeur 8 pouces 6 lignes.

38. Un autre Tableau composé dans le style de Benedette, peint sur toile de 16 pouces de haut, sur 23 de large.

39. Une bataille peinte par *Giacomo Cortese*, dit le Bourguignon, sur toile de 11 pouces 3 lignes de haut, sur 21 pouces 9 lignes de large.

40. Un Tableau d'architecture & paysages avec figures, sur toile de 3 pieds 11 pouces de haut, sur 3 pieds 5 pouces de large, par *Pierre Patel* le pere.

*Tableaux.*

41. La Vierge, l'Enfant Jesus, Saint Joseph & un Ange dans un paysage. Ce Tableau est peint par *Cousset*, beau-frere d'Eustache le Sueur, sur toile de 2 pieds 10 pouces de haut, sur 4 pieds 5 pouces 3 lignes de large.

42. Moyse sauvé des eaux, & Rebecca qui reçoit les présents du serviteur d'Abraham. Le premier de ces deux morceaux est composé de onze figures ; dans le second, il y en a neuf d'environ 4 pouces 6 lignes de proportion. Ils sont peints par *Nicolas Loyr* dans son meilleur temps, sur toile, qui portent chacun 11 pouces de haut, sur 15 pouces 6 lignes de large.

42 *bis*. Le jugement de Salomon, du même *Nicolas Loyr*, sur toile de 2 pieds 9 pouces de haut, sur 4 pieds de large.

43. Bacchus & Ariane, représentés sur bas-relief de pierre, par *Alexandre*, orné d'une très riche guirlande en ovale, composée de toutes sortes de raisins & feuilles de vigne, imitant parfaitement le naturel.

par *Baptiste Monnoyer*. Ce Tableau peint sur toile, porte 4 pieds 5 pouces de haut, sur 3 pieds 4 pouces 6 lignes de large.

44. Un Paysage peint par *Mauperché*, dans lequel est représentée Diane qui trouve une de ses suivantes blessée par un sanglier. Ces figures sont de *Pierre Jean-Baptiste le Brun*, sur bois ; hauteur 18 pouces, largeur 31 pouces.

45. Actéon, métamorphosé en cerf par l'ordre de Diane, est poursuivi par ses chiens ; on compte 14 figures de femmes de 18 à 20 pouces de proportion.

Ce Tableau peint par *Jean-Baptiste de Troy*, plaît infiniment par la variété des attitudes & le gracieux des figures ; il est sur toile qui porte 3 pieds 11 pouces de haut, sur 6 pieds de large.

46. Deux beaux Paysages, peints aussi par *J. B. de Troy*: dans l'un est entr'autres figures, un chasseur proche

Tableaux.

d'un étang, qui tire sur des oies ; dans l'autre une charrette remplie de bois, tirée par deux chevaux, dont un est renversé. Chacun de ces Tableaux est peint sur toile qui porte 29 pouces de haut, sur 2 pieds de large.

47. Deux autres Tableaux du même Auteur, peints sur toile, chacun de 20 pouces 6 lignes de haut, sur 30 pouces de largeur : l'un est Esther évanouie devant Assuerus, qui la touche de son sceptre ; l'autre est le couronnement de cette Princesse en présence de ses rivales.

48. Autre *idem* fait à la *presto*, sur papier collé sur toile de 13 pouces 6 lignes de haut, sur 16 pouces 6 lignes. Son sujet est Artémise à qui une de ses suivantes présente la coupe.

49. Une Arménienne assise dans un jardin ; elle a son bras droit posé sur un ballot, & tient un fruit de l'autre main. Ce Tableau est peint sur bois par *Antoine Watteau* ; il porte 7 pouces 3 lignes de haut, sur 5 pouces de large.

50. Une bataille peinte sur toile de 18 pouces de haut, sur 2 pieds 10 pouces de large.

Ce Tableau est de *Joseph Parrocel*, & aussi beau que s'il étoit de Bourguignon.

51. Un autre bon Tableau du même *Parrocel* ; il représente un combat proche d'un fort : le coloris est vigoureux & d'un savant effet. Il est sur toile de 14 pouces 6 lignes de haut, sur 11 pouces 6 lignes de large.

52. Alexandre qui coupe le nœud gordien : Tableau sur toile par *Jean-Baptiste Vanloo* ; hauteur 10 pouces 6 lignes, largeur 17 pouces.

53. Cléopatre aux pieds de César, cherchant à le séduire après la mort de Pompée. Ce sujet peint sur toile par *Colin de Vermont*, porte 13 pouces 6 lignes de haut, sur 16 pouces 6 lignes de large.

54. Deux sujets de l'Histoire Romaine, peints sur toile dans le goût de Lairesse : il portent chacun 21 pouces de haut, sur 25 de large.

Tableaux. 17

55. Un chien regardant un os, étude très bien peinte sur toile, de 15 pouces de haut, sur 19 pouces 6 lignes de large.

### Charles de la Fosse.

56. Vénus, Vulcain & Enée, & trois Amours, dont un tient un casque. Ce Tableau peint sur toile, porte 3 pieds 5 pouces de haut, sur 2 pieds 10 pouces 6 lignes de large.

57. La Vierge dans la gloire, environnée d'Anges; Tableau de forme ronde, sur toile de 17 pouces de diametre.

58. Le pareil sujet différemment composé, sur toile aussi, de forme ronde, de 3 pieds de diametre.

59. Notre Seigneur adoré par des Anges. On soupçonne l'originalité de ce Tableau; il est peint sur toile de 4 pieds de haut, sur 3 pieds de large.

60. L'assemblée des Dieux, étude de plafond, sur toile de 29 pouces de haut, sur 36 de large.

61. Autre plafond, sujet allégorique,

où sont représentés le Temps, Apollon & les quatre Saisons, sur toile de 3 pieds 9 pouces de haut, sur 2 pieds 8 pouces de large.

62. La chûte de Phaëton, aussi en plafond, sur toile de 2 pieds 9 pouces 6 lignes de haut, sur 19 pouces de large.

63. Autre plafond, c'est Apollon qui parcourt le Zodiaque, sur toile de 3 pieds 1 pouces de diametre.

64. Le Baptême de Notre Seigneur, & le frappement du rocher, peints sur toile; hauteur de chaque tableau 1 pied, largeur 1 pied 5 pouces.

65. Deux différentes compositions des filles de Jétro, Tableaux peints sur toile, chacun de 14 pouces 6 lignes de haut sur 18 pouces 6 lignes de large.

66. L'Adoration des Bergers & celle des Rois, esquisses sur papier collé sur toile, chacune porte 16 pouces de haut, sur 10 pouces 6 lignes de large.

67. S. Marc, avec des Anges, sur toile de 19 pouces 6 lignes de haut, sur 23 pouces 6 lignes de large.

68. Un paysage avec figures, sur toile

*Tableaux.*

de 20 pouces de haut, sur 29 de large.

69. Un autre paysage sur toile, de 16 pouces de haut, sur 19 de large.

70. Un projet pour orner un médaillon, peint sur toile de 27 pouces de haut, sur 21 de large.

71. Un paysage & vue de riviere, avec figures, par *Jean-Baptiste Forest*, sur toile de 22 pouces de haut, sur 37 pouces 6 lignes de large.

72. Une maison ; Tableau d'un bon style de *Jacques Fouquieres*, sur toile de 22 pouces de haut, sur 33 de large.

73. Un autre paysage du même *Fouquieres*, sur toile de 13 pouces 9 lignes de haut, sur 17 pouces de large.

74. Un paysage, avec fabriques & riviere ; on voit en petites figures Pyrame & Thisbé. Ce Tableau, peint sur toile par Asselin, ou *Dominique Bariere*, porte 12 pouces de haut, sur 15 de large.

75. Un autre paysage où est représentée aussi en petites figures, la fuite en Egypte, sur toile de 18 pouces de haut, sur 24 de large.

75 bis. Deux Académies de *Carle Van-loo*, peintes sur toile chacune de 2 pieds 6 pouces 6 lignes de hauteur, sur 1 pied 10 pouces 6 lignes ; elles n'ont point de bordures.

### François Boucher.

76. Un sujet de deux enfants aîlés ; l'un tient des roses, l'autre a renversé un arrosoir sur des fleurs. Ce Tableau fait à la *presto*, est peint sur toile de 23 pouces en quarré.

77. Un autre Tableau de trois Amours, dont un endormi tient une fleche qui est dans un carquois sous lui. Hauteur 22 pouces, largeur 33 pouces 6 lignes.

78. Le buste d'une femme, avec des mains ; elle tient des fleurs : on voit aussi la tête & le bras d'un Amour ; sur toile de forme ovale. Hauteur 23 pouces, largeur 19.

79. L'Adoration des Bergers, peinte en grisaille à l'huile, à l'imitation d'un dessein lavé de bistre & rehaussé de blanc, d'un bon effet, sur papier. Hauteur 16 pouces, largeur 11 pouces 6 lignes.

Tableaux.

80. L'adoration des Rois, peinte en grisaille à l'huile sur papier. Hauteur 18 pouces, largeur 15, sous verre & bordure dorée.

81. La présentation au Temple. Hauteur 13 pouces, largeur 8 pouces 6 lignes.

82. Samson endormi sur les genoux de Dalila ; c'est le moment où les Philistins viennent pour le lier. Hauteur 10 pouces, largeur 12 pouces 6 lignes.

83. L'enlévement d'Orithye par Borée. Hauteur de cette grisaille peinte sur papier, 13 pouces 6 lignes, largeur 10 pouces.

84. Repos en Egypte, *idem*. Hauteur 12 pouces, largeur 8.

85. Pigmalion amoureux de la figure qu'il a faite. Hauteur 13 pouces 6 largeur 8 pouces 6 lignes. Ce morceau n'a pas de bordure.

85 *bis*. L'Assomption de la Vierge, ébauche peinte sur toile de 4 pieds 4 pouces de haut, sur 2 pieds 3 pouces de large.

86. Des fleurs dans une carafe de verre posée sur une table de marbre.

22 *Tableaux.*

Ce Tableau peint sur toile par *M. Bachelier*, porte 16 pouces de haut, sur 12 de large.

87. Un combat de cavalerie, peint par *de la Rue*, sur toile de 3 pieds 1 pouce de haut, sur 4 pieds 1 pouce de large.

88. Autre bataille du même Artiste, sur toile de 3 pieds de haut, sur 4 pieds 10 pouces de large.

## M. Robert.

89. Deux blanchisseuses, dont une met du linge dans une hotte, au bas d'un escalier de jardin : Tableau peint grassement, d'un effet agréable & piquant, sur bois. Hauteur 13 pouces 6 lignes, largeur neuf pouces 6 lignes.

90. Une colonnade prise dans S. Pierre à Rome; il y a sur le devant neuf figures : sur toile ; hauteur 15 pouces, largeur 13 pouces.

91. Un Sacrifice à Jupiter, & un autre Tableau où est la figure équestre de Marc-Aurele : chacun de ces tableaux peint sur toile porte 24 pouces de haut, sur 12 de large.

*Tableaux.*

92. Une écurie & un grenier à foin, avec des figures & des animaux, sur toile de 15 pouces de haut, sur 11 pouces 6 lignes de large.

93. Une corbeille remplie de fleurs posée sur un tablette de porphyre, tableau peint sur verre de forme ovale, par M. *Bellanger*. Hauteur 2 pieds 5 pouces, largeur 23 pouces.

94. Un devant de cheminée de 2 pieds 9 pouces de haut, sur 3 pieds 5 pouces 9 lignes de large, peint par le même *Bellanger*; il représente une guirlande de fleurs, & un panier de fleurs suspendu & attaché avec un ruban bleu; dans le bas un socle & des fleurs dessus.

95. Des ruines d'un ancien palais & autres édifices, peintes par P. *Verdussen*, sur toile de 18 pouces 6 lignes de haut, sur 13 pouces 6 lignes de large.

96. Des pêches & des raisins posés sur un morceau d'architecture: tableau sur toile, par *Desportes*; hauteur 18 pouces, largeur 2 pieds 2 pouces.

97. Une Magdelaine pénitente, figure à mi-corps, par *Van Molle*, sur

24 *Tableaux.*

bois: hauteur 18 pouces, largeur 14.

98. L'Assomption de la Vierge, par un Maître Flamand, sur cuivre: hauteur 16 pouces 6 lignes, largeur 10 pouces 6 lignes.

99. Une belle copie de la sainte Famille, de Raphaël, que Gérard Edelinck a gravée; elle est faite par *Jean-Baptiste Vanloo*, sur toile qui porte 6 pieds de haut, sur 4 pieds 4 pouces 6 lignes de large.

100. Une femme assise sur la peau d'un lion; à sa gauche est un Amour endormi, qui tient le flambeau de l'hymenée renversé: un peu plus haut à sa droite, un Satyre qui la regarde. Ce tableau gracieux est très bien peint dans le goût d'Antoine Allegri, surnommé le Correge.

101. S. Joseph qui donne un fruit de palmier à l'Enfant Jesus à côté de la Vierge: figures de grandeurs naturelles, d'après Baroche d'Urbain, sur toile de 6 pieds 9 pouces de haut, sur 4 pieds 3 pouces de large.

102. La Charité représentée par une femme & trois enfants, d'après André Delsarte, sur toile: hauteur

pieds

*Tableaux.*

pieds 2 pouces, largeur de 3 pieds 2 pouces. L'original est au Palais du Luxembourg.

103. Lucrece l'épée à la main avant de s'être percé le sein ; figure grande comme nature, d'après Guido Reni, sur toile de 7 pieds de haut, sur 4 pieds 9 pouces de large.

104. S. Pierre, presque à mi-corps, peint sur toile d'après le même. Hauteur 24 pouces 6 lignes, largeur 19 pouces 6 lignes.

105. Autre copie ; c'est un buste d'homme, le doigt sur sa bouche ; sur toile qui porte 21 pouces de haut, sur 16 de large.

106. La Vierge ayant sur elle l'Enfant Jesus ; Sainte Catherine lui présente un lis. Ce Tableau d'après Pierre de Cortone, est sur toile de 3 pieds 5 pouces de haut, sur 4 pieds 6 pouces de large.

107. Une Vierge à mi-corps, les mains croisées sur sa poitrine, peinte sur toile d'après un Maître Italien. Hauteur 23 pouces 6 lignes, largeur 18 pouces.

108. Une Madelaine en méditation

B

représentée à mi-corps, sur toile de 3 pieds de haut, sur 2 pieds 3 pouces de large.

109. Le mariage de Sainte Catherine, composé de trois figures grandes comme nature, d'après P. P. Rubens, sur toile qui porte 5 pieds 7 pouces de haut, sur 4 pieds 9 pouces de large.

110. Deux Tableaux : chacun représente le buste d'un homme, dont un d'après Van Dyck; sur toile, de forme ovale. Hauteur 20 pouces, largeur 15 pouces.

111. L'Enfant Jésus dans une manne d'ozier ; la Sainte Vierge qui le regarde dormir, tient un livre ouvert; S. Joseph a en main une hache & un morceau de bois ; une gloire d'Anges est dans le haut. Ce Tableau est une copie d'après Rembrandt, faite avec beaucoup d'art & de précision, par M. *Fragonard*, sur toile de 2 pieds 9 pouces 6 lignes de haut, sur 27 pouces de large.

112. Une autre belle copie de Rembrandt, aussi par M. *Fragonard* ; c'est une Savoyarde qui tient son bâton entre ses bras ; sur toile de 2

Tableaux.

pieds 10 pouces 3 lignes de haut, sur 2 pieds de large.

113. Une vieille presque à mi-corps; elle tient un livre; copie de Rembrandt, par M. *Drouais le fils*: sur toile de 23 pouces de haut, sur 18 de large.

114. Le buste de Rembrandt, sur toile de 17 pouces 6 lignes de haut, sur 14 pouces 9 lignes de large.

115. Quatre hommes dans une chambre, dont un écrit: Tableau dans le goût de Rembrandt, sur toile; hauteur 12 pouces, largeur 10.

116. Un Tableau original Flamand; représentant du paysage, plusieurs fabriques & des figures, sur bois. Hauteur 16 pouces, largeur 20 pouces 6 lignes.

117. Un concert par trois hommes qui jouent de divers instruments, & une femme qui touche du clavecin; figures de grandeur naturelle. Ce Tableau est une belle copie d'après le Valentin; sur toile de 6 pieds de haut, sur 4 pieds 6 pouces de large. L'original est au Cabinet du Roi.

118. Une autre copie *idem*: son sujet est trois hommes assis, jouant aux

cartes ; & une Bohémienne qui, la main posée sur l'épaule d'un homme, tire la bourse de la poche d'un des joueurs.

119. Une marine avec figures, dans le goût de M. Vernet ; sur toile de 3 pieds 9 pouces de haut, sur 5 pieds 3 pouces de large.

120. Une dame assise, & un jeune homme qui lit : Tableau sur toile, de 11 pouces de haut, sur 8 pouces 6 lignes de large.

121. Christine de France, Duchesse de Savoie ; Philippe Guillaume de Nassau, Prince d'Orange ; Eléonore de Bourbon Condé, Princesse d'Orange, & un portrait d'homme inconnu, tous de grandeur de bracelet, sur cuivre, renfermés dans une bordure de bois doré.

122. Une femme & un enfant, avec divers animaux, dans le style de Van Romain; sur toile de 22 pouces de haut, sur 17 de large.

123. Une vue de mer & un peu de paysage, par Van Goyen, sur bois, hauteur 13 pouces six lignes, largeur 18 pouces.

124. Un paysage, par *Van Bredal*,

d'après Wouwermans, sur toile de 11 pouces 6 lignes de haut, sur 14 pouces de large.

125. La Sainte Famille dans un paysage; ce tableau peint sur toile par *Tiarini*, est estimable, il porte 2 pieds de haut, sur 18 pouces 6 lignes de large.

126. Le portrait de *J. B. Grimou*, peint par lui-même à mi-corps, sur une toile de 2 pieds de haut, sur 18 pouces de large.

127. Une belle vue de mer, proche d'un chemin où sont des arbres & des figures, par *Neyts*, ce tableau clair, agréable & du meilleur temps de ce Maître, est peint sur bois, hauteur 8 pouces, largeur 9 pouces.

128. Un paysage avec figures, par *Guspre Duguet*, sur toile de 2 pieds 2 pouces de haut, sur 2 pieds six pouces de large.

129. Deux Tableaux très riches de composition, fins de touche & d'un bon effet, peints sur cuivre, par *Grevenbroeck*; ils représentent des vues de Villes; l'une proche de la mer, l'autre proche d'une rivière;

chacun porte 10 pouces 3 lignes de haut, sur 16 pouces de large.

## PEINTURES A GOUACHE.

130. Deux des plus piquants morceaux de *Wagner* : dans l'un on voit à gauche les tours & autres débris d'un château proche de la riviere; un homme, une chevre, un chien & onze moutons: dans l'autre, du paysage, des fabriques, un homme couché à terre, une vache, cinq moutons, & une femme qui chemine: chacun porte 8 pouces 3 lignes de haut, sur 6 pouces 9 lignes de large, sous verre & bordure dorée.

131. Plusieurs Tableaux, tant sur bois que sur toile, qui seront divisés.

132. Une poule effrayée de voir deux porc épics hérissés; un chien se sauve. Ce Tableau peint par *Agricola*, ou par un autre savant Artiste, porte 4 pouces 9 lignes de haut, sur 6 pouces 3 lignes de large, sous verre & bordure dorée.

Peintures à gouache.

133. Une vue de mer & de rochers, avec figures & animaux, dans le goût de Jean Asselin, sous verre & bordure dorée.

## MINIATURES FRANÇOISES ET CHINOISES.

134. Un buste du Roi dans sa jeunesse, par M. Massé, grandeur de bracelet.
135. Un plus grand morceau : c'est une Dame presque à mi corps.
136. Un jeune homme, à mi-corps, dans le goût de Netscker.
137. Sept portraits peints à la Chine, grandeur de bracelet, ajustés avec filets dorés, sur fond verd, dans une bordure dorée, & cinq autres *idem*.
138. Quatre autres portraits ajustés de même dans une bordure dorée.
139. Une Chinoise sur un péristile, dans une bordure dorée.

# TERRE CUITE.

140. Un enfant assis, appuyé sur son bras gauche : hauteur 2 pouces, par *François Flamand*, dit le Quesnoy ; il est adhérent à un socle posé sur un pied de bronze doré.

141. Un Guerrier, figure en pied, par *Pierre le Gros* : hauteur 20 pouces 6 lignes, sur un pied de bois doré.

142. Un Evêque revêtu de ses habits sacerdotaux, par M. *Vassé*. Hauteur 2 pieds 8 pouces.

143. Une *macchette* de *le Pautre* ; c'est Enée qui enleve son pere Anchise. Hauteur 1 pied.

144. Pan & Syrinx en pendants, par *Pollet*. Hauteur de chacun de ces morceaux, 17 pouces.

145. Deux bas reliefs de forme ovale, représentant chacun un vase de fleurs. Hauteur 1 pied, largeur 9 pouces 3 lignes, en bordure dorée.

146. Le modele d'un tombeau, par *le Lorrain*, dans une bordure noire à filet doré.

147. Une Vestale de 15 pouces 6 lignes

*Terre cuite.*

de hauteur, faite à Rome par *Claudion*, d'après l'original; c'est la même que celle d'après l'antique par le *Gros*, qui est dans le jardin des Tuileries. Celle-ci est sur un pied de marbre blanc, panneaux de breche verte & socle de bleu turquin.

148. Un vase orné d'un bacchanal d'enfants en bas-relief, & de deux mascarons à cornes de béliers en relief, d'où tombent des guirlandes de fleurs, par le même *Claudion*. Hauteur 9 pouces 6 lignes.

149. Un vase étrusque, garni de deux anses, un couvercle & un pied de bronze doré, posé sur un cylindre où sont quatre enfants en terre cuite, sur un pied rond de bronze doré. Hauteur totale 11 pouces 6 lignes.

150. Un grouppe de trois femmes supportant une base de colonne, posée sur un pied d'ébene garni de bronze doré; au-dessus est un vase de terre peint en blanc, dans lequel sont des fleurs artificielles.

151. Deux bustes, l'un en terre cuite l'autre en plâtre, par M. *le Moine*,

*Plâtre.*

sur des pied-douches de marbre violet.

251 *bis*. Le buste d'une fille & celui d'un jeune homme, sur des pieds, l'un de jade, l'autre de bronze doré.

## PLASTRE.

152. La figure équestre du Roi Louis XV, par *Edme Bouchardon*.

153. Deux Amours par le même *Bouchardon*.

153 *bis*. Une femme couchée, de grandeur naturelle, par M. *Mignot*. Ce morceau est d'un rare mérite. La Bergere grecque très bien réparée. Hauteur 21 pouces.

154. Cinq grouppes d'enfants jouant, & un enfant seul tenant des raisins dans sa chemise, par M. *de la Rue*.

155. Un Amour mangeant des raisins, figure debout, par M. *Pajou*. Hauteur 2 pieds 2 pouces, posée sur un socle de bois doré.

156. Deux vases cannelés, avec mascarons & guirlandes, par M. *Sigisber*.

157 Des petites figures, bustes, enfants & autres morceaux dont plusieurs de terre cuite.

# DESSEINS.
## ECOLE FLORENTINE
### ET DE SIENNE.

158. La Religion & la Justice, par *André Delsarte* ; deux compositions de *Salviati* ; une de *George Vasari* ; la mort de S. Joseph par *Vanni*, & une tête, en tout sept desseins.

159. La fuite en Egypte, deux sujets de Vierge & un paysage, avec figures & animaux, à la plume & lavés par *Stephanus della Bella*.

160. Quatre autres, aussi à la plume, par le même : ils représentent chacun un Polonois ; trois sont à cheval, le quatrieme en tient un par la bride.

161. Deux *ditto*, sujets de chasse à la plume & lavés.

## ECOLE ROMAINE.

162. St. Jean l'Evangéliste. Ce deſſein à la plume & lavé, nous paroît être de *Raphael Sancio d'Urbin*.

163. Une préſentation au Temple, deſſinée au biſtre & rehauſſée de blanc au pinceau, & deux têtes d'aigles deſſinées à la plume, par *Jules Pipi*, connu ſous le nom de Jules Romain; & quatre friſes, par *Polidor de Caravage*.

164. Deux deſſeins à la plume, par *Perin del Vague*; & ſix autres, dont cinq par *Tadée & Frédéric Zuccaro*; trois ſont à la plume, les autres à la ſanguine.

165. Quatre deſſeins à la ſanguine, dont un auſſi au fuſin, par *Joſeph Ceſari*, dit Joſepin.

166. Trois têtes de profil, fortes comme nature, deſſinées à la pierre noire, à la ſanguine, & un peu de paſtel, par *Frédéric Barroche d'Urbin*.

167. Trois autres têtes *idem*, & S. François à genoux aux pieds de la

## Ecole Romaine.

Vierge; il embrasse l'Enfant Jesus qu'il tient dans les mains : desseins à la plume, tous par *Frédéric Barroche*.

168. Alexandre qui fait le siege du rocher Oxius, dessein à la plume; une belle Académie d'homme assis, dessinée à la sanguine; & un *ex voto* à la Vierge, faite au fusin, par *Pierre Berettini de Cortone*.

169. Jason qui a conquis la Toison, grand dessein à la plume, lavé à l'encre, & rehaussé de blanc au pinceau, par *P. de Cortone*; & deux autres plus petits desseins à la plume.

170. Trois sujets de composition, & un paysage avec figures, dessinés à la plume par *Pierre Testa*.

171. Six desseins à la plume par *Pierre François* & *Jean-Baptiste Mola*.

172. Deux *macchettes* de *Pierre de Cortone*; un buste de femme romaine, par *Jean François Romanelle*; un plafond au crayon noir & blanc, par *Jean Ange Canini*; & une Vierge avec l'Enfant Jesus & S. Jean, à la sanguine, par *Sébastien Conca*.

173. Un beau dessein à la plume, lavé & rehaussé de blanc au pinceau, fur

papier teinté, par *André Camaffé*: il représente la Vierge, l'Enfant Jesus, S. Jean & S. Joseph, qui foulent aux pieds le dragon : une gloire d'Anges est dans le haut.

174. Le mausolée d'Alexandre VII, dans l'Eglise de St. Pierre à Rome ; & St. François dans un paysage, desseins à la plume, lavés sur papier blanc, par *Jean Laurent Bernin* ; & un plafond avec architecture, coloré par *Jean-Baptiste Gauli*, dit le *Bachiche*.

175. Quatre desseins, dont trois par *Frédéric Zuccaro*, *Romanelle* & *Bachiche*.

*Le Chevalier Carle Maratte.*

176. Une Vierge à mi-corps tenant un livre ; les Saints de l'ordre des Jésuites invoquant le Nom de Jesus ; desseins à la sanguine : un guerrier l'épée à la main, dessiné à la plume, lavé de bistre ; & deux compositions représentant la force & l'abondance ; ils sont à la plume, lavés & rehauffés de blanc sur papier bleu.

177. Deux sujets de Vierge, & six au-

*Ecole Romaine.*

tres études, chacune d'une figure; tous au crayon noir sur papier bleu.

178. Cinq compositions dessinées à la sanguine; une Adoration des Rois, à la plume, sur papier blanc, & une étude d'homme.

179. Vingt Etudes, les unes à la plume, lavés de bistre; les autres à la sanguine, ou à la pierre noire.

180. Vingt autres études de figures, têtes, mains, pieds & draperies, presque toutes sur papier bleu.

181. Vingt *idem*, autres études de figures.

182. Vingt *idem*, études de figures.

183. Vingt autres études de figures.

184. Vingt *idem*.

185. Dix-neuf autres.

186. Saint François, qu'un Ange présente à l'Enfant Jésus; dessein à la plume, & lavé sur papier blanc, par *Jacinto Calandrucci*; & une Assomption de la Vierge, à la plume, rehaussé de blanc sur papier gris, par *le Chevalier Daniel Saiter.*

187. Quatre desseins à la plume, par *Jean Paul Panini*, dont une galerie très ornée, lavée de bistre.

188. Une allégorie, grande piece au

bistre, rehaussée de blanc, par *Romanelle*; une étude de deux figures, par le *Bachiche*; & trois Saints qui invoquent la Vierge, grand dessein à la plume, plein de ragoût & d'esprit, par *Conca*.

## ECOLE DE PARME.

189. Une belle académie d'homme assis, le bras gauche posé sur sa cuisse droite; dessein à la pierre noire, par *Antoine Allegri*, ou Lieto, surnommé le Correge. M. Boucher l'avoit en grande considération.

190. Un *ex voto*, où est Sainte Catherine & deux autres Saintes, grand dessein en hauteur, à la plume & lavé; & deux petites têtes de vieillards, par le même *Antoine Allegri*.

190 *bis*. Un dessein coloré, composé de trois têtes, petite nature, qui paroissent être la Vierge, l'Enfant Jesus & un Ange: on l'attribue à *Allegri*, duquel il peut être. Hauteur 10 pouces 4 lignes, largeur 14 pouces, non compris sa bordure dorée.

*Ecole de Parme.*

191. L'Adoration des Rois; deſſein à la plume, lavé & rehauſſé de blanc au pinceau; & une femme à mi-corps, par *François Mazzuoli*, dit le Parmeſan; & cinq croquis à la pierre noire, par *le Chevalier Jean Lanfranc.*

## ECOLE DE BOLOGNE.

192. Dieu le Pere, avec des Anges; une autre compoſition à la ſanguine, rehauſſée de blanc au pinceau, par *François Primatice*; & la mort de Saint François, deſſein des plus diſtingués à la plume, à la ſanguine & lavé par *Louis Carrache.*

193. Cinq deſſeins à la plume, par les *Carrache.*

194. Huit autres des *Carrache.*

195. Trois têtes ou buſtes, petite nature; deux ſont à la pierre noire; la troiſieme à la ſanguine, par *Annibal Carrache.*

196. Sept deſſeins des *Carraches* & autres Maîtres.

197. Notre Seigneur au Jardin des

*Desseins.*

Oliviers, à qui les Anges apportent les instruments de sa Passion; dessein à la plume, & lavé par *Guido Reni*; & une descente de Croix dessinée à la sanguine sur papier blanc, par *Dominique Zampieri*, dit le Dominiquain.

*Jean François Barbieri, dit le Guerchin.*

198. Un Guerrier en cuirasse, l'épée à la main, très beau dessein à la plume, sur papier blanc.

199. Deux desseins à la plume, lavés de bistre; l'un est la Vierge que l'on met dans le tombeau, composition de sept figures; l'autre, Saint François à genoux, qui tient l'Enfant Jesus dans ses bras, aux pieds de la Vierge, entre deux Anges.

200. Quatre desseins à la plume, qui sont, la Vierge avec l'Enfant Jesus, l'incrédulité de S. Thomas, la Madelaine & S. Jérôme.

201. Cinq autres desseins.

202. Cinq *idem.*

203. David qui tient la tête de Goliath, demi-figure; un buste d'hom-

*Ecole de Bologne.*

mes enveloppé d'un manteau, & deux têtes de caprice, spirituellement faites. Tous ces desseins sont à la plume.

204. Deux *idem*, dont un composé de deux femmes qui se battent avec une quenouille.

205. La Vierge avec l'Enfant Jesus; la Madelaine pénitente, & le buste d'un jeune homme. Ces trois desseins sont à la sanguine.

206. Cinq autres desseins.

207. Six études du *Guerchin*; trois de *Jacques Cavedon*; quatre de *Simon Cantarini*; un de *Franceschini*; deux paysages à la plume, par *Jean François Grimaldi*, &c. en tout dix-huit desseins.

# ECOLE VENITIENNE,
## Napolitaine et Espagnole.

208. L'Adoration des Bergers, lavé de bistre, par *le vieux Palme*; l'incrédulité de S. Thomas; & un S. Jérôme, à la plume & lavé, par *le jeune Palme*.

44 *Deffeins.*

209. Un paysage à la plume, par *Dominique Campagnol*; sept têtes de *le Leoni*, dit le Padouan, & deux sujets de *Louis Cangiage*.

210. Agar & Ismaël, grand & beau dessein au pinceau, par *Jean Benoît Castiglione.*

211. Trois belles compositions à la plume, & lavés d'encre, par *François Solimene*; & un autre dessein à la plume, par *Valerio Castelli.*

212. Trois desseins à la plume de *Salvator Rosa*; six études de Cavaliers & de chevaux, par *Philippe de Liano*, surnommé le Napolitain; & un S. François *de Barthelemi Murillos.*

---

# DIFFERENTES ECOLES
### D'ITALIE.

213. Huit desseins de *Calendruccei, Jean Odazzi, Louis Garzi,* & autres Maîtres.

214. Huit *idem*, dont un paysage du *Milanese*.

215. Dix desseins de *Tintoret, Bassan, Vanius* & autres.

Différentes Ecoles d'Italie. 45

216. Vingt *idem*, de *Carlo Cefi, Bonaci, Benedetto Lutti, Pouloto Defcho*, & autres.
217. Vingt deſſeins de différents Maîtres.
218. Vingt autres, tous à la plume, pluſieurs lavés de biſtre.
219. Trois buſtes de *Padouanni*, & dix ſept autres deſſeins.
220. Vingt-quatre, dont pluſieurs de *Carle Maratte*.

## ECOLE DES PAYS-BAS.

### *Pierre Paul Rubens.*

221. La chûte de Phaéton, deſſein fait en Italie, lavé de biſtre, & rehauſſé de blanc au pinceau ; une académie d'homme renverſé, & une tête de vieillard à la pierre noire.
222. La tête de Silene, celle d'un Satyre & d'une vieille femme, deſſein terminé ; & une étude de pluſieurs figures en pied.
223. Douze études de chevaux, les unes à la pierre noire, les autres à la

sanguine; plusieurs sont retouchées à la plume.

### Antoine Van Dyck.

224. L'Adoration des Pasteurs ; Ananie devant S. Pierre & S. Paul ; & une femme que l'on emmene de force. Ces trois desseins sont à la plume, un peu de crayon & lavés.

225. Notre Seigneur attaché à la colonne; N. S. emmené par les soldats, & une descente de croix, desseins à la plume & lavés.

226. Cinq autres desseins, *idem*.

### Jacques Jordaens.

227. Une Sainte Famille, & un sujet de cinq figures, desseins colorés très beaux.

228. Le mariage de la Vierge, & un exorcisme, semblables aux précédents, mais plus grands.

229. Notre Seigneur qui chasse les Marchands du Temple, très grande composition colorée.

230. Quatre desseins, dont trois colorés.

Ecole des Pays-Bas. 47

231. Quatre autres desseins, & une Académie d'homme les mains par terre.

232. Six *idem*, dont une Adoration des Bergers, à la plume, & lavée de bistre.

### J. E. Quellinus.

233. La présentation au Temple, grand & beau dessein en hauteur, à la plume, lavé à l'encre, rehaussé de blanc, & un peu coloré.

234. Autre dessein, sujet de composition agréable.

235. Sept Apôtres dessinés à la plume & lavés; un joli titre pour une Bible, lavé de bistre, rehaussé de blanc au pinceau; & un sujet un peu coloré.

236. Neuf desseins de *Corneille Schut*, *Abraham Van Diebenbeke* & autres.

### Rembrandt, Van Rhyn, & Eleves.

237. S. Pierre dans la prison; le bon Samaritain, desseins à la plume, lavés, d'un bon effet.

238. Quatorze sujets différents, tous à la plume, plusieurs sont lavés.

## Desseins.

239. Quatorze *idem*.
240. Quatorze *idem*.
241. Quatorze *idem*.
242. Vingt-un desseins à la plume, & un à la pierre noire.
243. Vingt-deux *idem*.
244. Dix-neuf desseins à la plume, plusieurs lavés, & une académie d'homme en pied, dessiné à la pierre noire.
245. Dix-huit à la plume, & deux à la sanguine.
246. Vingt sujets de composition, à la plume.
247. Vingt *idem*.
248. Vingt *idem*, sujets & paysages, dont plusieurs par les Eleves de Rembrandt.
248 *bis*. Vingt *idem*.
249. Quinze *idem*, dont plusieurs lions.
249 *bis*. Vingt sujets & portraits.
250. Vingt-quatre *idem*, dont plusieurs à la pierre noire, & un de *Jean Lys*.
251. Vingt-cinq autres desseins.
252. Vingt compositions à la plume, & lavées sur papier gris, par *Léonard Bramer*.

*Ecole des Pays-Bas.*

253. Quarante neuf *idem*, plus petits que les précédents, sur papier gris & sur papier bleu.

254. Deux belles études de beaucoup de figures, à la mine de plomb, & trois autres desseins de *David Teniers*.

255. Un jeune homme presque à mi-corps, vu de face, dessiné à la pierre noire, par *Corneille Wischer*.

256. La tête d'une vieille femme, & un buste d'homme, aussi par *C. Wischer*.

257. Un dessein coloré; deux paysages au bistre, & deux à la sanguine, par *J. V. Derdoes*.

### Henry Roos.

258. Un beau dessein à la sanguine, sur papier blanc, composé de trois figures & d'animaux.

259. Autre *idem*. Il n'y a que deux figures & des animaux.

260. Deux autres desseins plus petits que les précédents, & une belle contrépreuve.

261. Six desseins, dont quatre contrépreuves.

262. Trois sujets d'animaux, dont

C

50   *Desseins.*

deux avec figures, & deux paysages avec figures, tous à la plume.

263. Vingt neuf études d'animaux à la pierre noire, & deux à la sanguine.

264. Huit autres desseins de *Roos*, &c.

### *Bartholomée Bréemberg.*

265. Deux grands paysages en hauteur, à la plume & lavés, dont un dessiné en Italie.

266. Un *idem*; vue de montagne & de rochers, & un plus grand paysage en travers.

267. Cinq autres paysages.

268. Quatre desseins de *Both*, dont un de ruines, à la plume & lavé.

269. Huit petits paysages, à la pierre noire, par *Jacques Ruisdael*.

### *Antoine Waterloo.*

270. Un grand paysage en travers, avec chaumieres & moulin à eau, dessiné à la pierre noire, par *Ruisdael*, & un aussi grand paysage à la plume par *Waterloo*.

271. Trois grands paysages en hauteur, lavés à l'encre par *Waterloo*.

*Ecole des Pays-Bas.*

272. Trois autres en travers.
273. Quatre autres paysages.
274. Seize études d'arbres.
275. Treize desseins de *Waterloo* & autres Maîtres.
276. Quatre paysages avec figures, dont trois enrichis d'animaux, dessinés à la pierre noire, par *Nicolas Berghem*.
277. Cinq paysages, dont deux contrépreuves, plus une tête comme nature, à la pierre noire aussi, par *Berghem*.
278. Six paysages & vues de riviere, à la pierre noire, par *Jean Van Goyen*.
279. Deux paysages de *Van Goyen*; deux de *Pierre Molyn*, à la pierre noire; deux d'*Aldert Van Everdingen*, à la plume & lavés, & un autre dessein.
280. Dix-huit paysages de *Van Goyen*, *Waterloo* & autres Maîtres.
281. Onze desseins, dont plusieurs d'*Isaac Van Ostade*.
282. Des animaux dans un paysage avec une chaumiere, lavé de bistre, par *Caré*; deux autres à la plume & lavés, par *Van Romain*; l'étude d'une figure d'esclave, & deux au-

Cij

tres de chacune trois têtes, à la plume, par *J. de Ghain*.

283. Quatorze desseins d'*Everdingen*, *C. de Wael*, *Schellings*, & autres.

284. Quinze desseins de chacun une figure, à la pierre noire, sur papier bleu, par *Corneille Bega* ; il y en a plusieurs rehaussés de blanc.

285. Quinze *idem*, par *Bega*.

286. Quinze autres, dont plusieurs à la sanguine.

287. Seize *dito*, & deux paysages à la pierre noire & au crayon blanc, sur papier bleu, par *Berghem*.

288. Dix-huit paysages par *Vonings*, *de Jode*, *Zeeman* & autres.

289. Dix-huit autres de *Judocus Momper*, *Vlieger*, *T. Wick*, &c.

290. Dix-huit, dont plusieurs de *Asselin*, *de Wael* & *Breydel*.

291. Six paysages & sujets à la plume & lavés, dont cinq de *Bloemaert*.

292. Cinq paysages d'*Herman Swanevelt*, dont quatre à la plume & lavés.

293. Vingt-cinq autres, dont un d'*Herman*.

294. Vingt-cinq de différens Maîtres.

295. Vingt-six *idem*,

### Ecole des Pays-Bas.

296. Trente paysages & baraques.
297. Trente *idem*.
298. Trente *dito*.
299. Trente paysages de *Neyts*, *Everdingen*, *Glauber* & autres.
300. Trente desseins de différens Maîtres.
301. Trente paysages de *Van Derdoes*, de *Wael* & autres.
302. Trente autres paysages différens.
303. Trente *idem*.
304. Trente *idem*.
305. Trente *idem*; paysages & baraques.
306. Trente autres, dont plusieurs de *Waterloo*.
307. Seize paysages, plusieurs sont de bons Maîtres.
308. Trois desseins à la plume, lavés de bistre, sur papier blanc, par un habile Artiste; ils sont composés de quantité de petites têtes agréables & spirituellement faites.
309. Trois autres desseins, *idem*.
310. Deux marines, à la plume & lavées, par *Vitringa*, & quatre autres paysages.
311. Dix desseins de *Breughel*, *Both* & autres.

312. Sept desseins de *Potter*, *Molnaer*, *Menderhout*, *Braind* & *Théobald Michault*.

313. Huit autres, dont un vase de fleurs colorées, par *Jean Van Huysum*.

314. Douze paysages, dont plusieurs colorés.

315. Dix-huit desseins de différens Maîtres.

316. Trente-huit études, presque toutes d'animaux.

317. Trente-huit autres études.

318. Trente-cinq *idem*.

319. Dix-neuf études d'animaux.

# ECOLE FRANÇOISE.

320. Vingt desseins, presque tous des études de figures, à la pierre noire, plusieurs rehaussées de blanc, par *Simon Vouet*.

321. Vingt *idem*.

322. Vingt *idem*.

323. Trente-cinq desseins de figures, têtes, pieds & mains, aussi par *Vouet*.

324. Vingt-quatre desseins de *Vouet*,

*Ecole Françoise.*

Charles le Brun, Laurent de la Hyre, & autres.

325. Dix-huit morceaux de *Nicolas Poussin*, *Eustache le Sueur*, *Perrier*, *Stella* & *Champagne*.

326. Cinquante desseins de figures & bas-reliefs antiques, dessinés à la plume, partie lavés, par *Nicolas Poussin*.

327. Quatre-vingt-douze études de figures, par *Charles le Brun*, *Verdier*, *Corneille*, *Stella* & autres, dans un volume grand *in-folio*, vélin.

328. Autres *idem*, contenant cent quarante morceaux.

*Sebastien Bourdon.*

329. Les vieillards lapidés & Notre Seigneur en croix; grands desseins, le premier en travers, le second en hauteur, l'un & l'autre à la plume & lavés à l'encre.

330. Hercule qui monte dans l'Olimpe; grand morceau en travers, au bistre, lavé & rehaussé de blanc, & la naissance de la Vierge.

331. Cinq desseins à la plume, dont Saint Jean prêchant dans le désert, & deux sujets de Vierge.

332. Le Serpent d'airain, grande composition, lavé de bistre, rehaussé de blanc au pinceau ; une sainte famille, un Christ en croix & un paysage.

333. L'adoration des Bergers, celle des Rois & deux sujets allégoriques.

334. Trois desseins de *Sebastien Bourdon*, un de *Jacques Callot*, & trois paysages de *Claude Gelée*, dit le Lorrain, à la plume, lavés de bistre.

335. Seize compositions à la pierre noire, rehaussées de blanc, par François *Verdier*.

336. Vingt-un desseins de *Verdier* & *Stella*.

337. Trente-deux études, presque toutes de figures, par *Verdier*.

338. Quatre-vingt six petits desseins ou macchetes, presque tous sujets de la Bible, par *Verdier*.

### Charles de la Fosse.

339. Les quatre saisons en plafond, à la plume ; le coucher du soleil & l'apothéose de Louis XIV, à la pierre noire & à la sanguine.

340. Quatre autres desseins, dont le

*Ecole Françoise.* 57

coucher du soleil, & Hebé qui verse à boire à Jupiter, en plafond.

341. Trente études presque toutes d'une seule figure, *idem*.

342. Trente autres études, dont plusieurs de *Chauveau*.

343. Vingt-quatre autres desseins, dont plusieurs pour des plafonds.

344. Quarante études diverses.

345. Quatre sujets à la plume, par *Gillot*, & quatre études de figures par *Antoine Watteau*; deux sont à la sanguine, les deux autres aussi à la sanguine & à la pierre noire.

346. Sept autres desseins de *Watteau*, dont deux contrépreuves.

347. Quatorze desseins de *le Brun*, *Bellange*, *Corneille*, *Blanchet*, *Jouvenet* & autres.

348. Huit études de figures, têtes & mains, par *François le Moine*.

349. Dix desseins de *Valentin*, *Silvestre*, *Dolivar*, *Cazes* & *Robert le Lorrain*.

350. Une belle tête de vieillard, grande comme nature, dessinée à la sanguine; un prêtre en chape, & une figure d'homme endormi, par *Edme Bouchardon*.

C v

*Desseins.*

351. Une académie d'homme à la sanguine, sur papier blanc, par *Carle Vanloo*.

*François Boucher.*

352. Deux académies, l'une à la sanguine, l'autre à la pierre noire, rehaussée de blanc.

353. Deux autres académies, *idem*.

353 *bis*. Une belle académie d'homme assis & dormant ; elle est à la pierre noire, estompée & rehaussée de blanc.

354. Cinq *idem*, & deux contré-preuves.

355. Le buste d'une jeune fille, en pastel ; celui d'un jeune homme, à la pierre noire, & au crayon blanc ; une étude de trois figures à mi-corps, avec l'estampe qu'en a gravé Demateau.

356. Huit têtes ou bustes, à la pierre noire.

357. Cinq autres desseins.

358. Six têtes d'hommes & femmes, à la sanguine ou à la pierre noire.

* 359. Un buste de femme, vu un peu plus que de profil, dessiné à la sanguine sur papier blanc.

*Ecole Françoise.*

* 360. Un autre buste de femme, plus grand que le précédent, vu de profil & fait au pastel.
* 361. Un buste & une tête de femme, l'une & l'autre vus de face, en pastel sur vélin.
362. Cinq têtes ou bustes différemment caractérisés, dont quatre à la plume & lavés.
363. Une très belle tête de vieillard à la sanguine, un autre de vieillard portant un bonnet, & une tête de femme, estompées, grandeur naturelle.
364. Cinq têtes d'hommes & femmes.
365. Six *idem*.
* 365 *bis*, Venus, figure debout, elle regarde deux tourterelles. Ce dessein plein d'agrément est à la sanguine & un peu de pastel sur papier bleu.
366. Deux desseins à la pierre noire & au crayon blanc, chacun représente une femme presque couchée.
367. Deux autres femmes.
368. Deux *idem*.
369. Quatre autres.
370. Trois *dito*, dont une à mi-corps.
371. Trois autres figures de femme.

372. Une paysanne tenant son pot à lait sur la tête & un panier à la main, dans un paysage dessiné à la pierre noire, rehaussé de blanc sur papier bleu.

372 bis. Deux autres, dont une assise, tenant une rose, *idem*.

373. Six desseins, dont deux sujets d'enfans.

374. Deux sujets, l'un composé de trois enfans, l'autre de deux, à la pierre noire & au crayon blanc, sur papier bleu.

375. Deux *dito*.

376. Notre Seigneur, S. Pierre sur les eaux, un Cyclope & Junon : ces quatre desseins sont à la pierre noire.

377. S. Pierre sur les eaux, composition différente du précédent ; un Philosophe & quatre desseins plus petits.

377 bis. Trois desseins à la pierre noire rehaussés de blanc, dont une femme qui prend un panier de roses.

378. Deux Bergers assis, dont un noue son soulier ; chacun a un chien à côté de lui : desseins à la pierre noire & au crayon blanc, sur papier bleu.

379. Deux autres bergers debout, ils sont faits en 1770, & ce sont les

*Ecole Françoife.*

derniers morceaux de ce célebre Artifte.

380. Deux *dito*, dont un boit avec fon chapeau ; plus une figure de Jupiter.

381. Deux femmes, l'une couchée, l'autre affife, grouppées enfemble, & un autre defsein de deux femmes, fuivantes de Diane endormie.

382. Venus debout, appuyée fur fes vêtemens, accompagnée de l'Amour, defsein aux trois crayons, fur papier bleu.

383. Deux *idem*. L'un repréfente deux filles & un chien, l'autre une femme avec deux enfans, dont un fur fon dos, au bas un chien.

384. Trois autres defseins à la pierre noire & au crayon blanc.

385. Trois defseins fpirituels faits à la plume, dont un lavé de biftre ; chacun repréfente un Turc couché & endormi ; un quatrieme defsein de deux Turcs.

386. Deux defseins à la pierre noire & au crayon blanc, fur papier bleu ; chacun eft compofé d'une femme & d'un enfant dans un payfage.

387. Deux *dito*.

388. Deux autres composés chacun de trois figures de femmes & enfans.

389. Une femme assise, filant, son enfant appuyé sur ses genoux ; derriere elle sont un âne, une chevre & des moutons ; un autre dessein composé d'une femme assise & d'un enfant aussi assis.

390. Six desseins, dont un à la sanguine.

\* 391. L'incrédulité de S. Thomas ; c'est le moment où cet Apôtre touche les plaies du Seigneur ; ce dessein composé de douze figures, à la pierre noire & au crayon blanc, porte 10 pouces 6 lignes de haut, sur 16 pouces 6 lignes.

Feu M. Boucher regardoit ce dessein comme un de ceux qui le flattoit le plus ; & quelques instances réitérées que lui aient faites différens amateurs, il n'a jamais voulu s'en priver.

\* 392. Un sujet de la Bible, très beau dessein à la plume, lavé & estompé ; hauteur 17 pouces, largeur 11 pouces.

*Ecole Françoise.*

* 393. Autre beau dessein, *idem*; hauteur 15 pouces, largeur 10 pouces 6 lignes; son sujet est Moyse qui reçoit les tables de la Loi des mains de Dieu, accompagné d'Anges.

* 394. Trois soldats assis dans une prison & un autre couché sur l'escalier; ce dessein à la plume, lavé de bistre, est aussi d'un mérite supérieur. Hauteur 12 pouces, largeur 8 pouces.

* 395. L'adoration des Bergers, fait à la plume, lavé & rehaussé de blanc; l'effet en est piquant & d'un bon faire. Hauteur 9 pouces, largeur 11.

* 396. Deux desseins à la pierre noire, rehaussés de blanc sur papier bleu; dont un représente un homme qui donne une poire à son enfant; à côté est sa femme assise : un chien & un âne sont proche d'eux.

* 397. Un Berger qui se repose & une Bergere qui file, faits comme ceux de l'article précédent.

* 398. Un Berger qui caresse sa Bergere, ayant sur elle un agneau, *idem*.

* 399. Deux femmes, trois enfans & un homme dans une cuisine.

* 400. Une chaumiere, dessein riche-

ment composé : on y remarque une femme avec son enfant.

* 401. Un homme, une femme & un enfant, pastorale.
* 402. Une femme avec un âne.
403. Une Creche, très beau dessein au bistre, lavé & rehaussé de blanc au pinceau, & la rencontre de Sainte Elisabeth.
404. Quatre desseins, dont une pastorale richement composée.
405. Cinq compositions à la pierre noire.
406. Un bout de plafond & un cartel, dessiné à la pierre noire; plus, un sujet d'aumône, dessiné à la sanguine avec le plus grand art.
407. Trois desseins à la plume, lavés de bistre, & un à la pierre noire.
408. Trois autres dessinés à la sanguine, dont deux pastorales.
409. Le départ de Jacob, richement composé dans le goût de *Benedette*, & une femme qui conduit un âne.
410. Quatre autres desseins.
411. Cinq *idem*.
412. Quatre sujets du nouveau Testament, dont deux dessinés à la plume; il y en a un lavé de bistre.

*Ecole Françoise.*

413. Une très belle tête & trois sujets de composition, dessinés à la pierre noire & au crayon blanc.

414. Trois autres compositions, dont le denier de César, desseins à la sanguine & à la pierre noire.

415. Cinq *idem*, dont deux à la sanguine.

* 416. Un jeune enfant à mi-corps, vu de face, tête nue, dessiné à la pierre noire & au crayon blanc sur papier bleu.

* 417. Une feuille d'études de six belles têtes & bustes, *idem*; sur papier gris.

418. Deux autres belles feuilles, *idem*, figures à mi-corps, & une sainte Famille sur papier bleu.

419. Une pastorale & un sujet de cinq figures de femmes.

420. Une mere de famille & ses quatre enfans, & un autre dessein avec trois enfans & une femme.

421. Trois autres desseins.

* 422. Des arbres proche d'un ruisseau; on y voit un homme tête nue, qui met des cordes sur un arbre renversé: ce dessein à la pierre noire & au crayon blanc, sur papier bleu, est

extrêmement piquant & distingué. Il porte 16 pouces de haut, sur 11 de large.

* 423. Un autre beau & riche paysage avec chaumiere, *idem*. On observe sur le premier plan une femme assise sur une pierre, & deux enfans au bord d'un ruisseau où sont des canards. Hauteur 14 pouces, largeur 12; il est daté de 1767.

* 424. Un autre beau paysage sans figure. Hauteur 13 pouces 9 lignes, largeur 10 pouces 9 lignes.

* 425. Une femme sur un pont de bois, un chien & un peu plus loin un enfant assis dans un paysage. Ce charmant morceau porte 10 pouces de haut, sur 13 de large.

* 426. Autre paysage, composé de saules & de roseaux avec deux figures assises. Hauteur 12 pouces, largeur 16 pouces 3 lignes.

426 *bis*. Une chaumiere ou maison de Fermier; à la porte sont une femme debout, un enfant assis, & un chien; plus une vue de rochers.

427. Deux autres vues de chaumiere.

428. Deux *idem*.

429. Trois paysages, dont deux à la sanguine.

*Ecole Françoise.*

430. Trois pêcheurs dans un bateau, dessein fait de bistre & lavé; une cuisine avec figures, une étude d'animaux, la vue d'un pont & deux paysages.

431. Six desseins d'animaux, à la pierre noire & au crayon bleu.

432. Six *idem.*

433. Huit *idem.*

434. Onze autres par *Huet.*

435. Vingt desseins d'animaux & plantes.

## *Deshays l'Aîné.*

436. Une sçavante académie d'homme renversé, dessinée à la pierre noire & au crayon blanc, sur papier gris.

437. Autre académie d'homme assis; vue par le dos, la tête baissée, *idem.*

438. Un homme assis les bras élevés, tenant une draperie.

439. Autre académie d'homme à genoux, incliné, les mains jointes, posées sur la tête.

440. Autre homme assis, le corps baissé, les bras tendus & alongés, & une autre figure; cette derniere est à la sanguine.

*Deſſeins.*

441. Deux académies, dont une que l'on dit de *Violette*, d'après *Deſhays*.

*Lallemand.*

442. Deux cuiſines avec figures, deſſeins à la plume & colorés.
443. Deux marines avec figures, deſſinées à la plume & lavées.
444. Un payſage & une marine, *idem*.
445. Cinq payſages & architectures, à la plume & lavés.
446. Quatre différens ſujets, dont une adoration des Bergers, deſſeins à la pierre noire, ſur papier blanc, par M. *Fragonard*.
447. Quatre autres ſujets, *idem*, par le même.
448. Six deſſeins d'architecture, à la plume, par M. *Chaſle*.
449. Deux piquants deſſeins de M. *Robert*, ils repréſentent des vues de maiſons, architecture, payſages & figures, colorés.
450. Deux autres deſſeins colorés, auſſi par M. *Robert*.
451. Quatre payſages deſſinés à la ſanguine, dont deux avec architecture.

*Ecole Françoise.*

452. Deux morceaux d'architecture, par M. *Vailly*, il y en a un de coloré.

453. Une très riche ordonnance d'architecture par le même M. *Vailly*; ornée de figures & statues, par *de la Rue*, Sculpteur; ce dessein est à la plume & lavé de bistre. Il porte 13 pouces 3 lignes de haut, sur 18 pouces 9 lignes de large.

454. Sept desseins d'architecture, par MM. *Lallemand*, *Robert* & *Boucher* fils.

455. Une chasse au lion par M. *de la Rue*; deux ruines par M. *Clerissau*, & un morceau d'architecture par M. *Robert*, tous à la plume; un paysage à la sanguine par M. *Wille*; & un autre paysage avec figures & animaux, à la plume & au bistre, par M. *le Prince*.

---

## DIFFERENTES ECOLES.

456. Douze académies à la sanguine par *André Sacchi*, *Gabbiani*, *Locatelli*, le *Cavalier Bernin*, *Bachiche* & autres.

*Desseins.*

457. Douze autres d'*Annibal Carrache*, *Canini*, *Pierre Teste*, *Brandi*, &c.

458. Vingt-cinq *idem*, presque toutes de Maîtres Italiens.

459. Trois académies de *Jouvenet*, dont deux à la sanguine.

460. Une académie & neuf contrépreuves de *Jouvenet*, une contrépreuve par M. *Vassé* & une de M. *Boucher*.

461. Huit académies de *la Fosse*, *Poilly*, *André Bardon* & autres, & deux contrépreuves, dont une de *Carle Vanloo*.

462. Huit autres de *Marot*, *André Bardon*, *le Pecheur*, *Drouais* le fils, & *Ménageau*.

463. Vingt-trois académies de *Poilly*, *Montagne*, & autres.

464. Quarante desseins de différens Italiens.

465. Trente *idem*.

466. Trente *idem*.

467. Trente, tant académies que pieds & mains par *Beretonni*, & autres Maîtres.

468. Trente desseins, dont plusieurs par d'habiles Maîtres Italiens.

469. Quarante autres desseins.

*de différentes Ecoles.*

470. Dix-sept desseins du *Bachiche*, *Valesio* & autres Italiens.
471. Trente desseins du *Molle*, *Palme*, *Lejeune*, &c.
472. Trente autres desseins.
473. Trente desseins, presque tous de l'Ecole des Pays-Bas.
474. Trente desseins de différens Maîtres.
475. Onze desseins de *Benedette*, *Corneille*, *Bourdon*, *Poilly* & autres.
476. Trente-sept desseins, dont plusieurs de *Vouet* & *Sebastien Bourdon*.
477. Trente-sept autres.
478. Trente-un du *Molle*, *Elsheimer* & autres.
479. Vingt-huit desseins, entre autres, de *Dumoutier*, *Patel*, *Martin le Pere*, *Vignon*, *Gravelot*.
480. Un grand paysage de *Forest*, plusieurs de *de Hoelle* & *Huet*, en tout vingt-trois.
481. Cinquante-neuf desseins, dont plusieurs d'*Antoine Dieu*.
482. Quarante-huit de *Vander-Meulen* & autres Maîtres.
483. Vingt-neuf de *Parrocel*, *Bertin* & autres.
484. Vingt-un desseins de *Vouet*, Tre-

*molieres*, *Corneille*, &c.

485. Vingt autres, dont plusieurs d'*Oudry*, *Chavanne* & *Chantreau*.

486. Quatre *Macchettes* & deux calques, par *François Boucher*.

487. Dix autres desseins du même.

488. Dix *idem*.

489. Seize *idem*.

490. Neuf desseins de *Marot*, *François Girardon*, *Messonier*, *la Joue*, *Chavanne*, *le Lorrain* & *Durameau*.

491. Deux paysages de *Perignon*, dont un coloré, & cinq autres paysages.

492. Quatre paysages avec fabrique & figures, à la plume, par *Perignon*.

493. Quatre *idem*.

494. Treize paysages de *le Prince* & autres.

495. Vingt-neuf paysages de *Weroters*.

496. Trois paysages ou vues, par *Houell*, *Koppll*, *Hefman*, & une vue de Hollande colorée.

497. Deux paysages à la pierre noire, par *Koppll*, un de *Mayer*, sur papier bleu, & un de *Houell*, à la plume & lavé.

498. Trente-sept desseins d'Architecture & vases, par différens bons Maîtres.

449.

*de différentes Ecoles.* 73

499. Quatre-vingts desseins dans un porte-feuille.
500. Quatre-vingts autres *idem*.
501. Quatre-vingts *idem*.
502. Cent autres.
503. *Idem*.
504. *Idem*.
505. Quatre-vingt-seize desseins.
506. Un porte-feuille rempli de desseins.

*Gouaches, Miniatures & études à huile, sur papier & sur toile.*

507. Quatre marines peintes à *gouache* par *Perignon*.
508. Une marine & deux paysages avec fabriques, aussi à gouache, par *Perignon*.
509. Trois bouquets de fleurs, peints sur papier bleu, par *Perignon*, & Notre Seigneur dans le désert, peint à gouache, par *la Fosse*.
510. Dix-sept études à huile, tant sur toile que sur papier, dont une que que l'on estime être de *Rubens*.
511. Six autres par *la Fosse*.
512. Dix études pour des plafonds, par *la Fosse*.

D

*Etudes à Huille.*

513. Huit de *F. Boucher*, *Deshays* & *Fragonard*.
514. Dix-neuf études de fleurs, plantes & fruits.
515. Trente études d'oiseaux & animaux.
516. Vingt-cinq autres études.

## PEINTURES CHINOISES.

517. Deux grandes feuilles de fabriques & payſages, avec figures colorées. Chacune porte 24 pouces de haut, ſur 34 pouces 6 lignes de large, ſous verre & bordure dorée.
518. Deux *idem*; chacune de même meſure que les précédentes, & auſſi ſous verre & bordure dorée.
519. Deux vaſes de fleurs avec bordures en papier, collés ſur toile & montés ſur chaſſis. Hauteur de chaque morceau, 3 pieds 8 pouces, largeur 2 pieds 6 pouces.
520. Deux *idem*.
521. Vingt-ſix petites feuilles, & ſix portraits ſur une feuille.
522. Neuf autres morceaux.
523. Quatre gravures Chinoiſes, payſages & marines.

*Peintures Chinoises.*

524. Une topographie & paysage Chinois, grande frise roulée.

## ESTAMPES EN FEUILLES.
### École d'Italie.

525. Soixante-dix-sept morceaux de *Pietre Testa*, dont le plus grand nombre gravé par lui même.

525 *bis*. Quatre vingt dix huit estampes à la maniere du dessein, gravées en Italie.

526. Cent trente-sept morceaux inventés & gravés par *Tiepolo*.

527. Les soldats de *Salvator Rosa* en 67 pieces, y compris des frises & onze pieces d'après ce Maître.

528. Quarante-deux autres, dont le plus grand nombre gravés par *Annibal Carrache*, *Guide* & *Pesarese*.

529. L'aumône du Carrache, & 57 autres pieces gravées par *le Guide*, *l'Espagnolet*, *Schidon*, *la Sirani* & autres.

530. Trois estampes gravées par *Robert Strange*, d'après le *Titien*.

531. Remus & Romulus ; César qui

D ij

répudie Pompée, & Joseph avec Putiphar, d'après *le Guide*, aussi par *R. Strange*.

532. Cinq estampes de *Luc Jordan*, par *Bartolozzi*, *Aveline*, *Beauvarlet* & *Gaillard*, & une de Bartolozzi d'après *Amiconi*.

533. Sept d'après *Maiotto*, deux d'après *Paul Veronese*, une d'après le *Guide*, & une de *Philippe Laure* par *W. Wollet*.

534. Quarante estampes gravées par *Benedette* lui-même.

535. Dix-sept d'après *Benedette* & autres Maîtres.

536. Trente-six estampes de *la Belle*.

537. La Cène en trois morceaux, par *J. Saenredam*, d'après *Paul Veronese*, ancienne épreuve, & dix autres estampes.

538. Quatre-vingt-cinq estampes de *Tempeste* & autres.

---

## ECOLE DES PAYS-BAS.

539. Rubens, sa femme & son fils, piece en hauteur, gravée par *Ardell*, épreuve très belle avant la lettre.

## Ecole des Pays-Bas.

540. Dix morceaux du plafond des Jésuites d'Anvers, gravés par *Jacques de Wit*.

541. Quatre-vingt-huit morceaux inventés & gravés par *Corneille Schut*, beaux d'épreuves, & une d'après ce Maître, par *Hollar*.

542. Trente estampes de Berghem, par *Jean Wisscher*, *Aliamet*, *Boydell*, *le Bas* & autres.

543. Quatre-vingts estampes de *Potter*, *Feyt*, *de Laer*, *Berghem* & autres.

544. Soixante-six autres petites pieces de *Stoop*, *J. Miel*, *Albert Flamen*, *Vanden Veld*, *Boel* & autres.

545. Six estampes d'après *Wouwermans* ; trois d'après *Ostade*, une d'après *Potter*, & une d'après *Lingelback*.

546. Soixante-dix-sept paysages de *Waterloo*.

547. La résurrection du Lazare, la mort de la Vierge, & cinq autres estampes de *Rembrandt*.

548. Vingt-trois morceaux de *Rembrandt*, dont Joseph & Putiphar.

549. Quarante-neuf autres aussi par *Rembrandt*.

550. Homme assis tenant ses gants,

épreuve avant la lettre; la mere de Rembrandt par *Ardell*; homme tenant un couteau, par *Houston*; une nuit par *J. Wood*, & une cuisine par *Ardell*, avant la lettre.

551. Huit estampes d'après *Rembrandt*, dont la présentation au Temple & N. S. qui ressucite la fille de Jaïre, par *Schmidt*; plus huit petits morceaux de *Van Vliet*.

551 *bis*. Trois estampes d'après *Van Dyck*, par *Ardell*.

552. Huit portraits gravés par *Ardell*, d'après différens Maîtres.

553. Le maître d'école de filles, celui de garçons, & six autres pieces gravées par *Faber*.

554. Dix-huit portraits & sujets gravés en maniere noire.

555. Soixante-cinq estampes, tant d'*Ostade* que d'après lui.

556. Quarante-quatre estampes de *Corneille Bega*, *Pierre de Laar* & autres.

557. Trente-sept de *Roos*, dont plusieurs gravées par lui-même; une de *Jean Miel*, & une étude de chien

558. Quatre-vingt-cinq estampes, inventées & gravées par *Dietricy*.

Ecole des Pays-Bas.

559. Six autres d'après *Dietricy*, *Gainsborough*, *Lambert*, *Patel* & *Zucarelli*.
560. Quatre grands paysages avec figures, gravés par *Wollett* & *Elliott*.
561. Le martyre de S. Laurent, & un sujet tiré de la Genese, *cap.* 42, *vers.* 6; grandes pieces inventées & gravées par *Bartholomé Bréemberg*, & trois autres estampes.
562. Cinquante-trois morceaux inventés & gravés par *Ridinger*.

## ECOLE FRANÇOISE.

563. Les sept œuvres de miséricordes du *Bourdon*, & quatre autres pieces.
564. Quarante-cinq estampes de *Bernard Picart*, dont neuf grands titres.
565. Neuf d'après M. *Boucher*, & les Graces d'après *Carle Vanloo*.
566. Quarante figures Etrangeres & Chinoises.
567. Des vignettes, titres de livres & autres pieces de M. *Boucher*.
568. La Franche-Comté par *Simonneau*, d'après *C. le Brun*; sept eaux-

D iv

*Estampes.*

fortes d'après M. *Boucher*; la these de Madame la Marquise de Pompadour, & une tempête d'après M. *Vernet*, par *J. Flipart.*

569. L'accordée de village par *J. Flipart*, d'après *J. B. Greuze*, très belle épreuve.

570. Le paralytique servi par ses enfans, aussi par *J. Flipart*, d'après *J. B. Greuze.*

571. L'œuvre des pieces gravées par M. *Wattelet* en cent quarante-sept morceaux, collées, cartonnées & ajustées avec filets, dans un porte-feuille.

572. Vingt-trois estampes imitant le lavis, par M. *Labée de S. Nom*, d'après MM. *Fragonard*, *Robert*, *Greuze* & *le Prince.*

573. Le portrait de M. le Marquis de Marigny, par *J. G. Wil*, d'après *L. Tocqué*, & soixante-dix-sept petits morceaux par *Choffard.*

574. Quatre-vingt-quinze vignettes, titres & autres pieces, & trois almanachs gravés d'après M. *Gravelot.*

575. Treize morceaux pour la nouvelle édition de l'histoire de France du

*Ecole Françoise.*
Président Henault, après M. Cochin, fils.

## DIFFERENTES ECOLES.

576. Trente-une estampes du *Guerchin*, gravées presque toutes par *Pasqualini*.

577. Huit d'après *Benedette*, & quinze de différens Maîtres.

578. Vingt-quatre estampes d'après *P. de Cortone* & *Cyrofferri*, gravées par *Bloemaert*, *Roullet* & autres; plus les Martyrs de la Société de Jesus, inventés & gravés par *Spierre*.

579. Plusieurs estampes de *Carle Maratte*, du *Guide* & autres, en tout quarante.

580. Quinze estampes d'après *Guarana*, *Amiconi*, *Menescardi* & autres.

581. Soixante-huit estampes: presque toutes représentent des animaux.

582. Cent sept paysages de différens Maîtres.

583. Les fables de *Gillot* & autres, en tout cent sept pieces.

584. Soixante-dix paysages.

D v

585. Quatre-vingts paysages & des papillons.
586. Quatre-vingt-neuf estampes Flamandes & autres.
587. Soixante-trois morceaux d'architectures ou vues.
588. Quatre-vingt-deux estampes diverses.
589. Cent *idem*.
590. Cent autres.
591. Vingt-deux estampes à la maniere du lavis & du crayon.
592. Cent estampes diverses.
593. Un porte-feuille d'estampes que l'on détaillera.

### Recueils & livres d'Estampes.

594. Cent estampes d'après Raphael, Vignon, Bourdon & autres, en un volume *in folio*, veau.
595. Un recueil de *Gerard Lairesse*, en 209 morceaux, *in folio. v.*
596. L'œuvre de *Simon Vouet*, en cent quarante pieces, belles épreuves, *in fol.* vélin moucheté.
597. Un volume d'estampes de *Brebiette*, en cent cinquante pieces.
598. L'œuvre de *Kam du Jardin* en

*Recueils d'Estampes.*

cinquante-deux pieces chiffrées, *in-folio*, vélin.

599. Un recueil de quatre-vingt-treize payſages, gravés à l'eau forte par *Adrien Van Everdingen*, in-4°. v.

600. Autre recueil d'eſtampes de l'ancien teſtament, par *Luyken*, en cent quarante-quatre petits morceaux, *in-*4°. vélin.

601. Autre *in*-4°. vélin, contenant quatre-vingt-quinze eſtampes gravées par *Wtenbrouck* & autres.

602. L'œuvre de *Chauveau* en mille quatre cents vingt-ſept morceaux, 2 vol. *in-folio*, v.

603. Sept cents ſoixante-dix eſtampes, portraits, modes & groteſques, *in-folio*, parchemin moucheté.

604. Figures du vieux & du nouveau Teſtament en ſoixante-deux pieces inventées & gravées par *J. Luiken*, belles épreuves *in-fol.* v.

605. Hiſtoire du vieux & du nouveau Teſtament, par M. *Baſnage*, avec figures de *Romain de Hoogue*.

606. Les métamorphoſes, gravées en cent cinquante pieces, par *Willem Baur*, in-4°. v. oblong.

607. Les figures antiques de *Perier*,

en cent morceaux, & une autre suite, dans un *in* 4°. v. écaillé.

608. L'architecture de *Jean le Pautre*, Architecte, Deſſinateur & Graveur du Roi. Paris, chez Charles Antoine Jombert 1751, 3 vol. *in* 4°. v. épreuves anciennes.

609. L'œuvre de *le Fevre*, *de Veniſe*, en cinquante pieces, non compris le titre ; grand *in-folio*, *v.* belles épreuves.

610. *Opera varia*, *hiſtorica*, *poetica & iconologica*, *inventa & edita*. B. Samuel Bottſchild, petit *in-fol. vel. mou*.

611. Deſſeins des édifices, meubles, habits, machines & uſtenciles des Chinois, par M. *Chambers*, Architecte. Londres 1767, *in fol. v.*

612. Le livre à deſſiner d'*Abraham Bloemaert*, en 166 eſtampes chiffrées, *in fol. par.*

613. Un recueil de ſoixante morceaux d'*Houbraken*, *in-*4°. & les figures des fables de la Motte, par *Gillot*, *in-*12, *vel.*

614. Les paſtorales gravées par Mademoiſelle *Stella*, anciennes épreuves, & un livre d'architectures &

*Estampes.*

ornemens d'*Angelo Rosis*, gravé par *Visentini*, broché en papier.
615. Huit petits volumes d'estampes.
616. Plusieurs volumes en papier blanc, & des cartons ou porte-feuilles que l'on détaillera.
617. Un porte-feuille d'estampes qui sera aussi détaillé.

*Bronzes François, Indiens & Chinois.*

618. Deux femmes assises avec attributs qui caractérisent la paix & l'abondance, anciennement dorées, sur des pieds quarrés de bronze en couleur. Hauteur totale de chacune 17 pouces.
619. Un joueur de cornemuse assis, les jambes croisées; hauteur 3 pouces 6 lignes, sur un pied de bois plaqué en ébene.
620. Une femme assise qui se coupe les ongles du pied droit. Hauteur 3 pouces, sur un socle de marbre jaune antique.
621. Une lampe d'après l'antique, composée d'un homme la tête entre ses jambes, tirant la langue & tenant ses cuisses. Ce bronze porte 5 pouces de haut.

84 Bronzes.

622. Une lampe sépulcrale de bronze en couleur, sur une partie de colomne cannelée en bois, parfaitement réparée & dorée d'or bruni.
623. Une autre lampe de bronze doré.
624. Deux petits vases de forme ancienne à trois pieds de biche, en bronze doré ; hauteur de chacune 3 pouces 6 lignes, sur pied de bois noirci.
625. Deux cassolettes à trépied des Indes, ornées chacunes de cartouches, & de deux masques ; sur le couvercle il y a un lion. Chacune porte 4 pouces 6 lignes.
626. Un taureau, un pied levé ; hauteur 4 pouces 6 lignes, sur un pied de bois noirci, à filets de cuivre.
627. Une chevre courant, très bien réparée. Hauteur 5 pouces, sur un pied de bois noirci.
628. Des enfans qui jouent avec une chevre, bas-relief de *François Flamand*, dit le Quesnoy. Hauteur 8 pouces, largeur 13 pouces 6 lignes, dans une bordure de bois doré.
629. Un singe assis sur un rocher, & pinçant de la guitare. Hauteur 7 pouces, sur un pied de bois.

### Bronzes.

630. Un Dragon aîlé, très joli bronze Indien, de deux pouces de haut, sur 5 pouces 6 lignes de longueur, posé sur un pied de marqueterie en cartouche & filets de cuivre.

631. Un vase à anses, en forme de marmitte, sur un pied ou plateau, le tout de bronze de la Chine. Hauteur 6 pouces.

632. Une cassolette de forme ronde, avec deux anses & trois pieds percés à jour, le dessus découpé. Ce morceau Indien est distingué, il porte 6 pouces de haut.

633. Une belle caisse quarrée de 4 pouces 6 lignes, sur 5 pouces 3 lignes, & 7 pouces de haut : elle est à pieds ronds & à deux anses droites, élevées. Ce bronze est de la Chine.

634. Une autre caisse quarrée, en forme de pot-pourri à quatre pieds ronds & anses élevées, ornée de caracteres Chinois, avec son couvercle à feuilles découpées, & sur le dessus un cornet. Ce morceau singulier porte 10 pouces de haut.

635. Un autre pot-pourri Chinois, supporté par trois têtes d'éléphants avec leurs trompes ; sur le couvercle est

un éléphant couché, portant sur son dos une corbeille. Hauteur totale 9 pouces.

636. Deux bouteilles à dragons. Hauteur 7 pouces, avec huit outils ou spatules de bronze de la Chine.

637. Deux cornets Chinois, ornés de caracteres & feuilles d'ornemens. Hauteur de chacune 7 pouces, y compris des petits pieds de bois des Indes.

638. Un vase avec masques, guirlandes & ornemens dorés, son couvercle est à jour. Hauteur 6 pouces.

639. Trois bronzes dorés qui sont, Pallas, la Poésie & la Fécondité, plus une burette aussi dorée.

640. Une burette de forme antique dans sa cuvette, en quarré long, avec ornemens dans les panneaux; quatre griffes servent de pieds.

641. Une jolie caisse en quarré long, à quatre pieds & anses droits, élevés perpendiculairement. Hauteur cinq pouces 6 lignes; plus un chandelier de 4 pouces de hauteur.

## MARBRES.

642. Une belle tête d'homme antique, dont le mérite est éminent ; elle est en marbre blanc : hauteur 10 pouces 6 lignes, sur un socle & pied de bleu turquin de 5 pouces 9 lignes.

643. Un bas relief d'après *François Flamand*, dit le Quesnoy. Hauteur 8 pouces 6 lignes, largeur 15 pouces.

644. Deux socles de porphyre ; chacun porte 4 pouces 3 lignes, sur 4 pouces, & 15 lignes d'épaisseur.

645. Deux autres socles de porphyre, de chacun 2 pouces 8 lignes en quarré, sur 1 pouces d'épaisseur.

646. Deux *idem*, de différentes épaisseurs.

647. Plusieurs autres socles & dés de différens marbres.

*Morceaux curieux en ivoire, dont le plus grand nombre est de la Chine.*

648. Un cylindre d'environ 4 pouces 6 lignes de diametre, sur 5 pouces 3 lignes de hauteur, sur lequel est gravé une Bacchanale ; ce morceau

est de la main d'un très habile Artiste, il est garni de bronze doré & a la forme d'un vase. Sa hauteur totale est de 14 pouces, non compris un socle aussi de bronze doré.

649. Deux boîtes à thé en forme de vases, à panneaux bordés de mosaïque, ornés de fleurs, plantes, pagodes & animaux ; sur le couvercle est une chimere. Hauteur de chacune 6 pouces. Ces morceaux qui sont d'un très beau travail, viennent de la Chine.

650. Deux paniers de la Chine, à anse & chaîne tournées & découpées avec le plus grand art, ouvrages précieux en ce genre. Hauteur de chaque 7 pouces.

651. Un autre panier, approchant de même forme & d'un aussi joli travail. Hauteur 8 pouces 6 lignes.

652. Deux autres, ornés de petits cartouches de fleurs. Hauteur de chaque 6 pouces.

653. Un vase sur un plateau à huit pans, avec anses & filets de cuivre doré ; ce morceau est aussi d'un travail précieux de la Chine.

654. Un joli vaisseau Chinois, avec

*Ivoire.*

figures : il y a dans le dedans une méchanique qui le fait aller. Sa longueur est de 7 pouces 6 lignes.

655. Une galiote Chinoise de 9 pouces de longueur.

656. Une belle boîte couverte, contournée, travaillée en dessus & en dedans, avec meubles Chinois, fleurs & fruits.

657. Quatre sujets pieux, en relief.

658. Une cassette de bois des Indes, avec panneaux dessus & aux quatre côtés en ivoire découpé à compartiment, très bien conservé. Sa longueur est de 14 pouces 9 lignes, largeur 11 pouces, hauteur 4 pouces 6 lignes.

*Pagodes de Pâtes des Indes.*

659. Deux belles figures colorées, en pendants, homme & femme, à tête branlante, un mouchoir à la main : chacune est sur un rocher avec socle, entouré d'entrelas découpés & rosette de bronze doré. Hauteur 23 pouces.

660. Un pénitent Chinois, la tête de pâte des Indes, le reste en carton, habillé de différentes étoffes : il a un

reliquaire à son col & tient un rouleau de papier. Hauteur 16 pouces.

661. Un veillard branlant la tête, assis sur un rocher, la jambe gauche levée, en pâte colorée. Hauteur 11 pouces.

662. Un joueur de guitare & une ouvriere en étoffe, jolies figures colorées, à tête branlante; chacune porte 13 pouces de haut.

663. Deux femmes, l'une tient du poisson & une ligne, l'autre une petite boîte de laque. Ces deux pieces richement colorées sont intéressantes, elles portent chacune 12 pouces de hauteur.

664. Un veillard de 11 pouces de haut, ayant un bâton à la main & sur son dos une jeune Chinoise; devant lui sur une terrasse il y a un joli vase d'ivoire découpé, sur un pied de porcelaine de la Chine.

665. Deux autres pagodes, l'une est un vieillard tenant du fruit, l'autre une femme en tablier. Hauteur de chacune 10 pouces, non compris un pied verni.

666. Un porte-ballot & un pêcheur Chinois, ayant des filets & un cor-

Pagodes des Indes.

moran à côté de lui : chaque figure porte 1 pied de haut.

667. Deux autres pagodes, vieux & vieille. Hauteur 7 pouces.

668. Deux jolies pagodes à tête branlante, richement habillées : elles représentent une femme qui tient un éventail & un homme qui a un écran. Hauteur de chacune, 7 pouces.

669. Deux autres à visage brun, chacune de 8 pouces de haut.

670. Deux jeunes Chinoises. Hauteur de chacune 7 pouces.

671. Un veillard ayant en mains un bâton & un mouchoir ; plus une jeune Chinoise portant un baril. Sous un cafe de verre.

672. Deux Chinois, sous cafe de verre.

673. Un vieux & une vieille : chacune de ces deux figures est assise sur un rocher. Hauteur 5 pouces. Une carafe de cristal, une boîte de cuivre des Indes, partie en noir, partie dorée en relief, le tout sous une cafe de verre.

674. Une jolie pagode assise sur une chaise à ressort, montée sur deux roues & brancart, poussée par un es-

clave habillé en étoffe. Ce joli morceau est sur un pied de bois de palissandre. Hauteur 10 pouces 3 lignes, sous case de verre.

675. Une pagode à tête, langue & mains branlantes. Hauteur 9 pouces 6 lignes.

676. Trois pagodes des Indes en carton coloré, une d'homme & deux de femmes, richement habillées en étoffes; chacune de 5 pouces de haut. Plus, deux très petites divinités Indiennes & une pagode accroupie sur deux ballots, dans une niche de laque noire, ayant deux portes dorées en dedans, le tout sous case de verre.

677. Deux jolies pagodes, têtes & mains de pâtes des Indes, chacune assise dans un fauteuil; elles sont richement habillées, & pincent un instrument Chinois. Hauteur de chaque 7 pouces.

678. Une jolie pagode de femme Chinoise, habillée d'étoffe; elle est à ressort sur un pied de bois doré : hauteur 10 pouces : plus un tambour Chinois.

679. Un grouppe de deux pagodes,

*Pagodes des Indes.*

homme & femme, en pâte des Indes. Hauteur 9 pouces.
680. Une petite femme, faisant la culbute, & un grouppe de deux petits garçons en bois, dans une boîte à gradin de bois d'Acajou. . . . . 12

*Pierre de Larre.*

681. Une Pagode tenant un éventaile, & une autre qui tient un bouquet, posées sur des pieds garnis d'étoffe Chinoise. Chacune porte 7 pouces 6 lignes de hauteur. . . 5ol
682. Deux autres pagodes assises sur des rochers & sur chacun un crapeau. Hauteur de chaque morceau 9 pouces. . . . 27.
683. Une pagode à gros ventre, la tête renversée & les mains élevées; il y en a une posée sur un sac: plus, deux chimeres sur des dés. . . . 9. 4
684. Un vase à six pans, dans lequel est un arbuste en ivoire, coloré aux Indes. Hauteur 14 pouces. . . . 18.19.
685. Un vase à huit pans petits & grands, à panneaux, fond sablé en or, avec branches, fleurs & feuilles de relief & mascarons, colorés sur les côtés. Hauteur 12 pouces. . . 9.10

5.0.5.2. 17.

686. Une théiere travaillée, dont le couvercle est ornée d'une pagode assise. Hauteur 5 pouces 9 lignes.

*Curiosités Indiennes & Chinoises, en argent & vermeil.*

687. Une théiere & sa soucoupe, argent de la Chine, travaillées en relief avec panneaux ornés de desseins. Le tout pese trois marcs deux onces quatre gros.
688. Une jolie tasse à deux anses & sa soucoupe, ornées de desseins en relief, dont partie dorée, argent de la Chine, du poids de 5 onces 2 gros & demi.
689. Une autre tasse & soucoupe du poids de 5 onces 5 gros.
690. Autre tasse & soucoupe différemment travaillées, dont partie dorée, pesant 6 onces 2 gros & demi.
691. Une tasse, du poids d'une once 7 gros & demi.
692. Une jolie tasse de vermeil de la Chine, à deux anses, à fleurs de relief, pesant un once & demie.
693. Une coupe à deux anses, aussi en

*Curiosités en argent.* 97

en vermeil, avec panneaux à desseins de relief. Elle pese 2 onces 6 gros & demi.

594. Un coquetier auſſi en vermeil avec panneaux en reliefs: il peſe 3 onces 6 gros.

695. Un bonnet Chinois, d'un joli travail, en vermeil ou or de la Chine, garni de pierreries & de perles; il peſe 3 onces 6 gros; plus, ſix pompons colorés avec leurs épingles.

696. Deux pots-pourris en filigramme, argent de la Chine, garnis en bronze doré.

697. Une pagode de femme Chinoiſe à cheval, la tête & les mains de pierre de larre, le ſurplus en argent de la Chine; il y a un reſſort qui la fait marcher. Hauteur 8 pouces.

698. Un Galian, garni d'argent, ſervant aux Turcs & aux Perſans à fumer le tabac & l'aloès. Il y a environ 4 marcs d'argent.

699. Un jaſmin dans une caiſſe, ſur un pied, & une petite lampe de nuit, le tout argent de Paris, du poids d'un marc 7 onces demi-gros.

700. Deux grouppes compoſés chacun

E

98 *Curiosités en argent.*

de deux petits enfans qui s'embraſ-
ſent, ſur des pieds de bois de vio-
lette.

701. Un burgos richement garni ſur
un ſerpent entrelacé & poſé ſur un
pied, le tout de vermeil.

*Laques.*

702. Un joli plateau de 6 pouces ſur
3 pouces 5 lignes, avec ſept boîtes
en forme de bombe, d'ancien la-
que, orné de branches & feuilles
d'or de relief.

703. Une boîte d'ancien laque en for-
me de poire, fond aventurine vert,
avec branchage & feuille en or de
relief, le dedans eſt d'aventurine
orangé. Trois pouces 2 lignes de
hauteur. Il y a une fêlure au cou-
vercle.

704. Un petit plateau d'ancien laque,
fond aventurine, à deſſeins en or
de relief, & quatre petites boîtes
rondes de laque noire, le deſſus en
or, & le dedans aventurine.

705. Une boîte ronde à trois corps
d'ancien laque, fond aventurine,
de 2 pouces un quart de hauteur, &
un autre à cinq pans d'ancien laqu

Laques. 99

noir, à oiseaux & ornement sur le dessus, le dedans aventurine.

706. Une jolie boîte plate d'ancien laque fond noir, avec cartouches, arbustes, oiseaux & canards en or de relief, le dedans fond aventurine avec broderies; dans le dedans de cette boîte, il y a un trébuchet.

707. Une belle boîte ronde d'ancien laque fond noir & aventurine, ornée de branchages & oiseaux en or de relief, le dedans aventurine orangée. Deux pouces 9 lignes de hauteur, sur 3 pouces 6 lignes de diametre.

708. Un coffre d'ancien laque, fond noir & aventurine, orné de branchages, feuilles, fleurs & papillons en or de relief & lames d'or, le dedans aventurine, sur un pied de laque fond noir. Longueur 8 pouces 6 lignes, largeur 2 pouces 10 lignes, hauteur 3 pouces 8 lignes.

709. Deux vases à quatre pans, ronds, d'ancien laque fond noir avec desseins en or, doublés de cuivre, hauteur de chacun 4 pouces.

710. Une boîte à 6 pans d'ancien laque aventurine, entourée à la fer-

E ij

meture d'une mosaïque en or, le dessus fond noir encadré d'aventurine, & dans son milieu un animal sur une table, posée sur un pied, avec un vase de fleurs, or & argent. Hauteur 3 pouces 2 lignes.

711. Une boîte à quatre pans d'ancien laque fond noir, orné de plusieurs plantes, & sur le dessus un oiseau posé sur un tronc d'arbre, le tout en or de relief. Le dedans est doublé de cuivre. Hauteur 2 pouces.

712. Une boîte à six pans aussi d'ancien laque fond noir, orné de plusieurs cartouches, ornemens & rosettes en or de relief, le dedans de cuivre doré.

713. Une petite boîte ronde d'ancien laque fond noir, avec branchages & feuilles en or de relief, fruits en ivoire colorés, & une boîte ovale à 4 corps, fond aventurine avec agrémens en or, le dedans aventurine. Elle a un cordon & un grain d'ambre.

714. Deux petites boîtes, dont une ronde d'ancien laque noir, avec plantes & ornemens en or & aventurine.

*Laques.*

715. Une boîte de laque fond noir, de forme ovale; sur son dessus est un vase à anse, dans lequel sont des fleurs en or de relief.

716. Un coffre de laque fond noir, avec arbrisseaux, rochers & terrasse en or de relief; le dedans vernis de Paris, garni de charniere, entrée & bouton de cuivre doré; 3 pouces de haut, 7 pouces de long & 5 pouces 3 lignes de large.

717. Une boîte d'ancien laque en forme d'éventail ouvert, ornée de broderies, bouquets, fleurs & papillons en or de relief, le dedans en compartiment, fond aventurine. Un pied de long, 9 pouces de large & 3 pouces 3 lignes de hauteur.

718. Un médailler composé de dix tiroirs en laque noire & or. Hauteur 4 pouces 9 lignes, largeur 5 pouces 9 lignes, profondeur 2 pouces 6 lignes; plus, soixante médailles de bronze.

719. Une jolie boîte d'ancien laque, fond aventurine jaspé, avec cordes & fleurs en or de relief. Ce morceau ressemble à un instrument. Il y a dedans trois boîtes de même laque.

102  *Laques.*

720. Deux petites boîtes à quatre pans, d'ancien laque fond or, avec papillons & rosette de relief en or : le dedans doublé de cuivre. Hauteur 2 pouces.

721. Deux caisses à losange, chacune à quatre panneaux de laque, fond aventurine avec desseins en or, le dessus forme des plateaux. Lesdites caisses sont garnies de bronze doré en dehors & de taffetas moiré en dedans. Hauteur 6 pouces, longueur 9 pouces 3 lignes, largeur 5 pouces 3 lignes.

722. Une boîte de laque fond aventurine; à panneaux découpés de laque noire, le dessus est orné de branches, fleurs & anses de cuivre doré des Indes. Hauteur 7 pouces 9 lignes, & 5 pouces 9 lignes en quarré.

723. Une boîte de laque noire, dans laquelle est un tour composé de six niches; dans la premiere est un rat sur un ballot; dans la seconde un singe sur un rocher, & dans les quatre autres des pagodes habillées richement.

724. Une boîte de vernis de la Chine fond noir, feuilles & fleurs en or,

*Laques.*

les côtés couleur de café, avec un cercle de clous; dans le dedans, il y a neuf plateaux en compartiment, vernis noir. Hauteur 4 pouces, diametre 14.

725. Une boîte de laque en mosaïque à cartouche fond or, fur laquelle font des arbres & oiseaux de différentes couleurs, & des filets en ivoire; il y a dans le dedans cinq boîtes fond or à bouquets rouges & verds. Hauteur 2 pouces 3 lignes, longueur 11 pouces 3 lignes, largeur 5 pouces.

726. Une boîte à six pans d'ancien laque fond noir, avec fleurs & plantes en or & argent de relief, montée en bronze doré dans le goût Chinois. Hauteur 4 pouces 6 lignes.

727. Deux boîtes d'ancien laque noir & or, le dedans aventurine, fur des pieds découpés, avec tiroirs.

728. Un joli plateau rond d'ancien laque fond verd, piqueté d'aventurine; dans le milieu un vase de fleurs or & argent en relief, le bord & le dessous aventurine.

729. Un beau petit plateau en losange d'ancien laque fond aventurine jaſ-

E iv

pé, orné de rochers, maisons & arbres en or de relief.

730. Un plus petit plateau contourné en forme de papillon, sur un pied de laque noire & or.

731. Un plateau en forme de tréfle, dont les feuilles sont de mosaïque en or, fond aventurine, le milieu noir avec terrasses, feuilles, fleurs & oiseaux en or.

732. Une petite boîte plate à quatre corps d'ancien laque noir & or, & un morceau de même laque, sur lequel sont deux canards en or de relief.

733. Deux boîtes vernis de la Chine, dans l'une il y a des pinceaux Chinois, dans l'autre une pierre à l'encre

734. Un écran de laque usé, noir & or sur son pied, & deux petits pieds de laque fond or.

735. Deux tasses & deux soucoupes de laque rouge, un petit plateau à rebord de laque noire, & le dessus d'une boîte vernis de la Chine.

736. Une boîte à trois tiroirs de laque usée noire & or, dans le corps de laquelle sont une boîte quarrée & une petite longue, à compartiment

## Laques.

de laque rouge, garnies de couvercles & anses de bronze doré.

737. Un plateau rond de vernis du Japon à relief, sur une table à trépied, les montants & traverses découpés en bois verni & noir, à filets bronzés. Hauteur 26 pouces.

738. Une boîte ronde à quatre corps, vernis rouge du Japon, ornée de desseins en or. Hauteur 8 pouces.

739. Un pot-pourri de vernis rouge du Japon à dessein en or, les bords du dessus & l'anse en noir, mosaïque d'or, le dessus est de filigramme de cuivre. Hauteur 3 pouces.

740. Un plateau à six pieds, vernis du Japon, fond noir à fleurs d'or, le dessous aventurine.

741. Un bouclier vernis de la Chine, fond noir, avec dragons & broderies en or.

742. Deux théieres de laque noire & petits joncs tachetés de noir.

743. Une tablette Chinoise, vernis de Coromandel, ornée de différentes étoffes avec un tiroir & plateau, dans le dedans sont trois outils Chinois en burgos. Hauteur 6 pouces.

744. Une cassette vernis de Coroman-

E v

del, fond noir à desseins de différentes couleurs, avec un tiroir sur le devant, garni de charniere, entrée & anneaux de cuivre doré; longueur 16 pouces, largeur 10 pouces, hauteur 7 pouces 3 lignes, sur un pied à gaîne de bois de merisier à filets rouges, de 20 pouces 3 lignes de haut.

*Porcelaines du Japon.*

745. Un berceau d'ancien Japon coloré, orné de pampres de vignes & d'écureails. Hauteur 4 pouces 6 lignes. Il a été racommodé à différens endroits. Dans le dedans de ce berceau, il y a un quarré de porcelaine de la Chine.

746. Un pot-pourri quarré, à une anse, terminé par des rosettes découpées sur le dessus, orné d'une Mosaïque & de quatre pieds de bronze doré, hauteur 7 pouces.

747. Deux belles bouteilles à pans d'ancien Japon, garnies de collets & pieds de bronze doré. Hauteur 9 pouces 6 lignes.

748. Un coq tenant un poids dans son bec, ancien Japon, sur une terrasse qui a été racommodée; hauteur 5 pouces 9 lignes.

*Porcelaines du Japon.* 107

749. Un flacon quarré d'ancien Japon. Hauteur 10 pouces.

750. Un pot-pourri & une soucoupe à pagode, d'ancien Japon, & deux soucoupes oblongues d'ancien blanc à côtes.

751. Une boîte ronde, garnies de cercles d'argent; sur le couvercle il y a une pagode assise, tenant un écran. Hauteur 3 pouces 3 lignes.

752. Une belle soucoupe à pan coupé d'ancien Japon, à pagode, garnie d'un cercle & d'un pied de bronze doré.

753. Deux pots-pourris à trépied & anse, dont un a un coup de feu. Ils sont posés sur des assiettes à bords découpés.

754. Une jatte & un saladier à côtes.

755. Deux pots-pourris en losange d'ancien Japon coloré, chacun est garni de gorge, pied & anneaux de bronze doré. Hauteur 5 pouces.

756. Deux cassolettes à anses colorées, avec un lion sur chaque couvercle, il y en a un de raccommodé, & son dessus a deux coups de feu.

757. Deux sifflets.

E vj

*Porcelaines du Japon.*

758. Deux autres sifflets & deux soucoupes.

759. Une grande urne d'ancien Japon coloré. Hauteur 22 pouces 6 lignes. Elle est cassée.

760. Un saladier à côtes, son diametre est de 9 pouces.

761. Deux flacons quarrés, chacun de 5 pouces 9 lignes de haut.

762. Une coquille sur un branchage.

763. Deux branchages, chacun a 4 fleurs & feuilles colorées. Hauteur 8 pouces 6 lignes.

*Anciennes Porcelaines colorées & autres.*

764. Deux mortiers à huit pans d'ancienne porcelaine colorée, à bord brun, de la belle qualité. Chacun a 5 pouces de diametre.

765. Deux jattes contournées d'ancienne porcelaine colorée, à bord brun, à dragons en dedans; chacune sur un piedouche à cannelure en bronze doré. Hauteur 5 pouces 6 lignes, diametre 6 pouces 6 lignes.

766. Deux autres jattes à bords bruns, bouquets en dedans, sur des pieds ronds à griffe de bronze doré. Hau-

## Anciennes Porcelaines.

teur 5 pouces 3 lignes, diametre 6 pouces 9 lignes.

767. Un pot pourri à pans, d'ancienne porcelaine colorée ; fur le couvercle eſt une pagode aſſiſe. Ce morceau eſt monté agréablement en bronze, dans le goût Chinois. Hauteur 5 pouces.

768. Deux jolies corbeilles d'ancienne porcelaine colorée de la belle qualité. Hauteur de chacune 1 pouce 5 lignes, diametre 4 pouces 6 lignes.

769. Une urne d'ancien bleu & blanc à cartouches & dragons, garnie de deux cercles au couvercle, & poſée fur un trépied de bronze doré.

770. Deux théieres d'ancien blanc, avec des bouquets en relief.

771. Deux théieres rondes d'ancien blanc à dragons, partie de relief, partie de ronde-boſſe, fur des pieds & avec couvercles à jour de bronze doré. Hauteur de chacune 6 pouces. Il y en a une de fêlée.

772. Deux vaſes d'ancienne porcelaine blanche, découpés en batons rompus, garnis chacun de deux anneaux & feuillages de bronze doré, enri-

chis de fleurs de porcelaine colorée ; chacun porte 6 pouces 3 lignes de haut. Il y en a un endommagé.

*Porcelaines de la Chine.*

773. Un vase bleu jaspé, monté sur un pied, ayant un collet au haut, avec anses à têtes de belier dans le bas, en bronze doré ; hauteur totale 11 pouces 6 lignes : & deux rouleaux de pareille porcelaine, aussi garnis de bronze ; chacun porte 9 pouces 6 lignes de haut.

774. Une tour astronomique de porcelaine colorée, garnie d'ornement Chinois, & d'une sphere au-dessus de bronze doré. Hauteur 13 pouces 9 lignes.

775. Un pot-pourri quarré en deux parties, à panneaux découpés, orné de bronze doré. Hauteur 9 pouces 6 lignes.

776. Deux lisbets de porcelaine à pagodes, garnis chacun d'un pied & d'un collet de bronze. Hauteur 17 pouces 6 lignes, sur 7 pouces de diametre.

777. Deux lanternes à quatre pans, les panneaux à mosaïque découpée &

## Porcelaine de la Chine.

à cartouches, formant tableau dans chaque milieu, & deux boules découpées à jour de pareille porcelaine.

778. Un vase coloré à entrelas découpés, posé sur un socle de bois & renfermé dans une case de verre.

779. Un autre vase de porcelaine blanche découpée à mosaïque, peinte en or haut & bas, une chaîne & support de même porcelaine, sur un pied imitant le porphyre. Hauteur 5 pouces.

780. Un beau lisbet de porcelaine colorée. Hauteur 2 pieds 4 pouces. Il est fêlé.

781. Deux bouteilles, bleu jaspé à cartouches, fond blanc, feuilles & fleurs colorées. Hauteur 10 pouces 6 lignes.

782. Deux plus petites bouteilles à long goulot, bleu jaspé à cartouche, & deux jattes de même bleu.

783. Deux bouteilles, fond blanc avec paysages & fabriques colorés, garnis de pieds & collets de bronze. Hauteur 9 pouces 3 lignes.

784. Deux autres bouteilles, l'une à desseins & dragons colorés, elle est

un peu écornée par le haut; l'autre à branchages, feuilles d'eau & papillons colorés, garnis d'un collet, d'un couvercle & d'un pied de bronze doré.

785. Deux bouteilles colorées & à relief, sur des pieds de bois sculpté & doré.

786. Deux bouteilles plates, fond café à cartouches blancs, figures & maisons colorées; chacune a deux anses vertes.

787. Une bouteille à six pans de porcelaine colorée, à dragons en relief qui serpentent au pourtour du goulot, les pans sont de mosaïque découpés à jour. Hauteur 15 pouces.

788. Deux bouteilles de chacune 7 pouces de haut, fond couleur de café, avec branchages, fleurs & oiseaux de différentes couleurs, sur des pieds de bronze doré.

789. Deux sceaux à panneaux & pans coupés, percés à jour, ils sont garnis de cercles à gaudron, une coquille de chaque côté, les dedans doublés, le tout de cuivre doré.

790. Deux jolis sceaux quarrés à liqueurs, de chacun 5 pouces 6 li-

*Porcelaine de la Chine.* 113

gnes de haut, fur 3 pouces; ils font à panneaux en petite mofaïque rouge, avec cartouche à fond blanc, fujets colorés, garnis de pieds, cercle à gaudron de bronze doré.

791. Deux urnes fond rouge à cartouches blancs, fujets colorés. Hauteur de chaque, 7 pouces 6 lignes.

792. Deux autres urnes blanches à fleurs colorées, fur des pieds de bois fculpté doré.

793. Une urne fond blanc, à pagodes & payfages colorés, fur un pied de bois doré. Hauteur 21 pouces 6 lignes.

794. Deux rouleaux à pagodes, colorés fond blanc; 27 pouces de haut, il y en a un de racommodé.

795. Deux autres rouleaux de porcelaine colorée, garnis chacun d'un pied, collet & deffus de bronze doré. Hauteur 10 pouces 3 lignes.

796. Un rouleau de même porcelaine.

797. Une urne fond blanc & fleurs colorées, garnie d'un pied & d'un couvercle de bronze. Hauteur 5 pouces; plus, trois canards.

798. Une théiere, fond bleu à cartouche creux de chaque côté; plus,

114 *Porcelaine de la Chine.*

deux tasses & deux soucoupes pareilles.

799. Deux théieres, gros bleu, garnie chacune d'un couvercle & chêne de cuivre doré.

800. Deux pots-pourris d'ancien la Chine, à cannelures nouées d'un cordon, garni chacun d'une gorge, de trois pieds & de feuilles & fruits sur le couvercle en bronze doré. Hauteur 5 pouces.

801. Deux canards d'ancienne porcelaine colorée.

802. Deux vases en forme de fruits des Indes, colorés, garnis & montés sur des trépieds de bronze doré.

803. Un singe tenant un fruit des Indes.

804. Deux évantails blancs à bouquets & agrémens colorés; ils peuvent servir de vase à bouquets. Hauteur 7 pouces 9 lignes. Il y en a un de fêlé.

805. Deux gobelets fond blanc, à pagodes colorées, tous deux fêlés, ornés chacun d'un pied, d'une gorge & anneaux de bronze doré.

806. Un petit pot à baguettes noires, cordons bleu & rouge, d'ancienne

porcelaine de la Chine, monté sur trois pieds, avec un cercle & un limaçon sur le couvercle, de bronze doré.

### Porcelaine Celadon.

807. Deux vases de la Chine, à bouquets bleu & blanc, montés chacun sur un pied composé de branchages de laurier entrelacé sur quatre tortues; un Triton à chaque côté du haut, portant le revers de la gorge & soutenant une guirlande de laurier, le tout de bronze doré.

808. Deux beaux vases bleuâtres, richement garnis en bronze doré.

809. Deux vases à côtes de melon, branchages & feuilles de relief, garni chacun d'un pied à gaudron & d'un collet de bronze doré.

810. Deux urnes de porcelaine de la Chine, à desseins de relief, sur des pieds à quatre consoles & cercles, un collet, à bord renversé au-dessus desdits vases en bronze doré.

811. Deux lisbets plats de porcelaine celadon à dragons & fleurs, très de relief, chacun sur un pied à

gaudron de bronze doré. Hauteur 6 pouces 8 lignes.

812. Un petit cornet richement orné de masques & guirlandes de fleurs, posé sur un pied à griffes à quatre consoles de bronze doré.

813. Huit soucoupes en forme de feuilles.

### Porcelaine bleu céleste.

814. Deux paniers composés de roseaux, branchages & feuilles, sur des pieds de bronze doré. Hauteur de chacun 6 pouces 6 lignes; diametre 3 pouces 6 lignes.

815. Une cuvette ovale, à bord plat renversé. Hauteur 2 pouces 6 lignes, largeur 9 pouces, longueur 10.

816. Une chimere, il y a quelque chose de cassé à la queue, & deux petits vases celadon à desseins en relief.

### Porcelaine Truitée.

817. Deux vases d'ancienne porcelaine, ornés de deux têtes de belier, dont les cornes servent d'anses, avec guirlande de laurier, piedouche à gorge ornée de bronze doré;

*Porcelaine Truitée.*

très-bien exécutés d'après les deſſeins de M. *Boucher.* Chacun porte 7 pouces de haut, ſur 5 de large.

818. Deux vaſes auſſi d'ancienne porcelaine, ornés chacun dans le haut de deux mufles de lions, collets à gaudron & pieds de bois doré. Hauteur 7 pouces.

819. Deux autres vaſes, couleur ventre de biche, ornés d'anſes compoſées de ſerpents qui s'entrelacent & d'un maſque de ſatyres avec guirlandes, en bronze doré, de la compoſition de M. *Boucher.*

820. Une garniture de trois pieces, auſſi ventre de biche, garnie de maſques, guirlandes & feuilles d'ornemens de bronze doré. Les 2 pieces de côté ont chacune 6 pouces 6 lignes, celle du milieu 9 pouces.

821. Un pot-pourri d'ancienne porcelaine griſe, avec branchages, fleurs & feuilles bleues, vertes & or, garni en bronze doré. Hauteur 7 pouces 6 lignes.

822. Un autre pot-pourri d'ancienne porcelaine truitée, couleur ventre de biche, avec branchages, fleurs & feuilles bleues & vertes, monté en

bronze doré comme le précédent. Hauteur 8 pouces 3 lignes.

823. Deux bouteilles truitées, ventre de biche, avec plantes bleues & blanches en relief, garnie chacune d'un collet & d'un pied de bronze doré. Hauteur 7 pouces.

824. Un flûteur assis, de porcelaine truitée, couleur isabelle, d'une qualité très rare ; le caractere de la tête est d'une grande expression. Ce morceau porte 3 pouces de haut. Les bouts des doigts d'une des mains de cette figure sont cassés.

825. Un homme assis, le genoux droit élevé, sa main posée dessus, il a derriere lui une espece de hotte. Ce morceau couleur isabelle avec petits bouquets bleus, est très beau & de rare qualité. Hauteur 3 pouces 3 lignes.

826. La pareille figure de porcelaine grise truitée, son habillement est orné de fleurs vertes, bleues & or.

827. Une forte théiere d'ancienne porcelaine grise truitée, avec feuillages colorés en noir ; elle a une anse d'osier.

828. Deux tasses & deux soucoupes

*Porcelaine Craquelée.*

couleur ventre de biche, & un petit rocher d'ancien Celadon.

*Porcelaine Craquelée.*

829. Un pot-pourri d'ancien craquelée couleur Isabelle, à branchages, feuilles bleues, vertes & or, sur un pied à quatre consoles, gorge découpée en batons rompus ; deux mufles de lion tenant anneaux & feuilles sur le couvercle, en bronze doré.

830. Deux lisbets d'ancien gris craquelée, ornés de bandeau brun, sur lesquels sont des caracteres Chinois & des mascarons tenant des anneaux, sur des pieds, à moulures de bronze doré. Hauteur de chacun 7 pouces.

831. Deux petits sceaux à bord renversé, mascarons sur les côtés, d'ancienne porcelaine craquelée, & deux canards de porcelaine blanche de la Chine.

*Porcelaine & Faïance de Perse.*

832. Une urne de porcelaine, ornée d'un pied, mascaron, gorge & couvercle découpé en bronze doré. Hau-

## Porcelaine de Perse.

teur 12 pouces, diametre 7 pouces 6 lignes.

833. Deux bouteilles de porcelaine bleue, garnies chacune d'un pied & d'un cercle de bronze doré. Hauteur 6 pouces 3 lignes.

834. Deux autres bouteilles de chacune 7 pouces de hauteur.

835. Deux autres non montées.

836. Un vase de faïance bleue, sous une case de verre.

837. Un autre vase d'un très beau bleu, il est à côtes de melon, avec des anses formées par deux tigres. Plus, une grande jatte.

## Porcelaine de Saxe.

838. Deux perruches vertes, perchées sur des troncs d'arbre enrichis de fleurs, feuilles & hannetons. Chaque morceau porte 11 pouces de haut.

838 bis. Un gobelet & sa soucoupe en forme de feuille, moitié en bleu, moitié en blanc à miniature.

## Porcelaine de France.

839. Deux beaux vases à anses, bleu céleste, avec gorges & anneaux, montés

*Porcelaine de France.* 125

montés sur des pieds de bronze doré. Hauteur de chacun 8 pouces 9 lignes.

40. Un vase verd, orné d'un piedouche, mufles de lion, anses, gorge découpée & entrelacs au couvercle de bronze doré.

Ce beau vase est richement & agréablement monté.

41. Deux vases couverts à cannelures & anses bleu céleste, garnis chacun d'une gorge de bronze doré.
42. Deux pots à bouquets bleu céleste, garnis de pieds & collets de bronze doré. Hauteur de chaque, 7 pouces 9 lignes.
43. Un grand vase blanc, sur un socle de bois doré. Hauteur 12 pouces.
4. Une cafetiere à fleurs colorées, sur fond blanc, son manche est de bois des Indes garni en argent.
5. Un petit gobelet à anse & sa soucoupe, fond blanc à mosaïque bleu, or & rouge, & guirlandes de fleurs colorées.
6. Un autre gobelet à anse avec sa

F

122 *Porcelaine de France.*

soucoupe, fond blanc & mosaïque pointillé bleu, rouge & or.

847. *idem* fond violet avec ornemens & filets dorés à cartouche, paysages & oiseaux colorés.

848. *idem* fond blanc, nœuds de rubans bleus, nuancés de blanc, & médaillons fond or, dans le milieu desquels il y a une rose.

849. Un autre gobelet à anse, & sa soucoupe, en bleu, blanc & or.

850. Autre gobelet & sa soucoupe, réseaux & fleurs blanc & or, sur fond bleu.

851. Un petit gobelet à anse & sa soucoupe, bleu, blanc & or, à bouquets colorés.

852. Un grand gobelet & sa soucoupe, à canaux creux & de relief, bleu blanc & or.

853. Autre avec sa soucoupe à losange; bleu, blanc & or.

854. *idem*, blanc, bleu & or, avec guirlandes de fleurs colorées.

855. Un gobelet & soucoupe à guirlandes colorées.

856. Un beurrier en forme de baquet couvert, sur son assiette, fond blanc bouquets colorés, filets bleus, & bord doré.

*Porcelaine de France.* 123

857. Un goblet & sa soucoupe de même porcelaine, & un petit broc blanc, à filets dorés. ...16-19

858. Une théïere, fêlée, deux gobelets & leurs soucoupes, fond blanc & bouquets en or; plus un grand gobelet avec son couvercle & sa soucoupe bleue à dentelle d'or. ...23.19.

859. Un gobelet à anse & sa soucoupe qui est fêlée, bleu céleste avec filets d'or. ...9.2

860. Un Eléphant, porcelaine de S. Cloud, sur un pied de bois sculpté doré. ...13.4

*Porcelaine sans couverte, nommée communément Biscuit.*

861. Deux urnes fond jaune à branchages bleus, fleurs blanches, chacune sur un pied quarré; à chaque côté du haut un masque avec des nœuds de rubans, & cercles à jour de bronze doré. ...202.2

862. Deux pots-pourris quarrés, d'ancienne porcelaine blanche, à branchages, feuilles & fleurs gravées, en partie colorées, le dessus percé à jour; ils sont garnis en bronze ...144.

F ij

124 *Porcelaine en Biscuit.*

doré. Hauteur de chaque, 3 pouces 9 lignes, largeur 2 pouces 6 lignes.

863. Un vigneron & un marchand de tartelettes, en biscuit de France. Hauteur de chacun, 5 pouces 6 lignes.

864. Une caſſolette quarrée d'ancienne porcelaine, à filets & ornemens bleu céleſte, le deſſus découpé, ſur un piedeſtal avec figures de faïance colorée. Hauteur 7 pouces.

865. Une théiere ſinguliere d'ancien blanc,

*Différentes Porcelaines.*

866. Deux jattes violettes, ſur des pieds à moulures de bronze doré. Hauteur de chaque, 2 pouces 6 lignes, ſur 5 pouces 6 lignes de diametre.

867. Deux morceaux en forme de vaſes, d'ancien bleu & blanc à broderie, ſur des trépieds, & ayant un couvercle de bronze doré.

868. Une bouteille à deux goulots nouvelle porcelaine céladon, & une cloche de verre bleu de la Chine ſur un trépied de bronze doré.

### Différentes Porcelaines.

869. Une bouteille de porcelaine de la Chine, de 10 pouces de hauteur, & une burette de verre blanchâtre jaspé de rouge, de 11 pouces 6 lignes de haut. . . . 16. 6

870. Une bouteille de porcelaine céladon, à dragons, dont la tête est cassée ; une cuvette avec deux roseaux de même porcelaine ; trois hirondelles & un canard bleu de la Chine. . . . 13. 19

871. Un pot-pourri à anse, porcelaine de la Chine colorée, avec un couvercle de terre des Indes, garni d'un cercle à gaudron de bronze. . . . 15. 19

872. Deux tasses avec couvercles & soucoupes de la Chine ; deux tasses à côtes d'ancien Japon, une tasse écornée de la Chine, mouchetée de bleu & de jaune, & une soucoupe en forme de feuille. . . . 19. 4

873. Deux petits compotiers bleu jaspé de la Chine, & une théiere. . . .

874. Six pieces de différentes porcelaines ; dont une tasse & sa soucoupe d'ancien la Chine à pagode. 6.

875. Deux gobelets & deux soucoupes à pans, porcelaine de la Chine à pagodes, & deux cignes de Saxe. . . 15. 1

876. Trois branchages avec feuilles & fleurs, & une espece de bois d'éventail avec branches de fleurs en relief, porcelaine de la Chine.

877. Une belle soucoupe creuse, d'ancien blanc à fleurs colorées, garnie de bronze doré, & un petit potpourri quarré, bleu de la Chine.

878. Un compotier de porcelaine colorée du Japon.

879. Un plat de porcelaine de la Chine.

880. Deux carasses à oignon, garnies de bronze doré & fleurs de porcelaine.

881. Différens morceaux de porcelaines qui seront divisés.

*Terre des Indes.*

882. Un petit baquet jaune, orné de différens desseins olive en relief; il y a dedans un Chinois à tête branlante, habit couleur de marron, il semble vouloir prendre un crabe.

Ce joli morceau d'ancienne terre est des plus curieux qu'on puisse trouver.

*Terre des Indes.*

883. Une tasse dans laquelle est une pagode tenant un fruit, aussi d'ancienne terre couleur isabelle. . . . 36.

**Ce morceau est très beau.**

884. Une autre tasse très curieuse, elle est jaune en dedans, marron en dehors, avec branchages, fleurs & fruits, en bas-relief & en ronde-bosse, couleur olive. . . . 68.

885. Deux petites tasses & deux soucoupes d'ancienne terre à desseins en relief. . . . 24.

886. Deux théieres brunes, dont une en forme de roseau. . . . 30.

887. Deux autres jolies théieres de même terre. . . . 24.

888. Deux grandes théieres, l'une ornée de feuilles en relief, l'autre de caracteres Chinois, & une plus petite théiere, toutes trois jolies, de couleur isabelle. . . . 40.19

889. Une théiere de forme singuliere, ornée de serpents, en terre grise. Hauteur 9 pouces 9 lignes. . . . 11.10

890. Trois différentes théieres; la premiere est brune & guillochée; la seconde est grise, & la troisieme

F iv

## Terre des Indes.

couleur isabelle; cette derniere garnie en argent.

891. Trois autres théieres de terre brune.

892. Trois *ditte* de terre grise.

893. Une théiere, sur le dessus est une chimere; une autre théiere de faïance jaune & verte, jaspée de brun.

894. Un vase de terre grise, sur son pied de jade blanc Chinois.

895. Un fruit des Indes, couleur d'ambre, composition de la Chine.

896. Deux jolies boîtes à thé, de terre brune, les panneaux ornés de dragons colorés en bleu, jaune & gris de lin, & une boîte ronde d'ancienne porcelaine grise, sans couverte, avec desseins bleus & jaunes de relief.

897. Deux vases de terre de Bocaro.

## Terre d'Angleterre.

898. Deux vases de chacun 8 pouces 6 lignes de hauteur, ornés de masques, de satyre & de pampres de vignes en relief; le corps est blanc, le pied & le collet bleu jaspé.

899. Trois autres vases, à anses formées de serpents.

*Terre des Indes.*

900. Deux jolis vases couleur jaspée, à mascarons de satyres, dont les cornes servent d'anses, d'où tombent des guirlandes & ornemens dorés.

901. Deux autres vases à anses, dans le goût antique, fond blanc jaspé, en partie verd & or, & un pot à sucre bleu & jaune pointillé.

*Vases, Tasses & autres morceaux curieux en Jade, Agate, Cristal, Emaux & Verre.*

902. Une belle tasse de *jade* Chinois, ornée de branchages, feuilles, fleurs & oiseaux de ronde-bosse, très artistement découpés. Hauteur 2 pouces, longueur 7 pouces.

903. Deux autres tasses de même jade, aussi ornées & découpées. Hauteur de chacune, 1 pouce 9 lignes, largeur 4 pouces.

904. Un vase ou pot-pourri avec son couvercle d'agate d'Orient, monté en bronze doré, sur un socle de marbre. Hauteur 5 pouces 6 lignes.

905. Un autre vase *idem*, monté en bronze doré; il y a un serpent sur

F v

*Morceaux curieux.*

son dessus. Hauteur 6 pouces 6 lignes.

906. Une cuvette à anse, cannelée au pourtour ; sa forme est oblongue : & une autre cuvette au-dessous en agate, montées en vase, ornées de guirlandes, bandeaux & d'un pied à quatre consoles de similor.

907. Un vase de sardoine de 2 pouces 6 lignes de haut, sur 3 pouces de diametre, garni d'un cercle à baguette, & sur un trepied de bronze doré, posé sur un socle rond de porphyre & sur un autre trepied à cul de lampe. Hauteur totale 8 pouces 3 lignes.

908. Un autre vase de sardoine, de 3 pouces de haut, sur 3 pouces 8 lignes de diametre ; monté comme le précédent.

909. Deux pots-pourris de bronze doré ; les corps & couvercles d'agate d'Allemagne.

910. Une coupe à anses de sardoine, sur un trepied orné de têtes de belier, guirlandes & feuilles de bronze doré.

911. Une autre coupe plus profonde, (elle est fêlée) sur un pareil trepied.

*Morceaux curieux.*

912. Un vase de sardoine de 3 pouces 6 lignes, avec un couvercle & deux serpens qui forment les anses en bronze doré; il a un pied de cristal de 21 lignes de hauteur.

913. Une petite coupe de belle cornaline, à pied en partie émaillé sur or.

914. Deux cuvettes d'agate d'Allemagne, de formes ovales, dont une à pied garni d'argent.

915. Une belle cuvette en gondole d'agate d'Allemagne, de 6 pouces 9 lignes, sur 5 pouces.

916. Une autre gondole plus petite, & une tasse d'agate d'Allemagne.

917. Une belle gondole à pied de jaspe sanguin.

918. Un joli vase d'ambre à côtes, garni d'un couvercle, gorge, cercle, deux masques de satyres avec guirlandes & pied de bronze doré.

919. Une grande coupe de jade antique, de 12 pouces 6 lignes, sur 7 pouces, montée sur un pied de même matiere : hauteur 8 pouces. Ce morceau est endommagé.

920. Une belle coquille d'aventurine, de 7 pouces 3 lignes de longueur

& 3 pouces de largeur, montée à anses & feuilles d'ornemens en vermeil.

921. Un pot-pourri de cristal de roche, avec une gorge à jour & un pied de bronze doré.

922. Un vase de cristal de roche gravé, le pied est garni en or émaillé: dans le haut de ce vase, il y a un cercle de vermeil. Hauteur 4 pouces 6 lignes, diametre 4 pouces 2 lignes.

923. Une coupe aussi de cristal de roche à côtes gravées, sur un pied & avec des anses de même cristal.

924. Un vase de cristal de roche à cannelures, gravé. Hauteur 5 pouces.

925. Un beau gobelet de même cristal taillé à facettes & cannelures creuses; hauteur 2 pouces 1 ligne, diametre 3 pouces 9 lignes: sur une soucoupe oblongue à bord renversé, avec gravure, le dessous cannelé.

926. Une cuvette de même cristal à cannelures creuses, bandeau tourné; elle est gravée & montée sur un pied à 6 pans, aussi de cristal. Hauteur 3 pouces 10 lignes. Le diametre de la cuvette est de 3 pouces 6 lignes.

*Morceaux curieux.*

927. Un grand gobelet de 3 pouces 9 lignes de diametre, & sa soucoupe taillée à facettes, de cristal de Bohême.

928. Deux bouteilles de même cristal, aussi à facettes

929. Deux petits gobelets à liqueurs, de cristal de roche.

930. Une coupe ronde de cristal de roche, sur un pied de même cristal, garni en argent. Cinq pouces 6 lignes de haut, 7 pouces 6 lignes de diametre.

931. Un gobelet de cristal, hauteur 4 pouces 9 lignes; & un verre fêlé, avec un couvercle de cristal de roche; il est gravé & garni en cuivre émaillé. Hauteur 7 pouces.

932. Un flacon quarré long de cristal bleu; garni d'un pied, d'une gorge & d'un bouton en pomme de pin, de bronze.

933. Deux tasses de forme ovale, à deux anses de cristal verd, sur lesquelles sont des caracteres & ornements; chacune porte 2 pouces 5 lignes de hauteur.

934. Une coupe de cristal couleur de grenat; hauteur 6 pouces 3 lignes:

& une cloche de verre avec des ornemens dorés, faite au Mogol.

935. Un vase de verre, beau bleu, sur un pied à quatre consoles & un couvercle de bronze doré. Hauteur 6 pouces 9 lignes.

936. Deux tasses de verre, bleu en dedans, & violet en dehors; plus, deux petites bouteilles d'ancienne porcelaine, à fine broderie bleue.

937. Deux urnes de verre imitant l'agate; l'une porte 7 pouces 6 lignes de haut, l'autre 9 pouces 6 lignes.

938. Un vase avec son couvercle, sur un pied à trois consoles de bronze doré, un pot à bouquet & quatre gobelets de composition des Indes, fond rouge jaspé.

939. Un vase de cuivre émaillé, d'un beau travail, fait à la Chine, sur un pied à trois consoles de bronze doré. Hauteur 6 pouces 6 lignes.

940. Une belle tasse & sa soucoupe, sur lesquelles sont peints en émail des sujets de paysage & des fleurs.

941. Une lanterne Chinoise à 6 pans, les châssis en bois de violette & les six pilliers en laque brun & or; les

Morceaux curieux.

panneaux sont en ivoire à mosaïque à jour : dans les milieux il y a des cartouches avec des feuilles, branchages & ornemens en relief, d'un beau travail ; enrichis de médaillons, petits paniers & boules d'ivoire qui pendent à des cordons de soie.

Ce morceau curieux vient du Cabinet de M. de Julienne.

942. Une maison Chinoise, montée sur un pied à quatre consoles : elle est à panneaux & pilastres, frise, entablements, découpés en bâtons rompus, & autres agrémens de bois des Indes ; avec panneaux en ivoire découpés, percés à jour & sculptés. Hauteur totale, 3 pieds 3 pouces, largeur 2 pieds 4 pouces.

943. Un paravent de quatre feuilles de papier de la Chine, à figures & paysages, monté en bois rougi.

944. Un joli paravant de deux feuilles de papier des Indes, à pagodes, fleurs & oiseaux, monté en bois des Indes, avec panneaux découpés.

945. Un tableau de relief, représen-

tant deux Chinois habillés d'étoffes; les têtes & les mains sont de pierre de larre.

946. Neuf écrans Chinois.

947. Un parapluie Chinois, le bâton est de bambou.

948. Une fontaine & deux Chinois qui tiennent chacun une poule, sous une cage de verre de 13 pouces de haut, sur 8 de large.

949. Deux cailles sur lesquelles sont des rochers, des arbres, des fleurs & des oiseaux; le tout d'ivoire coloré.

950. Une longue & forte épée Espagnole, la garde, la branche & le plombeau orné de deux bustes de femmes adossées, sont d'acier damasquiné en or, la poignée en acier & cuivre doré.

951. Un sabre Arabe.

952. Un sabre de Damas à poignée d'ivoire garnie d'acier, le fourreau de bois.

953. Un javelot Chinois en forme de fleche, sur un bâton, orné de cuivre & de burgos, & une pique montée sur un bois verni.

954. Deux petits sabres Turcs, à

*Morceaux curieux.* 137

manches d'ivoire garnis en acier ; l'un damasquiné en or, l'autre en argent, le premier a un fourreau de velours.

955. Un couteau Turc à lame de Damas, damasquinée en or, son manche est de jade garni en vermeil ; sa gaîne est aussi garnie. Longueur 10 pouces.

956. Un autre couteau *idem*, à manche d'agate garni en vermeil, dans sa gaîne couverte de vermeil. Longueur 13 pouces.

957. Un couteau Chinois à manche d'écaille, garni en ivoire, & deux petits bâtons d'ivoire dans une gaîne plaquée d'écaille.

958. Un sabre étranger, sa poignée est à fleurs & bouquets damasquinés en or & argent, le fourreau de cuir bleu.

959. Un petit sabre de 12 pouces de longueur, à poignée de métal, garni d'agrémens d'or émaillé à la Chine, & de différentes pierres ; son fourreau est de bois des Indes.

960. Un cris, en partie damasquiné en or, son manche est de bois des Indes travaillé, & le fourreau de bois verni.

138 *Morceaux curieux.*

961. Un ſtilet Napolitain à poignée & fourreau d'acier.

962. Une ſerpe damaſquinée en or, à manche de bois des Indes, garni de cuivre doré.

963. Un trophée Turc, compoſé d'un turban cramoiſi & or, un arc, un carquois de velours brodé en or, rempli de fleches; & un ſabre dont la poignée eſt richement garnie en argent.

964. Un autre trophée, compoſé d'un bonnet, d'un arc, de deux carquois de cuivre, dont un garni en or, dans leſquels ſont des fleches, plus un ſabre garni en vermeil & en coco.

965. Une longue épée Gauloiſe, garnie d'un poignet & deſſus de bras de fer, richement travaillés & dorés; le fourreau eſt couvert de panne cramoiſie.

966. Un ſabre Gaulois à poignée damaſquinée en or, le fourreau de velours cramoiſi.

967. Un calumet, un petit fourniment, une bourſe, un poinçon, & un néceſſaire compoſé de deux couteaux & d'une grande aiguille emmanché, à l'uſage des ſauvages & des Chinois.

*Morceaux curieux.*

968. Un collier de perle, deux jolies bourses, & deux cadenas Chinois.
969. Une petite gibbeciere brodée, deux ceintures, l'une bleue, l'autre noire, & un cordon d'argent; le tout de la Chine: plus, deux morceaux en ivoire, peints en verd & or.
970. Un couteau à manche de cuivre, dans une gaîne émaillée, & une poire à pompe faite de jonc, garnie en argent.
971. Un couteau à manche de corne dans un étui de roussette, garni en cuivre; deux autres à manches d'écaille & ivoire, dans leur gaîne garnie de cuivre doré.
972. Une boîte à poudre, d'ivoire, garnie en cuivre avec son cordon & un balancier Chinois, dans un étui de bois de palissandre.
973. Une dague Turque, dont la poignée est en acier doré, le fourreau garni de velours cramoisi.
974. Deux arithmétiques Chinoises, une tablette d'écorce d'arbre, & deux paquets de monnoies de Guinée.
975. Vingt-quatre fusées volantes,

140 *Morceaux curieux.*
une chaufferette à anse garnie de jonc ; un panier & un trébuchet dans son étui, en forme de palette, de bois des Indes.

976. Un fort trébuchet Chinois, dans son étui de bois des Indes.

977. Un petit vase de cuivre émaillé, avec ses tuyaux ; ce morceau sert de pipe à parfum ; une cassolette dans une boule ; un cadenas de cuivre, & un vase à trépied de métal blanc gravé, le tout de la Chine.

978. Une belle pipe avec son bout d'ambre, garnie en argent, le tuyau de vernis de France.

979. Une pipe Turque, sur laquelle est un trophée militaire ; son tuyau est en deux morceaux de bois des Indes.

980. Un fruit Chinois, de 45 pouces de hauteur.

981. Deux mains d'ivoire, servant de gratoirs aux Indes ; l'un a un manche d'écaille, l'autre d'ébene ; deux petits étuis en ivoire, percés à jours, d'un joli travail ; un cure-oreille & une mesure Chinoise.

982. Un étui à pipe, couvert d'une belle peau de serpent, garni en

*Morceaux curieux.*

acier, damasquiné en or, ouvrage de la Chine.

983. Deux souliers d'homme & deux de femme Chinoise; une pipe & deux tuyaux à l'usage des Turcs.

984. Un carillon Chinois, composé de dix tons, sur un chassis de bois verni, monté sur un pied, avec tiroir peint en verd.

985. Un grand timbre Chinois & deux plus petits.

986. Une belle flûte Chinoise, à plusieurs tuyaux, vernis noir, garnie en ivoire.

987. Une mandoline de 30 pouces de longueur,

988. Une guitare Chinoise, de 3. pouces de longueur.

989. Deux cimbales, une petite mandoline & un autre instrument Chinois à cordes, en forme de maillet, avec son archet.

990. Une flûte & une trompette à l'usage des Chinois, plus une claquette de bois des Indes.

991. Un gratoir à main d'ivoire, orné dans son extrémité de feuilles & fleurs vertes & rouges.

992. Un miroir de métal des Indes;

orné de caracteres Chinois; son diametre est de 7 pouces 9 lignes, sur son chevalet, vernis de la Chine.

993. Deux écrans Indiens, garnis de plume, & un autre entouré de gaze.

994. Quatre boîtes à thé en étain, dans un boîte à panneaux percés à jour & à bâtons rompus; plus deux boîtes à encre de la Chine.

995. Un étui à plusieurs cases, vernis de la Chine noir & or, avec des petites rames de différentes couleurs; un époussetoire Chinois fait de cannes, & un autre de plumes.

996. Un morceau de laque noire, sur lequel sont une poule, un coq & des poulets, en or de relief, & six petits châssis de bois des Indes, garnis en gaze, enrichis de feuilles, fleurs & oiseaux de différentes couleurs.

*Meubles curieux, & autres effets.*

997. Un bas d'armoire en bois de rose, à deux rangs de sept tiroirs; orné de bronze doré, le dessus de marbre, breche d'Alep. Hauteur 29 pouces 6 lignes, largeur 44 pouces 6 lignes, profondeur 15 pouces.

*Meubles curieux.*

998. Deux petites armoires en bois de rose, chacune à une porte de glace de 18 pouces, sur 13, garnie de bronze doré; le dessus de marbre d'Alep. Hauteur 29 pouces 9 lignes, largeur 22 pouces, profondeur 9 pouces.

999. Une table contournée, à écritoire & armoire à cylindre, ayant une porte qui se place dans un des côtés, & qui renferme cinq tiroirs; le tout en bois de rose & amaranthe, garnie en bronze doré. Hauteur 29 pouces, largeur 21 pouces, profondeur 13 pouces.

1000. Une table ovale d'albâtre Orientale, entourée d'un bandeau de bronze doré, sur un pied à quatre gaînes; orné de rosettes & autres ornemens de bronze aussi doré.

1001. Une table de marqueterie de boule, en cuivre & étain à quatre gaînes, avec doubles traverses, ornées de bronze doré; le dessus est de marbre gruotte d'Italie. Hauteur 31 pouces 9 lignes, longueur 46 pouces 6 lignes, largeur 28 pouces.

1002. Une table à pieds de biche, trois portes ouvrantes sur le devant,

à deſſeins Chinois découpés; dont partie à jour en bois de mériſier, avec ſon deſſus de marbre breche d'Alep. Hauteur 26 pouces 6 lignes, longeur 24 pouces, profondeur 7 pouces 3 lignes.

1003. Un médailler de bois de mériſier, avec portes & côtés découpés dans le goût Chinois; le deſſus de marbre breche d'Alep. Hauteur 29 pouces 3 lignes, longueur 20 pouces, largeur 12 pouces 3 lignes.

1004. Une petite table de même bois, travaillée dans le goût Chinois, avec ſon deſſus de marbre de brocatelle, qui a été racommodé. Hauteur 29 pouces, longueur 11 pouces 6 lignes, largeur 11 pouces.

1005. Un petit bureau à deux tiroirs, dans le goût antique, garni d'une moulure autour du deſſus; moulures faiſant panneaux, chûtes de feuilles d'ornements attachées à des clous, maſcarons au milieu des deux tiroirs, & chauſſons aux pieds; le tout de bronze doré. Longueur 3 pieds, largeur 18 pouces, hauteur 26.

1006. Un vuide-poche, fait par *Bernard,*

*Meubles curieux.* 145

nard, il est de bois de rose & amaranthe, le dessus à fleurs de bois de violette, entouré d'un quart de rond, chûte, sabots & ornemens de bronze doré. Hauteur 25 pouces, longueur 15 pouces 6 lignes, largeur 10 pouces 9 lignes.

1007. Une jolie chiffonniere en bois de rose, à armoire, à cylindre & écritoire, garnie de bronze doré. Hauteur 28 pouces, largeur 17.

1008. Une commode de bois d'ébene à trois tiroirs, ornée de masques & trophées de bronze doré, ouvrage de *Boule*; son dessus est de gruotte d'Italie, de 4 pieds de longueur; il est cassé.

1009. Une table de porphyre, de 34 pouces 9 lignes de longueur, sur 27 pouces de largeur & 13 lignes d'épaisseur, sur un pied à quatre consoles de bois doré.

1010. Une table d'albâtre d'Orient, de 37 pouces de longueur, sur 18 de largeur & 10 lignes d'épaisseur, sur un pied à quatre gaînes avec entre-jambes de bois sculpté doré.

1011. Une pareille table aussi sur un pied de bois doré.

G

1012. Une table à pieds de biche, en bois de merisier découpé dans le goût Chinois, le dessus de marbre. Hauteur 30 pouces, longueur 33, & largeur 9 pouces 6 lignes.

1013. Une pareille table à dessus de marbre.

1014. Une autre table dans le même goût, son dessus est de jaspe.

1015. Deux tables rondes à trépied de bois d'acajou, découpé dans le goût Chinois; le dessus de chacune est de jaspe fleuri, bordé d'un cercle de bronze doré. Hauteur 31 pouces, diametre 13 pouces 6 lignes.

1016. Une table de bois de rose, à dessus de marbre blanc, avec un écran garni de papier des Indes. Hauteur 26 pouces, longueur 12 pouces 6 lignes, largeur 8 pouces 6 lignes.

1017. Une table ronde à trepied, en bois de merisier, découpé en bâtons rompus, le dessus est de porcelain de France, à bouquets & fleurs colorés, bordée d'un cercle de bronz doré. Hauteur 27 pouces, diametr 12 pouces.

1018. Une table pliante, de boi

*Meubles curieux.*

d'acajou. Longueur 34 pouces, largeur 19, hauteur 27.

1019. Une table à l'Angloise, en bois satiné & violet, garnie de bronze doré. Longueur 36 pouces, largeur 21 pouces. . . . 54.

1020. Une table de prime d'émeraude de 2 pieds 7 pouces, sur 1 pied 6 pouces, entourée d'une bande de cuivre doré d'or moulu ; elle est posée sur une table à quatre pieds. . . 90.

1021. Seize tables de différentes grandeurs avec des cases de verre, servant de coquilliers ; plusieurs autres tables, guéridons & autres objets qui seront détaillés. . . . 391. 14

1022. Deux belles girandoles à trois branches, dans le goût antique, par M. *Caffieri* ; elles sont très bien réparées & dorées d'or moulu. Hauteur 13 pouces 6 lignes. . . . 441.

1023. Une belle paire de flambeaux à vases & trepied, ornés de guirlandes de fleurs & ornemens de bon goût, en bronze doré, par M. *Caffieri*. Hauteur 9 pouces 6 lignes. . 156

1024. Deux flambeaux de forme antique en bronze doré. Hauteur 6 pouces 9 lignes. 130.

G ij

*Meubles curieux.*

1025. Deux beaux flambeaux de similor, ornés de masques de sirenes & de différens ornemens très-bien réparés. Hauteur 11 pouces.

1026. Une paire de bras à deux branches de bronze doré.

1027. Une autre paire de bras, aussi à deux branches, dont les plaques représentent Zéphir & Flore, figures en termes.

1028. Une très belle console de marqueterie de *Boule*, ornée de mascarons, moulures, nœuds de rubans & rosette de bronze doré; son dessus est de marbre noir & blanc antique.

1029. Deux trepied à consoles & mascarons, ornés d'un beau culot à feuilles d'ornemens de bronze doré, avec des dessus de porphyre.

1030. Un pied en écaille & filets de cuivre, garni en bronze doré.

1031. Deux *idem* en marqueterie, avec ornemens de bronze doré.

1032. Deux moyens pieds, de même que les précédens.

1033. Deux petits pieds quarrés, & un quarré long.

1034. Un très beau pied en écaille,

*Effets curieux.*

garni de bronze doré, & enrichi de mosaïque.

1035. Deux pieds à consoles de 6 pouces en quarré, sur 2 pouces de haut, en bronze doré.

1036. Trois pieds de bronze doré.

1037. Trois autres pieds, deux sont en marqueterie, le troisieme est de bronze doré.

1038. Trois beaux masques de femmes, deux feuilles d'ornemens, deux guirlandes de fleurs, & un trophée militaire en bronze doré.

1039. Un vase de marbre d'Ecosse antique, sur un pied à trois consoles, & un couvercle orné de feuilles en bronze doré.

1040. Deux vases de *Lumakel*, de chacun 7 pouces 3 lignes de haut.

1041. Un vase de *Lumakel*, garni d'un pied & cercle au couvercle, de bronze doré.

1042. Trois vases imitant le porphyre, garnis d'ornemens dorés, posés sur des pieds de bois aussi doré.

1043. Deux vases avec ornemens de plâtre doré.

1044. Un vase à l'antique, sur une tige de colomne cannelée, le tout

G iij

150 *Effets curieux.*

en sucre, enrichi d'ornemens dorés, sous une case de verre.

1045. Une colomne posée sur un piedestal, peint en porphyre, avec ornemens dorés.

1046. Six ordres d'architecture en bois, par M. *Chasle.*

1047. Un joli pied à l'antique, à gaînes chaussées de griffes en bronze doré, le dessus de marbre blanc veiné.

1048. Un pied rond à trois consoles, avec cylindre, portant une tablette de 9 pouces de diametre en bois doré.

1049. Deux petites torcheres de bois sculpté doré, avec des plateaux de marbre verd de mer.

1050. Un guéridon ; son dessus est de tôle peinte, à bouquets détachés, ouvrage d'Angleterre.

1051. Un plateau quarré long, de tôle d'Angleterre, sur lequel sont peintes des pêches & des raisins.

1052. Une corbeille à anse de tôle, vernis du même pays.

1053. Deux jolies consoles à têtes de lion, de bois sculpté doré.

1054. Deux autres consoles à têtes de dragons.

*Effets curieux.*

1055. Trois autres consoles.
1056. Deux autres & un piedestal.
1057. Deux plus grandes consoles que celles du numéro précédent.
1058. Trois autres consoles.
1059. Deux bouquets de fleurs en bois sculpté de relief, & doré sur fond blanc, dans des bordures de bois doré. Chaque morceau porte 16 pouces de haut, sur 11 pouces de large.
1060. Un plateau de bois des Indes, dont le dessus est de pierre de larre veinée.
1061. Un autre plateau, vernis de la Chine, avec ornemens colorés, le dessous fond or, à broderie colorée.
1062. Une coupe à anse de pied d'élan, sculptée en relief.
1063. Un hibou de bois des Indes, garni en vermeil.
1064. Un vase de racine de mandragore, de 14 pouces de haut.
1065. Un plateau à six pans, de porcelaine de la Chine colorée, garni d'un cercle de bronze doré, sur un pied de bois doré.
1066. Une urne fêlée de même porcelaine, garnie de bronze doré.

Effets curieux.

1067. Un pot verd à écaille de poisson, en porcelaine de S. Cloud, trois gobelets de Villeroi, une bouteille, un gobelet & un petit pot de faïance de Perse.

1068. Un joli vaisseau de 6 pouces de long, posé sur un pied de bois doré, renfermé sous une cafe de verre.

1069. Une galere de 7 pouces de longueur, enrichie de onze figures qui manœuvrent ; elle est posée sur un pied de bois à filets dorés, & renfermée sous une cafe de verre.

1070. Un canon de fonte de 5 pouces sur son affût, avec les ustensiles nécessaires.

1071. Un joli modele de carrosse, coupé à cinq glaces, monté à la Dalenne, & un cabriolet.

1072. Une charue, une herse, une brouette, un tonneau & un bateau de pêcheur.

1073. Une Romaine faite par *Hanin*.

1074. Une lorgnette en écaille garnie d'argent, une loupe garnie en écaille & un canif à manche d'ivoire.

1075. Une canne de bois d'ébene, dans laquelle se trouve renfermée

*Effets curieux.*

une autre canne de baleine; la pomme, la virole & l'anneau font d'argent.

1076. Trois cannes, dont une de bambou.

### Uſtenſiles de Peintre.

1077. Une boîte à couleur, en forme de cabinet, garnie de onze tiroirs, le deſſus eſt de marbre.
1078. Une pierre à broyer, de porphyre. Longueur 13 pouces, largeur 10 pouces, avec deux molettes.
1079. Un appuie-main, garni en ivoire.
1080. Pluſieurs chevalets.
1081. Des pinceaux & des couleurs.
1082. Une chambre noire bien conditionnée.

### Bagues & Bijoux.

1083. Une agate, arboriſée, rouge, entourée de brillants.
1084. Un joli arbriſſeau ſur une agate orientale, entourée de petites roſes.
1085. Une autre agate arboriſée, repréſentant un joli payſage, elle eſt montée en bague antique.

G v

## Bagues & Bijoux.

1086. Une autre arborisée, dans laquelle on distingue un oiseau.

1087. Un beau cachet d'une agate arborisée, dans laquelle on observe un buisson.

1088. Une belle agate arborisée, montée dans un cercle de similor.

1089. Un œil de chat d'agate Orientale, monté en bague. Cette pierre est fêlée.

1090. Une autre agate en forme de tête de chat.

1091. Une bague d'agate onyx, sur laquelle est gravée en relief une tête de femme.

1092. Un cachet d'une agate blanche gravée ; son sujet est le Dieu Priape avec une Satyre.

1093. Une aigue-marine, de belle grandeur, montée en bague.

1094. Une forte améthyste, montée idem.

1095. Un doublet de rubis cabochon, monté en bague.

1096. Une bague d'une forte topaze d'Allemagne.

1097. Une autre topaze avec accident.

1098. Une bague, composée d'un morceau d'ambre renfermant une

## Bagues & Bijoux.

mouche; quatre diamants verds font les côtés.

1099. Un jargon taillé en rose.
1100. Une rubasse.
1101. Un cristal de roche avec accidents.
1102. Autre aussi avec accidents.
1103. Des petits cristaux montés en anneaux d'argent.
1104. Une paire de boutons en éclatantes, montés en or, les agraffes en vermeil.
1105. Une autre paire de boutons peints en émail, représentant des grouppes de fleurs, montée en or.
1106. Un très joli vase de jaspe sanguin, de 22 lignes de hauteur, garni en or.
1107. Une boîte à deux tabacs, d'agate rubannée.
1108. Une autre tabatiere d'agate herbée.
1109. Une d'agate blanche.
1110. Autre d'agate herbée.
1111. Une tabatiere ovale de bois agatifié.
1112. Une boîte de chasse en bois pétrifié, garnie en argent.
1113. Une autre de composition imi-

tant le porphyre, montée en vermeil.
1114 Une boîte ronde d'écaille noire.
1115. Une cave, vernis du Mogol, contenant six flacons de verre.

## MINÉRAUX.
### OR.

1116. Un joli morceau d'or natif, sur du quartz.
1117. Deux autres, dont un de Hongrie.

### ARGENT.

1118 Une pepite d'argent vierge du Pérou, du poids de deux marcs, quatre onces, deux gros.
1119. Un très beau morceau d'argent vierge en végétation, de Sainte Marie aux Mines; ses branches s'étendent de part & d'autre, en maniere de buisson.
1120. Un autre d'une forme aussi très agréable, sur sa matrice cristallisée.
1121. Un riche morceau d'argent vier-

*Minéraux.*

ge en pointes, de Freyberg, dans une matrice de spath compact blanc.

1122. Un autre du même endroit, dont une partie de l'argent vierge est colorée en rouge.

1123. Un autre dont les ramifications s'élevent sur la matrice, qui est du même spath que les précédentes.

1124. Un petit buisson d'argent vierge en végétation, de Sainte Marie aux Mines.

1125. Plusieurs petits morceaux d'argent vierge, en feuilles & en filets contournés, de Kungsberg en Norvege, disposés de maniere à imiter un arbrisseau.

1126. Un riche morceau d'argent vierge capillaire, mêlé avec mine d'argent rouge.

1127. Deux morceaux d'argent vierge dans du spath. L'un est en larges feuilles qui imitent un galon d'argent; l'autre est en cheveux, avec petits cristaux de mine d'argent rouge.

1128. Deux petits morceaux d'argent vierge en filets contournés, de Kungsberg; l'un sur un grouppe de cris-

taux de roche, l'autre sur du spath.

1129. Trois petits morceaux d'argent vierge en dendrites, en pointes & en filets.

1130. Trois autres.

1131. Argent vierge capillaire, sans matrice, & trois autres petits morceaux fort jolis.

1132. Un beau grouppe de cristaux d'argent rouge, entremêlé de petits cristaux de spath calcaire à deux pointes, blancs & transparens, du Hartz.

1133. Très gros cristaux d'argent rouge, dans une matrice de quartz blanc, avec spath lenticulaire de Sainte Marie aux Mines.

1134. Un riche morceau de mine d'argent rouge, du même endroit que le précédent, & sur une matrice semblable.

1135. Deux morceaux, l'un de mine d'argent rouge solide, dans du spath; l'autre d'argent vierge capillaire, dans une matrice de quartz, avec blende & petits cristaux de roche.

1136. Deux petits grouppes de cristaux d'argent rouge sans matrice, & un

*Minéraux.*

morceau d'argent vierge en pointes, dans du spath.

1137. Deux mines d'argent rouge, solides & cristallisées; l'un de ces morceaux a pour base un très joli grouppe de cristaux de spath, prismatiques & lenticulaires, avec quartz grenu, mamelonné.

1138. Deux morceaux, l'un de mine d'argent vitreuse, l'autre de mine d'argent rouge.

1139. Un très beau morceau de mine d'argent grise, en cristaux triangulaires, de l'éclat le plus vif, grouppés sur une gangue de quartz, qui est aussi remplie de mine d'argent grise.

1140. Un très beau grouppe de cristaux triangulaires d'argent gris, mêlés avec pyrites cuivreuses cristallisées: sur l'autre face, est un grouppe de cristaux lenticulaires de mine de fer spathique, de Baigorry dans la Basse Navarre. Ce morceau est curieux & intéressant.

1141. Deux mines d'argent grises, cristallisées & par veines, dans des gangues de quartz.

# CUIVRE.

1142. Un gros bloc de mine de cuivre jaune. Les Mineurs appellent les morceaux de cette espece, *mine de cuivre en rognons.*

1143. Un grand & beau morceau de mine de cuivre, *gorge de pigeon & queue de paon.*

1144. Deux gros morceaux, l'un de mine de cuivre jaune & cristallisée, l'autre de mine de cuivre tigrée, dont les taches forment des especes de dendrites, dans un spath jaunâtre de Thuringe.

1145. Deux différentes mines de cuivre jaune cristallisées & colorées, entremêlées de petits cristaux de quartz.

1146. Deux gros morceaux, l'un de mine de cuivre jaune & grise, avec bleu & verd de montagne, dans du quartz, l'autre d'azur de cuivre, mêlé avec mine de plomb verte, cristallisée & non cristallisée, de Langenhek.

1147. Deux autres, dont un de mine de cuivre colorée, & un comme le dernier de l'article précédent, mais sans plomb verd.

*Minéraux.*

1148. Trois différentes mines de cuivre colorées & cristallisées.

1149. Trois autres mines de cuivre, mêlées de verd de montagne; dont une avec mine de cuivre verte, soyeuse.

1150. Un beau morceau de mine de cuivre tigrée, dont les couleurs sont très vives, dans un spath compact blanc de Thuringe.

1151. Deux autres, l'une tigrée comme la précédente; l'autre cristallisée, aussi de différentes couleurs, dans une gangue de *Cauk*, recouverte de pyrites cuivreuses.

1152. Un très beau morceau de mine de cuivre azurée & queue de paon, mêlée de quartz.

1153. Un autre de mine de cuivre colorée, mêlée de marcassites cubiques, & chargée de petits cristaux de roche à deux pointes.

1154. Deux morceaux, l'un d'azur de cuivre, accompagné de verd de montagne, dans un spath compact blanc de Thuringe; l'autre est une aggrégation de plusieurs petits fragments de mine de cuivre jaune, sans matrice.

162   *Minéraux.*

1155. Un beau morceau de mine de cuivre vitreuse azurée, avec mine de cuivre jaune en petits cristaux dodécaèdres, d'un grand éclat.

1156. Deux jolis morceaux, l'un de mine de cuivre azurée, mêlée de malachite & de mine verte soyeuse; l'autre est une mine de cuivre colorée & cristallisée.

1157. Deux mines de cuivre azurées, l'une veinée de spath blanc; l'autre avec cuivre cristallisé, quartz & petits cristaux de roche.

1158. Deux autres de couleurs très vives & très variées, gorge de pigeon & queue de paon, dont une tigrée.

1159. Deux autres de l'éclat le plus vif, l'une cristallisée sans matrice, l'autre chargée d'une cristallisation de quartz.

1160. Deux autres mines de cuivre colorées & cristallisées, dont une recouverte dans ses cavités, d'un enduit fuligineux.

1161. Deux morceaux, l'un de cuivre vierge uni au fer, qui lui communique sa couleur brune; ce mélange forme plusieurs couches concentri-

ques, dont le centre est un spath cristallisé couleur d'eau; l'autre est de l'azur de cuivre foncé & bleu céleste, mêlé avec du verd de montagne.

1162. Deux autres; l'un d'azur granuleux luisant, dans une mine de fer; le second est une mine de cuivre cristallisée, entremêlée de cristaux de quartz.

1163. Deux autres, dont une mine de cuivre jaune & colorée, ayant dans ses cavités de petits cristaux d'azur, d'un éclat extraordinaire; l'autre est un morceau de bleu & de verd de montagne granuleux & velouté, avec mine de cuivre jaune, & mine de fer, de Blanckembourg.

1164. Deux morceaux, l'un comme le dernier de l'article précédent; l'autre d'azur en petits grains & superficiel, dans les cavités d'un spath compact blanc de Thuringe.

1165. Deux autres, l'un d'azur lamelleux, tapissant les cavités d'un quartz de Langenheck; l'autre de verd de montagne granuleux, sur du spath compact.

1166. Deux morceaux; l'un d'azur gra-

nuleux de Langenheck, qui dans quelques parties a passé au verd; l'autre d'azur lamelleux de Thuringe. Leurs matrices sont différentes.

1167. Deux autres à peu près semblables.

1168. Un morceau d'azur, dans du spath compact blanc de Thuringe, & une mine de cuivre jaune cristallisée.

1169. Azur de cuivre en petits cristaux, mêlé avec mine de plomb blanche, & verd de montagne superficiel de Langenheck; morceau intéressant.

1170. Deux morceaux de bleu & de verd de montagne, dans du spath compact blanc de Thuringe. L'un contient de plus une riche veine de mine de cuivre vitreuse, couleur de poix; l'autre une veine de mine de cuivre grise ou *Fahlertz*.

1171. Deux morceaux, l'un de *Fahlertz*, dans du quartz; l'autre est une mine de cuivre jaune & cristallisée, aussi dans une gangue de quartz.

1172. Deux jolis morceaux, l'un de cuivre cristallisé & coloré dans du

*Cauk* blanc d'Angleterre ; l'autre d'azur lamelleux dans du quartz.

1173. Deux autres morceaux d'azur ; un est accompagné de verd de montagne, en petits mamelons veloutés. Leur matrice est un spath compact blanc.

1174. Un beau morceau de malachite en gros mamelons & à zones concentriques, de Sibérie.

1175. Un grand & très beau morceau de malachite de Sibérie, poli sur une de ses faces.

1176. Un très-beau morceau de mine de cuivre verte soyeuse ou satinée de la Chine ; ses filets s'étendent en forme de dendrites, & on y remarque de l'azur de cuivre granuleux.

1177. Un autre non moins beau, de mine satinée superficielle, sur mine de cuivre jaune & hépatique du Tillot.

1178. Deux jolis morceaux, l'un de mine de cuivre verte en très petits cristaux, grouppés en mamelons veloutés, sur lesquels sont éparses de petites aiguilles de mine de plomb blanche : l'autre est une mine de cuivre satinée, dont les stries vont du centre à la circonférence.

1179. Trois autres; savoir, mine de cuivre satinée & hépatique: mine de cuivre cristallisée & queue de paon: mine de cuivre jaune dans un grouppe de petits cristaux de quartz.
1180. *Idem.*
1181. Trois jolies mines de cuivre, dont une cristallisée, gorge de pigeon; une tigrée, & une couleur de queue de paon.
1182. Quatre autres petits morceaux fort jolis, dont une mine de cuivre verte cristallisée, & azur de cuivre de Langenheck.
1183. Quatre autres, dont un d'azur & un de verd de montagne cristallisé, rempli de petites aiguilles de plomb blanc.
1184. Quatre mines de cuivre: savoir, un morceau en deux parties, contenant du verd de montagne granuleux, avec une veine de mine de cuivre vitreuse couleur de poix: mine de cuivre jaune, hépatique & satinée: verd de montagne mamelonné dans de l'ochre martial, & mine de cuivre cristallisée, gorge de pigeon.
1185. Quatre autres, dont une satinée.
1186. Deux mines de cuivre vertes:

l'une satinée, l'autre veloutée, & un morceau de malachite, poli d'un côté.

1187. Cinq petits morceaux ; savoir, deux de malachites polies ; autre malachite brute à petits mamelons : mine de cuivre satinée, & mine de cuivre queue de paon.

1188. Cinq différentes mines colorées, cristallisées, malachite, &c.

1189. Cinq autres.

1190. *Idem.*

### PLOMB.

1191. Un gros & beau morceau de mine de plomb tessulaire colorée, & sans matrice.

1192. Un gros morceau de galène, avec quelques petits cristaux de mine de plomb blanche dans ses cavités : plus une de mine plomb tessulaire.

1193. Deux morceaux, l'un de galène à grands cubes ; l'autre de mine de plomb tessulaire de Weyer.

1194. Un joli morceau de galène feuilletée & luisante, dont les lames s'étendent à droite & à gauche, de maniere à imiter les nervures d'une feuille. Sa gangue est l'espece de tripoli jaunâtre, appellé *Cauk* par

les Anglois. Plus une mine de plomb teſſulaire.

1195. Deux morceaux, l'un de galêne mêlée avec mine de cuivre jaune; l'autre eſt une galène colorée dans du ſpath calcaire criſtalliſé, de Weyer.

1196. Trois mines de plomb griſes; ſavoir, galène à petits cubes riche en (*) argent : mine de plomb teſſulaire avec ſpath perlé & ſpath lenticulaire de Sainte-Marie aux Mines : & un morceau de galène colorée, de Weyer, dont la matrice eſt de quartz blanc.

1197. Deux morceaux ; dont un intéreſſant, en ce qu'il eſt compoſé de galène & de fahlertz, avec des cavités tapiſſées d'azur de cuivre criſtalliſé, de verd de montagne & de petits criſtaux de mine de plomb blanche, de Langenheck ; l'autre eſt un petit filon de mine de plomb teſſulaire, entre 2 liſieres de ſpath criſtalliſé & non criſtalliſé, de SteMarie.

( *a* ) Les mineurs appellent ces ſortes de mines, *mine d'argent blanche*, parce qu'on les exploite plutôt pour l'argent qu'elles contiennent, que pour le plomb, quoique celui-ci s'y trouve en plus grande quantité.

1198.

*Minéraux.*

1198. Un très beau morceau de mine de plomb blanche, en longues aiguilles d'une blancheur éclatante, rassemblées par faisceaux qui partent de différens centres.

1199. Un autre de la même beauté, mais plus petit.

1200. Un grouppe de cristaux de plomb blanc, en longs prismes striés dans leur longueur, & dont quelques-uns paroissent héxagones. Ces cristaux, moins blancs que les précédents, viennent des mines de Poullaoen en Basse-Bretagne.

1201. Mine de plomb blanche en aiguilles très déliés, tapissant les cavités d'un gros morceau de mine de plomb grise. Quelques-unes de ces aiguilles ont la couleur de l'antimoine, & paroissent en être ; ce qui donneroit un mérite de plus à ce morceau.

1202. Mine de plomb blanche en aiguilles, très déliées, éparses avec bleu & verd de montagne, sur une mine de cuivre jaune de Langenheck.

1203. Un grand & très beau morceau de mine de plomb verte cristallisée,

H

de Fribourg en Brisgaw.

1204. Un autre plus petit, mais fort joli.

1205. Un beau morceau de mine de plomb verte, mêlée avec azur de cuivre, & verd de montagne.

1206. Un morceau de galène, intéressant en ce qu'il est chargé d'azur de cuivre & d'ochre ferrugineuse, de Langenheck.

1207. Deux morceaux, l'un de plomb blanc en aiguilles sur une matrice ferrugineuse; l'autre de galène luisante de Poullaoen.

1208. Trois mines de plomb: savoir, cristaux de plomb verd avec mine de fer; cristaux de plomb verd avec galène & mine de fer; & un morceau de galène colorée de Weyer.

1209. Trois autres; savoir, mine de plomb verte dans une gangue ferrugineuse; mine de plomb blanche solide & cristallisée, & un petit filon de galène colorée.

1210. Quatre mines de plomb, dont une jaunâtre, espece de *Massicot* naturel, produit par la décomposition de la galène: une mine de plomb verte & deux jolis morceaux de galène.

*Minéraux.*

1211. Trois morceaux de galêne, dont un coloré entre deux lisieres de quartz, un avec mine de cuivre jaune, & un avec azur cristallisé de Langenheck : plus une petite mine de plomb blanche.

## ETAIN.

1212. Petits cristaux d'étain noir dans une matrice micacée, & un beau morceau de *Schorl* dans une matrice quartzeuse.

## FER.

1213. Un beau & riche morceau de mine de fer cristallisée de l'Isle d'Elbe. Les cristaux en sont bien conservés.
1214. Un autre non moins beau.
1215. *Idem.*
1216. Un grand & très beau morceau de mine de fer spathique blanche, en cristaux lenticulaires, de Baigorri, dans la basse Navarre.
1217. Un autre moins grand, mais qui contient de la mine d'argent grise, en cristaux triangulaires.
1218. Trois morceaux : savoir, mine

fer noire arénacée & attirable à l'aimant : mine de fer cristallisée, lamelleuse, avec spath vitreux cubique & cristaux de spath calcaire, appellés *dents de cochon*, & mine de fer micacée grise appellée *Eisenmann*.

1219. Trois morceaux : sçavoir, mine de fer spathique blanche, avec du verd de montagne, de Bendorff : autre du même endroit, dont les cavités sont tapissées d'*Eisenmann* & une mine de fer cristallisée, lamelleuse & luisante, dans une gangue de quartz.

1220. Trois mines de fer ; dont une grosse hématite à mamelons cylindriques.

1221. Un beau morceau d'aimant dans sa cage de verre.

* 1221. Une pierre d'aimant de forme sphérique, avec son armure, qui est en partie d'argent, & le reste en acier.

1222. Quatre jolis morceaux d'*Eisenmann*, ou mica ferrugineux de diverses couleurs. Deux de ces morceaux paroissent avoir pour matrice une hématite décomposée,

*Minéraux.*

1223. Trois hématites noires, l'une desquelles a pour matrice un spath compact cristallisé en lames posées de champ, dont les bords sont en biseau.  ---18. 5

1224. Trois morceaux ; dont une mine de fer spathique, avec mine de cuivre azurée de Bendorf ; & deux hématites, l'une solide, l'autre en petits mamelons sur une druse de quartz.  ---15

1225. Trois hématites, dont une couleur d'or, & une mine de fer spatique colorée de Bendorf.  ---16.

1226. Cinq morceaux ; dont quatre hématites en mamelons, & en cylindres, de Gabelen, dans le pays de Treves ; & un comme le dernier de l'article précédent.  ---8. 2.

## DEMI-METAUX.

1227. Un gros morceau de blende arsénicale & cristallisée d'Angleterre. 21.

1228. Deux morceaux, l'un de blende cristallisée luisante, éparse sur un grouppe de cristaux de quartz, & de fausses améthystes cubiques ; l'autre de blende phosphorique dans du spath calcaire.  ---38. 6

H iij

1229. Trois morceaux de blende: dans l'un elle est en mamelons, sur un grouppe de spath vitreux cubique, avec galène & spath calcaire ; dans l'autre elle est éparse sur un grouppe de petits cristaux de roche. Le troisieme est une blende non cristallisée, dans du quartz de Weyer.

1230. Trois autres ; dont un de blende phosphorique, & deux de blende cristallisée, l'un avec *Cauk* & spath vitreux cubique ; l'autre avec pyrites & spath calcaire.

1231. Un grand & beau morceau de mine de mercure en cinabre, solide & striée, avec cinabre en poussiere d'un rouge vif, de Wolcstein.

1232. Un autre, dont le rouge est plus foncé.

1233. Un morceau de cinabre, partie d'un rouge vif, strié & velouté, partie d'un rouge plus foncé.

1234. Un morceau de cinabre solide, intéressant en ce qu'il contient du mercure coulant, mêlé avec asphalte & cinabre en petits cristaux transparens, de Moerschfeld.

1235. Deux morceaux de cinabre ;

*Minéraux.*

l'un d'un rouge vif avec une veine d'asphalte; l'autre ne diffère de celui de l'article précédent, qu'en ce qu'il ne contient point d'asphalte.

1236. Quatre morceaux; savoir, mine de cobalt grise, solide & cristallisée: mine de cobalt noire & vitreuse avec ses fleurs rouges & violettes en mamelons veloutés: mine d'arsenic blanche, ou pyrite blanche arsenicale, avec Blende noire luisante & petits cristaux de roche; pyrite arsenicale avec fleurs de cobalt, marcassites & quartz cristallisé.

1237. Deux mines d'antimoine; l'une à petites aiguilles éparses dans une gangue de spath compact blanc; l'autre à aiguilles longues, qui partent du même centre, sur une matrice semblable.

*Pyrites & Marcassites.*

1238. Un grand & beau grouppe de marcassites cuivreuses, dont les cubes forment une cristallisation lamelleuse.

1239. Deux autres, dont les cubes

H iv

*Pyrites.*

font tellement confondus, qu'ils n'offrent que leurs faces supérieures.

1240. Quatre grouppes de pyrites cuivreuses mamelonnées & chatoyantes, dont un singulier par sa couleur jaune verdâtre.

1241. Quatre grouppes, dont deux de pyrites sulphureuses martiales, mamelonnées, & deux de pyrites cuivreuses cristallisées.

1242. Un très joli grouppe de marcassites cubiques d'un éclat singulier.

1243. Pyrites cristallisées d'Angleterre de l'éclat le plus vif, grouppées en mamelons sur un spath calcaire.

1244. Dix autres grouppes des mêmes pyrites colorées & cristallisées, qui seront détaillés lors de la vente.

1245. Deux jolis grouppes de mêmes pyrites; dans l'un elles sont couleur d'or sur spath vitreux cubique, & azurées dans l'autre sur spath calcaire.

1246. Deux grouppes, l'un de pyrites cuivreuses, jaunes, sur spath calcaire cristallisé; l'autre de pyrites azurées sur spath mamelonné.

1247. Deux autres grouppes des mêmes pyrites.

*Pyrites.*

1248. Trois autres.
1249. *Idem.*
1250. Un grouppe de marcaffites fulfu-
 reufes en *crête de coq*, fur mine de
 plomb riche en argent, d'Angleterre,
 & une pyrite fulfureufe martiale
 dans de l'afbefte en épis, de Suede.
1251. Deux morceaux, l'un de pyrite
 fulphureufe dans une matrice de
 fpath vitreux irrégulier, avec fauffes
 améthyftes cubiques, très foncées:
 l'autre de marcaffites cubiques, fur
 une matrice femblable, d'Angle-
 terre.
1252. Quatre morceaux de pyrites cri-
 ftallifées & non criftallifées.
1253. Cinq autres variées pour la for-
 me & les couleurs.
1254. Six petits grouppes de pyrites
 cellulaires, en crête de coq, ma-
 melonnées, criftallifées, &c.
1255. Six autres non moins variées.

*Mélanges.*

1256. Trois morceaux: favoir, mine
 de cuivre jaune & grife, avec mine
 verte fatinée & verd de montagne:
 veine de *fahlerts* dans du fchi-

fte, & blende grife & noire, fur du quartz.

1257. Sept morceaux, dont trois mines de cuivre, pyrites, &c.

1258. Huit autres; la plupart mines de cuivre.

1259. Huit autres; favoir, trois mines de cuivre, une mine de fer fpathique; deux pyrites cuivreufes, un régule d'antimoine, & un morceau de cuivre rofette.

1260. Dix morceaux; mines de cuivre, pyrites, &c.

1261. Cinquante-quatre petits morceaux : favoir; deux mines d'or, fix mines d'argent, vingt & une mines de cuivres; deux mines de plomb; dix-huit pyrites ou marcaffites; un morceau de charbon de terre coloré; un de foufre criftallifé, &c.

1262. Deux mattes ou fontes métalliques fingulieres. Les parties de l'une font en aiguilles difpofées par faifceaux qui partent de différens centres; l'autre eft criftallifée en feuilles quarrées, pofées de champ.

1263. Huit morceaux provenant de la fonte des mines; tels que *matte*, *régules*, *fcories*, *écumes*, &c.

## Mélanges.

### Substances salines & inflammables.

1264. Un très beau morceau de soufre de mine, en cristaux octaëdres jaune citron & transparens, grouppés sur une cristallisation de spath calcaire blanc, d'Espagne.

1265. Un autre peu différent.

1266. Deux morceaux; l'un de soufre de volcan en très petits cristaux, plus ou moins jaunes; l'autre de charbon de terre coloré, du pays de Nassau.

1267. *Idem.*

1268. Un produit de volcan, ou masse fondue, chargée de réalgar & d'arsenic blanc en cristaux triangulaires.

1269. Trois morceaux: savoir, un produit de volcan, ou masse composée de soufre & de *rubine d'arsenic* en petits cristaux transparents: charbon de terre pyriteux; & un morceau d'orpiment.

1270. *Idem.*

* 1270. Cinq morceaux d'ambre jaune ou succin; dont un renfermant des insectes; trois taillés en plaques, & un pour pomme de canne.

1271. Cinq morceaux: savoir, un de

réalgar, deux d'orpiment, un de charbon de terre coloré, & un de bois minéralisé pyriteux.

1272. Trois grouppes de criftaux de vitriol factices; plus un cube de fel gemme.

1273. Une pyramide factice de criftaux de vitriol de cuivre, & un grouppe de criftaux d'alun, auffi factices.

## CRISTALLISATIONS.

### Spaths Calcaires.

1274. Un très beau *criftal d'Iflande*, de près de trois pouces de hauteur, & d'une tranfparence parfaite. Perfonne n'ignore la propriété qu'à tout fpath rhomboïdal, de faire paroître les objets doubles. (*)

1275. Un grouppe curieux de criftaux fpathiques blancs, en prifmes hexagones tronqués, & de toutes grandeurs, depuis une ligne, jufqu'à près de deux pouces de diametre.

(*) On le nomme *criftal d'Iflande*, parceque le premier dont on ait parlé venoit de cette Ifle; mais on en trouve en Suiffe, en Saxe & partout ailleurs.

*Cristallisations.*

1276. Quatre morceaux de spath rhomboïdal, dont un coloré & poli sur une de ses faces; deux de ces morceaux ont assez de transparence pour faire voir les objets doubles.

1277. Un beau grouppe de gros cristaux à deux pointes, de couleur verdâtre; leurs pyramides entassées & serrées les unes contre les autres, sont tronquées au sommet.

1278. Un grouppe de grands cristaux de spath lenticulaire, mêlé avec spath perlé sur du quartz irrégulier, de Sainte Marie aux Mines.

1279. Un grouppe de cristaux prismatiques hexagones, tronqués au sommet.

1280. *Idem.*

1281. Un grouppe de cristaux prismatiques hexagones, terminés par une pyramide triangulaire obtuse, dont les plans sont pentagones.

1282. Deux grouppes de cristaux de spath pyramidal, blancs dans l'un, colorés & remplis de pyrites dans l'autre.

1283. Quatre autres; sçavoir, deux de spath pyramidal; & deux de cristaux prismatiques à pyramides trian-

gulaires ; l'un desquels est avec blende, pyrites & petits cristaux de roche.

1284. Six autres, la plupart des especes ci-dessus décrites.

1285. Sept autres plus petits, dont un à aiguilles fines, disposées par faisceaux qui partent de différents centres, &c.

*Spaths fusibles ou vitreux.*

1286. Un très beau grouppe de fausses amethystes cubiques, mêlées avec cristaux de quartz blancs & jaunâtres. On y remarque de la blende & de la galène.

1287. Un grouppe de cristaux de spath perlé, ayant pour base un autre grouppe de cristaux de quartz, de Sainte Marie.

1288. Deux grouppes, l'un de spath perlé, formant une espece de végétation ; l'autre de spath calcaire lamelleux, & en crête de coq, sur du *feld-spath*, ou spath dur donnant des étincelles.

1289. Un joli grouppe de cristaux de spath perlé ; plus un assemblage de cristaux de spath vitreux cubique,

*Cristallisations.*

de quartz, de spath calcaire & de pyrites.

1290. Deux autres grouppes, l'un de spath lamelleux luisant, cristallisé en tables dont les bords sont en biseau, chargé de pyrites aussi lamelleuses; l'autre de spath perlé, mêlé avec cristaux de spath calcaire. . . . 21.

1291. Deux autres ; l'un de l'espece du premier de l'article précédent, chargé de marcassites & de spath calcaire : l'autre de fausses améthystes cubiques, mêlées avec quartz, spath calcaire, pyrites & petits cristaux de roche à deux pointes. . . . 24.1.

1292. Un très joli grouppe de cristaux de spath lamelleux luisant, dont les bords sont en biseau. . . . 17.10

1293. Deux grouppes, l'un de spath lamelleux opaque, avec pyrites & & spath calcaire; l'autre de spath perlé, sur spath calcaire blanc. . . 19.12.

1294. Trois grouppes, dont un de fausses topases cubiques, un de fausses améthystes pâles, & un de spath lamelleux, chargé de très petits cristaux de quartz. . . 9.12.

1295. Trois différens grouppes de spath lamelleux en crête de coq, chargés de pyrites ; & un de spath perlé,

avec mine de cuivre & pyrite cuivreuſe colorée.

1296. Huit petits grouppes de ſpath vitreux cubique coloré & non coloré, de ſpath lamelleux, de ſpath perlé, &c.

1297. Six grouppes ou morceaux de ſpath fuſible.

1298. Six autres, dont deux de ſpath perlé coloré; un de fauſſes améthyſtes; un de fauſſes topazes, &c.

*Quartz & Criſtaux de Roche.*

1299. Un grand & très beau grouppe de criſtaux de roche, dont les criſtaux ont huit pouces & plus de circonférence, ſur ſix à huit pouces de hauteur. Ce grouppe, qui a été fendu dans ſon milieu, porte 20 pouces de longueur, ſur 14 de largeur, & un pied de hauteur.

1300. Un autre beau grouppe de criſtaux de roche, plus petits que les précédents; ſa forme eſt preſque ronde & applatie; il a environ 18 pouces de diametre.

1301. Autre grouppe de criſtaux de roche; il porte environ un pied de longueur, ſur 9 pouces de largeur,

*Cristallisations.*

1302. Un autre singulier par sa forme : ce sont deux grands canons d'environ un pied de longueur, sur deux pouces & demi de diametre, qui servent de base à une multitude d'autres petits canons, qui s'y rencontrent couchés ou implantés dans toutes sortes de directions.

1303. Un autre plus petit.

1304. *Idem.*

1305. Deux autres ; l'un desquels offre la plupart de ses cristaux couchés les uns sur les autres, & confondus vers la base du grouppe, de maniere à former une surface presque plane.

1306. Deux autres.

1307. Trois autres, dont un à cristaux tirant sur le verd.

1308. Deux grouppes de cristaux de roche, colorés dans l'un, blancs avec marcassites cubiques dans l'autre.

1308 *bis.* Deux autres, dont un à cristaux blancs & un à cristaux jaunâtres.

1309. Trois autres.

1310. Deux canons de cristal de roche avec des accidens dans leur intérieur, & deux morceaux de cristal de Madagascar, dont un contient des ai-

guilles de *schorl* : plus une plaque ovale de cristal de roche, aussi avec accidens. En tout cinq pieces.

1311. Douze morceaux de cristal de roche avec iris & divers accidens, dont un taillé à facettes, deux petites boules, une plaque quarrée, une ovale avec sa monture, &c.

1312. Quatre autres, taillés pour lustre, dont deux boules à facettes.

1313. Dix morceaux de cristal de roche de la plus grande netteté, taillés pour divers usages. Plus une petite cuiller de cristal de roche, montée en vermeil.

1314. Un groupe de cristaux de quartz, intéressant en ce qu'il est chargé de malachite, & de mine de cuivre verte satinée.

1315. Deux grouppes, l'un de cristaux de quartz, couleur d'améthyste; l'autre de cristaux de quartz ordinaire, chargé de spath calcaire en prismes hexagones & de spath perlé.

* 1315. Deux belles druses de quartz, l'une avec pyrites, l'autre avec du spath perlé.

** 1315. Deux autres aussi avec spath

*Criſtalliſations.* 187

perlé; l'une eſt de plus chargée de criſtaux de ſpath lenticulaires.

1316. Deux grouppes de criſtaux, l'un de quartz noir, avec pyrites, ſur un *ſilex* veiné; l'autre de quartz blanc avec ſpath calcaire, auſſi ſur *ſilex*.

1317. Deux autres, l'un à criſtaux blancs, l'autre à très petits criſtaux bleuâtres de Moersfeld.

1318. *Idem.*

1319. Deux grouppes de criſtaux couleur d'améthyſte; l'un ſur ſilex veiné, l'autre ſur agate, polie à ſa baſe.

1320. Deux géodes tapiſſées de criſtaux de quartz, couleur d'améthyſte, chargés d'autres criſtaux priſmatiques de ſpath calcaire.

1321. Deux autres géodes, l'une à criſtaux couleur d'améthyſte; l'autre contient dans ſes interſtices de petits criſtaux de roche à deux pointes, connus ſous le nom impropre de *diamans du Dauphiné*.

1322. Trois géodes ou portions de géodes criſtalliſées.

1323. *Idem.*

1324. Une portion de géode criſtalliſée, curieuſe en ce qu'elle contient du quartz grenu en cylindres, qui

paroissent s'être formés à la maniere des stalactites : plus un grouppe de cristaux de quartz, avec mine d'argent grise, en cristaux triangulaires.

1325. Deux géodes d'agate à cristaux couleur d'améthyste, & un petit grouppe de cristaux de roche, avec pyrites cuivreuses.

1326. Quatre grouppes de cristaux de quartz colorés, dont un avec pyrites & spath perlé gris.

1327. Quatre autres grouppes, dont deux de cristaux de roche, & deux de cristaux de quartz.

1328. Quatre autres.

1329. Six petits grouppes de cristaux de quartz diversement colorés.

1330. Six autres ; quartz ou cristaux de roche.

1331. Seize petits groupes ou morceaux des especes ci-dessus décrites, dont une boule de fausses hyacintes, une aggrégation de grains de quartz, *en boule caverneuse*, du Soissonnois, &c.

1332. Six morceaux ; sçavoir, trois petits grouppes de cristaux de sélénite des environs de Paris ; un de gypse fibreux ; un morceau de gypse

*Cristallisations.*

soyeux de la Chine, & une plaque polie d'un côté, & chargée de l'autre de fausses hyacintes.

*Stalactites & Incrustations.*

1333. Un grand & beau morceau de l'espece de stalactite blanche ramifiée, connue sous le nom impropre de *flos ferri*.

1334. Deux morceaux de *flos ferri*, à ramifications plus déliées; l'un coloré par une vapeur métallique; l'autre blanc, avec mine de fer sur sa base.

1335. Trois autres; deux desquels sont comme ceux de l'article précédent.

1336. Neuf petits morceaux; dont six de *flos ferri*; deux de *sinter* bleuâtre, & une stalactite jaunâtre mamelonnée.

1337. Trois stalactites en *choux-fleurs*, dont une grise & deux blanches. Plus une très jolie stalactite *en buisson*.

1338. Deux grandes stalactites en *choux-fleurs*, dont la base est un spath calcaire cristallisé.

1339. Deux grandes stalactites, l'une en *tuyaux*, l'autre en *choux-fleurs*,

1340. Trois autres. Plus deux grouppes de roseaux incrustés, connus sous le nom d'*Ostéocolle*.

1341. Six morceaux variés de stalactites & stalagmites; ces dernieres sont connues sous le nom de *dragées de pierre*.

1342. Une masse de *girandoles d'eau* incrustées, des environs de Paris.

1343. Cinq morceaux intéressans; savoir, trois d'*albâtre calcaire*, dont une plaque mince, polie en entier; les deux autres épaisses, polies sur une seule face: un morceau d'*albâtre vitreux*, couleur d'améthyste, poli d'un côté; & un morceau brut d'*albâtre gypseux*.

## PIERRES.

1344. Neuf morceaux; sçavoir, quatre pierres micacées, un morceau de *lapis*; calcedoine brute mamelonnée; ardoise remplie de marcassites; gypse cristallisé; un morceau d'amiante chargé de cristaux de spath; plus de l'amiante hors de sa matrice; une jarretiere faite d'amiante, &c.

1345. Trois socles de marbre, dont un en placage, & trois pierres à papier.

*Pierres.*

1346. Six plaques de marbre : savoir, une de marbre bélemnite, deux de marbre ammonite; une de marbre oolite : une de marbre verd pyriteux, & une de breche.

1347. Cinq plaques; savoir, trois d'albâtre calcaire, deux desquelles sont orientales; une d'albâtre gypseux, & une de marbre oolite.

*Jaspes, Poudingues, Cailloux, &c.*

1348. Un grand & très beau morceau de jaspe fleuri d'Italie, poli d'un côté. Il est à grandes taches jaunes, rouges & blanches.

1349. Six petites colomnes de 9 pouces de hauteur, sur un de diametre; dont cinq de jaspe fleuri, & une de marbre verd d'Egypte. Cette derniere est d'un plus petit module que les autres.

1350. Six morceaux de jaspe travaillés; savoir, deux petites colomnes cannelées, de 5 pouces de hauteur; une petite cassolette; deux cuillers, & un dessous de tabatiere en cuvette de *pierre de lave*, à taches vitreuses & transparentes comme des grenats.

1351. Six plaques ou morceaux de jaspe, & une plaque de jade.

1352. Cinq grandes plaques; sçavoir, deux de l'espece de jaspe nommée en Italie *verde di Corsica duro*: deux de pierre de lave, à taches rouges transparentes, & une de jaspe agate, panaché de rouge & de blanc.

1353. Six plaques de jaspe, dont deux de verd de Corse, & deux de jaspe sanguin Oriental.

1354. Une tabatiere non montée, d'un très beau jaspe sanguin Oriental.

1355. Neuf plaques de différens jaspes, tels que jaspe sanguin, jaspe verd, jaspe fleuri, &c. Plus un morceau de verd de Corse.

1356. Vingt plaques ou petits échantillons de jaspe, &c.

1357. Quarante-deux autres, parmi lesquels il s'en trouve de fort jolis.

1358. Un morceau de *lapis lazuli* de la plus riche couleur, poli sur deux de ses faces.

1359. Une cuvette avec son dessus, & deux belles plaques quarrées de *lapis*, taillées pour faire le dessus & le dessous d'une tabatiere.

1360. Cinq plaques de *lapis*.

1361.

*Pierres.*

1361. Seize échantillons & fragmens de *lapis*; dont huit de la plus riche couleur. . . . 16.19

1362. Cinq plaques ; savoir, une de *lapis*, deux de porphyre, & deux petites de granit. . . . 32.

1363. Neuf plaques de *poudingue*; savoir, huit de l'espece appellée *caillou de Rennes*, taillées pour deux tabatieres, & une de *caillou d'Angleterre*. . . . 40.

1364. Six autres plaques de *poudingue* de Rennes & d'Angleterre, & une plaque de *brêche*. . . . 13.

1365. Quatre cailloux panachés, & polis d'un côté ; deux desquels sont veinés d'améthyste. . . . 10.4

1366. Six autres *idem*. . . . 8.19

1367. Huit autres, dont un beau caillou rubané, un caillou d'Egypte, & quatre avec leur croûte cristallisée. . . . 12.

1368. Six grandes plaques de cailloux rubannés & panachés; dont quatre en partie cristallisés. . . . 12.1

1369. Sept belles plaques de cailloux panachés, dont la couleur dominante est le rouge; la plupart taillées pour tabatieres. . . . 26.

520.16

1370. Sept autres; savoir, quatre rubanées, une panachée à veines d'améthyste, & deux presque entierement d'améthyste, à l'exception de quelques taches blanches.

1371. Douze autres.

1372. Onze morceaux de cailloux d'Allemagne travaillés; savoir, deux cuvettes; deux petites consoles, &c.

1373. Vingt-six petites plaques ou échantillons de cailloux de couleurs variées.

1374. Six plaques, par pendans de cailloux d'Égypte.

1375. Neuf autres, dont deux boîtes non montées.

*Agates, Sardoines, Cornalines, &c.*

1376. Un grand & beau morceau de calcedoine brute mamelonnée.

1377. Six morceaux; savoir, agate brute mamelonnée; trois morceaux d'agate à filets, polis en partie, dont un chargé de cristau d'améthyste; morceau d'agate singulier en ce qu'il paroît comme verre moulu; & une pierre *stéatite*.

1378. Une belle boule d'agate, don

*Pierres.*

le centre est cristallisé, sciée en deux & polie.

1379. Trois grandes plaques; dont deux d'agate à filets, coupées l'une sur l'autre.

\* 1379. Deux autres *idem*, & une plaque encadrée, de prime d'améthyste, à compartimens polygones, qui indiquent la base de chacun des cristaux qui composoient ce morceau.

1380. Deux beaux morceaux d'agate d'Allemagne à filets, polis d'un côté, & un vase de caillou jaspé, à veines & taches transparentes de prime d'améthyste.

1381. Trois grandes plaques, dont deux de prime d'améthyste blanche: l'autre de couleur plus foncée.

1382. Cinq autres plaques de prime d'améthyste, dont deux blanches.

1383. Trois petites cuvettes, & une cassolette d'améthyste.

1384. Trois cuvettes d'agate d'Allemagne.

1385. Deux petites tasses, & trois autres petits vases d'agate.

1386. Cinq autres, dont un d'agate Orientale pointillée.

1387. Un petit vase, un cœur & sept cuillers d'agate d'Allemagne, dont trois d'agate mousseuse.
1388. Trois plaques ovales d'*agate Orientale*.
1389. Quatre jolies plaques d'*agate Orientale*.
1390. Quatre plaques d'*agate jaspée*, coupées l'une sur l'autre.
1391. Deux plaques distinguées d'agate d'Allemagne, à filets polygones & concentriques, très nombreux.
1392. Quatre autres du même genre, à filets blancs, rouges & noirs.
1393. Quatre autres jolies plaques; dont deux à taches rouges, & deux à filets blancs sur un fond cristallin.
1394. Quatre autres, deux desquelles sont taillées pour imiter un papillon.
1395. Deux jolies plaques de sardoine, imitant un papillon de l'espece des *argus*, & deux autres petites plaques quarrées à taches brunes, sur un fond cristallin.
1396. Quatre plaques de sardoine, sur l'une desquelles on remarque de petites arborisations.
1397. Six plaques par pendans d'agate

rubanée; deux desquelles sont d'un bleu tendre.

1398. Six autres plaques, dont trois d'*agate herbée*.

1399. Une jolie boîte non montée, d'agate d'Allemagne œillée; & deux plaques, l'une d'agate violette pointillée, l'autre d'agate herbée.

1400. Une plaque épaisse, d'une belle sardoine onice; plus une autre plaque, & une cuvette d'agate d'Allemagne.

1401. Huit petites plaques de sardoine, d'agate jaspée, &c.

1402. Huit autres de forme ovale, la plupart fort jolies.

1403. Quatorze petites plaques ou échantillons d'agates œillées, rubanées, &c.

1404. Quatorze plaques d'agate d'Allemagne.

1405. Dix-huit autres, parmi lesquelles il s'en trouve d'Orientales.

1406. Cent vingt-six petites plaques ovales, formant une suite d'agates, jaspes, cailloux, lapis, prime d'améthyste, bois pétrifié, malachite, &c.

1407. Trente petits échantillons d'agate, dont une arborisée.

1408. Vingt morceaux ; savoir, agate brute arborisée, divers morceaux d'agate blanche & de calcedoine, cailloux onices & arborisés, astroïtes, &c.

1409. Cinq morceaux de cornaline ; savoir, une cuvette avec son couvercle, une petite cuiller, & deux petites plaques de couleur moins foncée.

1410. Vingt-huit petits morceaux de cornaline, dont quelques-uns pour cachets.

1411. Une belle sardoine onice.

1412. Deux autres.

1413. Une sardoine & une cornaline onice.

1414. Quatre cornalines onices.

1415. Neuf petites onices, la plupart imparfaites.

1416. Six morceaux d'agate onice.

1417. Douze grains & quatre autres morceaux d'agate onice.

1418. Dix-huit sardoines & cornalines œillées.

1419. Un chapelet composé de différens grains de calcedoine & d'agate onice ; plus trente-deux autres grains ou petits échantillons d'agate.

Pierres.

1420. Un chapelet de *lapis*, dont la croix & les dixaines sont d'or émaillé, garni de carats.
1421. Trois agates arborisées d'Allemagne.
1422. Trois autres *idem*.
1423. Huit autres de différentes couleurs.
1424 *idem*.
1425. Vingt-six autres.
1426. Quatre petites agates figurées & deux arborisées.
1427. Quatre pierres figurées, dont deux agates & deux cailloux.
1428. Une grande & très belle dendrite à ramifications brunes, qui représentent un rocher chargé d'arbrisseaux. Elle est sur une pierre scissile d'Allemagne, taillée en ovale, de 8 pouces de longueur, sur 6 & demi de largeur, dans une bordure dorée. Il est rare d'en trouver d'aussi parfaite de cette grandeur.
1429. Deux jolies pierres de Florence; l'une représente des ruines, l'autre un paysage; & une troisieme dans sa bordure dorée.

I iv

## PIERRES FINES.

1430. Une jolie opale.
1431. Un autre moins riche en couleurs.
1432. Quatre petites opales.
1433. Vingt-quatre autres.
1434. Vingt-huit *idem*.
1435. Quinze pierres chatoyantes, dont plusieurs *yeux de chat* : plus une opale imparfaite, & une topaze étonnée.
1436. Neuf pierres; savoir, deux *girasols*, deux *pierres de lune*, une *chrysolite*, deux *primes d'émeraude* en cabochon, &c.
1437. Dix cristaux, dont plusieurs ont des accidens.
1438. Un beau cristal taillé en brillant, & qui joue le diamant. Il est monté en plomb.
1439. Une grande topaze d'Allemagne, aussi montée en plomb.
1440. Cinq pendeloques, dont trois topazes du Brésil & deux cristaux; plus deux hyacinthes & deux rubasses.
1441. Un grand grenat chevé en gon-

*Pierres.*

dole ; il a 18 lignes de longueur, sur 14 de largeur, & six de profondeur.

1442. Deux petits grenats Syriens, & un du Bresil ; plus une petite émeraude.

1443. Quinze améthystes cabochon & autres.

1444. Une prime de rubis Oriental, taillée à facettes.

1445. Un rubis spinelle, cabochon ; un autre taillé à facettes ; deux petits rubis d'Orient, & une améthyste blanche.

1446. Un cabochon de prime d'émeraude, & quarante-quatre autres pierres, tant émeraudes que saphirs, la plupart taillées à facettes.

1447. Sept saphirs d'Orient, dont cinq cabochons, & trois saphirs d'eau.

1448. Trois petits diamans, dont deux verds & un couleur de rose.

1449. Un pâté de diverses pierres fines, telles que grenats, turquoises, péridots, &c. en tout cinquante-six pieces.

1450. Quatorze pierres de compositions, doublets, aventurine, &c.

I v

Pierres.

## PÉTRIFICATIONS.

1451. Un gros morceau de bois pétrifié & cristallisé; deux cornes d'Ammon pyriteuses, dont les concamérations sont cristallisées; un grouppe de cornes d'Ammon & de cochlites; noyau de nautile cristallisé, &c. En tout six pieces.

1452. Diverses pétrifications; savoir, cornes d'Ammon, échinites, astroïtes, empreintes de plantes, &c. En tout 14 pieces. Plus une petite boîte contenant des entroques radiées & étoilées, des bufonites, des piquans d'oursin, &c.

1453. Quatre morceaux; savoir, deux hystérolites, dont une aîlée; une très belle gryphite, & un amas de bélemnites dans une matrice calcaire rouge, qui paroit devoir sa couleur au cinabre.

1454. Dix plaques ou morceaux taillés d'*astroïtes* calcaires & siliceux; plus un noyau de vis agatifié, des environs de Soissons.

1455. Quatre morceaux de *bois pétrifié*, polis en partie, dont une fort

*Pierres.*

belle plaque, où l'on remarque les couches annuelles du bois.

1456. Deux tabatieres de bois pétrifié, non montées.

1457. Une autre tabatiere très singuliere par la disposition des veines; & dix plaques de bois pétrifié, dont une ovale, curieuse en ce que le tissu ligneux y est fort apparent.

1458. Neuf plaques variées de bois pétrifiés.

## POLYPIERS.

### Coraux.

1459. Un arbrisseau de corail sur son rocher; il est revêtu de son écorce tartareuse rouge, où l'on remarque çà & là les cellules qu'habitoient les Polypes qui l'ont formé. Il porte 7 pouces de hauteur, sur 10 de largeur.

1460. Un autre arbrisseau de corail, dont une partie est dépouillée de son écorce, & l'autre la conserve. Il est sur un pied de laque doré. Hauteur 9 pouces, sur 8 de largeur.

I vj

1461. Un bel arbrisseau de corail, d'un rouge vif, de près d'un pied de hauteur, sur six pouces de largeur.

1462. Un autre d'un rouge moins foncé; mais curieux en ce que plusieurs de ses branches s'anastomosent; ce qui aide à détruire l'opinion de ceux qui prétendent que le corail est une plante marine.

1463. Un petit buisson de corail rouge, formé de plusieurs branches rapportées sur une même base.

1464. Un autre *idem*.

1465. Un petit arbrisseau de corail, singulier en ce que l'extrémité de ses branches est applatie, & découpée comme de petites feuilles.

1466. Un joli morceau de corail à grosses branches peu ramifiées.

1467. Deux petites branches de corail d'un rouge très foncé, adhérentes sur un madrepore à demi détruit.

1468. Un grouppe de plusieurs petites branches de corail, rapportées sur un madrepore. Plus, six autres branches ou morceaux détachés, de différentes nuances de rouge; l'un desquels est chargé de glands de mer.

1469. Un chapelet de corail rouge,

*Polypiers.*

dont la croix & les dixaines sont d'or travaillé en filigrame.

1470. Plusieurs rangées de grains & de petits morceaux de corail rouge & de corail blanc, enfilés pour colliers, bracelets & autres ornemens de sauvages.

1471. Un collier de trois rangs de grains de corail rouge.

## MADREPORES.

1472. Un beau madrepore, de l'espece nommée *corail blanc oculé*. Les calices coniques qui terminent les branches, sont grands & lamelleux comme les *œillets de mer*. Hauteur 15 pouces, sur 5 dans sa plus grande largeur.

1473. Un joli madrepore blanc oculé, dont les branches s'étendent en éventail : quelques unes des plus grosses sont creuses dans une partie de leur longueur ; ce qui offre une singularité remarquable : on a adapté sur ce morceau une branche de corail rouge.

1474. Un beau grouppe de trois pieces de madrepore blanc oculé, de la va-

riété du précédent, rapportées fur une même base.

1475. Un joli buisson de *madrepore blanc oculé*, mêlé avec des tuyaux vermiculaires, recouverts en partie par la substance du madrepore.

1476. Un rocher de forme agréable, chargé de madrepores blancs oculés, de corail rouge, d'éponges, de coralloïdes, de vermiculaires, &c.

1477. Un *madrepore oculé* gris, chargé de *gâteaux feuilletés* & autres coquilles.

1478. Un autre blanc, avec plusieurs gâteaux feuilletés, lilas sur ses branches.

1479. Un grand madrepore oculé gris de la Méditerranée.

1480. Un très grand *madrepore branchu*, à rameaux arrondis, chargé de tubules simples & saillants. Espece nommée *madrepore bois de cerf*.

1481. Deux autres de la même espece, mais plus petits.

1482. *Idem.*

1483. Deux autres d'une belle forme, à l'un desquels adhere une valve de peigne, chargée de vermiculaires.

*Polypiers.*

1484. Un très beau madrepore *en buisson*, à branches digitées, de forme arrondie, & d'une blancheur parfaite ; son diametre est d'environ 12 pouces.

1485. Un autre de même forme, mais moins grand & à branches plus déliées.

1486. *Idem.*

1487. Un autre à branches très fines, d'un beau blanc, & d'une forme très agréable.

1488. *Idem*, moins grand. Quelques curieux nomment cette variété, *madrepore plantain*.

1489. Un autre dont les branches vont en s'étendant du centre à la circonférence, comme dans nos espaliers en buisson.

1490. Un joli *madrepore en buisson*, à branches digitées, disposées en tête arrondie.

1491. Un autre à branches plus grosses.

1492. *Idem.*

1493. Deux autres en pendant, à branches moins nombreuses & plus écartées.

1494. Deux autres.

1495. Un grand madrepore de l'espece

du *bois de cerf*, mais d'une forme très irréguliere, & peu branchue.

1496. Un *madrepore en buisson* à branches noueuses & applaties, hérissées de mamelons tubulés. Espece nommée l'*amaranthe*.

1497. Deux autres de la même espece, mais de forme différente.

1498. Un autre *idem*.

1499. Un madrepore gris, à mamelons tubulés; de l'espece des précédens, mais d'une variété nommée *madrepore en choux-fleurs*.

1500. Deux jolis madrepores, l'un en *choux-fleurs*, l'autre en *épis*. Tous deux d'un blanc parfait.

1501. Deux madrepores en *choux-fleurs*.

1502. Trois petits madrepores, dont un en *choux-fleurs*, & deux en *buisson*.

1503. Un madrepore blanc de l'espece de ceux qu'on nomme *choux-fleurs*, mais dont les branches sont moins rassemblées.

1504. Deux autres *idem*, dont un blanc & un gris.

1505. Deux très jolis de la même espece, à branches plus déliées.

*Polypiers.*

1506. Deux *madrepores en buisson*; dont un de l'espece des *choux-fleurs*, & un de l'espece des *bois de cerf*.

1507. Deux madrepores tubulés gris, l'un en *bois de cerf*; l'autre à branches applaties en *cornes de daim*: on a adapté sur ce dernier une branche de corail rouge.

1508. Trois jolis madrepores blancs en buisson, des especes précédentes: ils adherent naturellement à des branches de madrepore *bois de cerf*, chargées de coralloïdes blancs: deux de ces madrepores sont sur la même base.

1509. Trois autres fort jolis.

1510. *Idem.*

1511. Trois autres, dont un madrepore oculé gris.

1512. Un rare & beau madrepore, dont les branches hérissées de tubules très longs, ont quelque ressemblance avec celles de l'if. Ce qui l'a fait nommer *l'if de mer*.

1513. Trois petits madrepores, dont un de l'espece précédente.

1514. Un beau madrepore blanc, dont les branches s'étendent *en éventail*.

1515. Un semblable de couleur grise.

## Polypiers.

1516. Un grand madrepore tubulé gris, de l'espece nommée *char de Neptune*.

1517. Un grand *madrepore feuillu* blanc, dont les feuilles nombreuses, plissées & dentelées, offrent dans l'une & l'autre de leurs surfaces des pores étoilés & lamelleux. Il porte plus d'un pied de longueur, sur 9 pouces de largeur.

1518. *Idem*, moins grand & de couleur grise.

1519. Un *madrepore feuillu*, de l'espece des précédens, mais dont les feuilles sont plus tranchantes, & les pores étoilés, formés de lames plus minces, & moins saillantes.

1520. *Idem*, à feuilles plus élevées, plus distinctes & plus écartées les unes des autres. Sa forme est très agréable.

1521. Deux *madrepores feuillus* gris, l'un à feuilles plissées, chargées de pores lamelleux, l'autre à feuilles contournées comme l'agaric, chargées de pores tubulés. Un petit madrepore branchu adhere à ce dernier.

1522. Un grand & très beau *madrepore*

*agaric* blanc, à pores tubulés, & à feuilles nombreuses, dont les plus grandes sont à la circonférence : espece nommée le *grand chou de mer* : il est à peu près circulaire, & d'un pied de diametre, sur 9 pouces de hauteur.

1523. Trois *madrepores agarics* gris, dont un rare & singulier, en ce qu'il est parsemé de tubules étoilés comme ceux des *astroïtes* : ces tubules semés sans ordre sur le côté extérieur des feuilles qui sont très contournées, forment une espece de chaîne sur le tranchant desdites feuilles. Les deux autres madrepores sont de l'espece décrite dans l'article précédent : mais les feuilles en sont peu nombreuses.

1524. Un beau *madrepore agaric* blanc, parsemé de grands pores arrondis, plus ou moins saillans, dont les interstices sont remplis d'une multitude d'autres pores plus petits. Cette espece, peu connue, approche beaucoup des *astroïtes*, & paroît être l'analogue de celle qu'on trouve pétrifiée dans le marbre rance coralloïde de Flandres.

*Polypiers.*

1525. Un grand *madrepore agaric*, à feuilles minces & frisées, chargées de part & d'autre de pores lamelleux irréguliers, dont les bords sont saillants & ondulés. . . 44.

1526. Deux *madrepores agarics*, dont un remarquable par la disposition des lames qui le composent. Elles forment à la surface extérieure du madrepore des protubérances pyramidales, disposées à peu près comme dans l'astroïte. Cette espece est connue depuis peu; l'autre est comme celui de l'article précédent. . . 36

1527. Trois petits madrepores agarics; l'un à surface tubulée, les deux autres à surface lamelleuse. . . 18

1528. Quatre variétés de madrepore agaric, à surface lamelleuse. . . 21

1529. *Idem.* . . . 20

1530. Six autres, dont un *gobelet de Neptune*. . . 22

## ASTROITES.

1531. Un bel *astroïte globuleux* à étoiles rondes, dont les bords sont peu saillans. . . 13.

1532. Un autre de la même espece, 9

*Polypiers.*

concave en dessous, & formant une espece de bonnet.

1533. Deux *astroïtes globuleux*; l'un à étoiles polygones, dans l'intérieur desquelles la vue plonge, ce qui produit les nuances changeantes de la gorge de pigeon; l'autre à étoiles ovales & irrégulieres, dont les rebords sont épais & saillans. ... 36.1

1534. Deux *astroïtes agarics*, de l'espece du dernier de l'article précédent, dont un parfaitement blanc. 3..

1535. Un grand & bel astroïte hémisphérique, à larges & profondes étoiles irrégulieres; il est aussi d'un beau blanc. ...50.1

1536. Un autre de la même espece; mais de couleur grise, & singulier en ce que les étoiles y sont rassemblées par petites masses détachées. 1.4..

1537. Un gros astroïte hémisphérique gris, de Curaçao, à très petites étoiles polygones : plus deux *astroïtes branchus*, dont un de couleur brune. 12.

1538. Deux *astroïtes branchus* de Curaçao. ...25.1

1539. Deux *astroïtes* à étoiles rondes peu saillantes, dont un bien conservé. 24.1

1540. Six petits astroïtes différens, l'un desquels adhere un *œillet de mer*.

## MEANDRITES.

1541. Une belle méandrite blanche chatoyante, à sinuosités percées d trous profonds, dont les bords son minces & peu élevés.

1542. Une autre méandrite blanche à sinuosités plus profondes, dont le bords sont plus épais.

1543. Un autre de la même espece, mais plus grande & de couleur grise.

1544. Une méandrite blanche, cha toyante, à sinuosités larges & épais ses, formées de lames dentelées par les bords, comme dans l'*œillet de mer*.

1545. Deux méandrites, dont une à côtes épaisses, chargée de divers coquillages, & une à côtes minces.

1546. Deux jolies méandrites à sinuosités larges & profondes, formées de lames minces dans l'une, & épais ses dans l'autre.

1547. Trois autres méandrites, don une petite à larges sinuosités, dont les bords sont tranchants.

*Polypiers.*

## TUBIPORES.

1548. Un grand & beau grouppe de *tubipores* gris, adhérens à des branches de madrepore *bois de cerf*.

1549. Un autre plus petit, mais d'une forme très agréable. Leur couleur tire sur le blanc.

1550. Un gros morceau de tubipores, chargé de vermiculaires.

1551. Deux autres, dont un chargé d'une belle huître épineuse d'Amérique.

1552. Deux jolis tubipores, l'un blanc, l'autre gris.

## FONGIPORES.

1553. Un beau *champignon de mer*, ou *fongipore* de forme hémisphérique; sa surface convexe est chargée de lames dentelées, qui partent du sommet, où elles laissent une espece de fente. Plus deux autres de même espece en pendant.

* 1553. Deux autres de forme oblongue & applatie; ils sont d'une blancheur parfaite & chatoyante.

1554. Trois autres, qui portent cha-

cun à leur surface inférieure un petit champignon naissant : plus un grouppe de fongipores à bords sinueux & dentelés, nommés *œillets de mer*.

1555. Un grand champignon de mer, de forme ovale alongée, connu des curieux sous le nom de *grande limace*.

* 1555. Une *petite limace*, & deux jolis champignons de mer, l'un de forme ronde & plate, l'autre contourné.

1556. Un beau grouppe de grands œillets de mer.

1557. Un autre des mêmes œillets, adhérents avec un madrépore de l'espece décrite art. 1526, sur un autre madrepore branchu, à demi détruit.

1558. Un très beau grouppe d'*œillets de mer*, moins grands que les précédens. Il adhere à un coralloïde blanc.

1559. Trois grouppes d'*œillets de mer*, de différentes grandeurs.

1560. *Idem.*

1561. Trois autres, l'un desquels a pour base un astroïte à étoiles rondes.

1562.

*Polypiers.*

1562. Deux petits grouppes, dont une espece rare d'*œillets de mer* à calices coniques arrondis sur leurs bords, & étoilés dans leur centre; plus deux *caryophylloïdes*. . . . . 18-12.

## MILLEPORES.

1563. Un grand millepore à feuilles percées à jour, & profondément découpées sur leurs bords. Il porte seize pouces de largeur, sur 8 de hauteur. 17-1.

1564. Un autre de la même espece, sur lequel on remarque un tuyau vermiculaire violet, d'une espece peu commune. . . . 27.

1565. Trois millepores à feuilles plus ou moins découpées & repercées; dont un chargé de glands de mer. 42-1.

1566. Deux millepores à larges feuilles peu ou point dentelées. . . . 12-3.

1567. Un joli millepore blanc à feuilles digitées. . . 21. .

1568. Un autre à rameaux nombreux un peu comprimés, formant une espece de buisson, mêlé de vermiculaires. . . 19.

1569. Trois variétés de millepores, sur l'un desquels sont plusieurs petites tiges de faux corail violet. . . 18. .

K

Polypiers.

1570. Trois autres, à l'un desquels adhere un *alcyon marin*, de substance coriacée. - - - 12.

1571. Trois millepores branchus, & un en masse protubérancée. - - - 5.

*Coralloïdes ou faux Coraux.*

1572. Un beau buisson, composé de plusieurs branches de *corail articulé blanc*. Hauteur 15 pouces, sur 12 dans sa plus grande largeur. - - - 4.

1573. Un autre *idem*, de 12 pouces de hauteur, sur 14 de largeur. - - 38.

1574. Un bel arbrisseau de *corail articulé blanc*, adhérant à son rocher. Hauteur 9 pouces, sur autant de largeur. - - - 16.

1575. Un autre de plus d'un pied de hauteur, sur environ autant de largeur. - - 18.

1576. Un grand & bel arbre de *corail articulé rouge*, de deux pieds de hauteur, auquel adhere un madrepore branchu blanc. - - 14.

1577. Un autre de plus d'un pied de hauteur, composé de deux principales branches, qui ont environ un pouce & demi de diametre vers le bas. - - - 4.

*Polypiers.*

1578. Vingt morceaux ; savoir, huit petites branches de *corail articulé blanc*, de deux variétés, dont une à large empatement : huit coquilles chargées de coralloïdes blancs : trois autres coralloïdes, dont un granuleux à branches bifourchues, & un petit rétépore à larges mailles. .... 55.

1579. Un beau grouppe de coralloïdes blancs, à branches nombreuses & bifourchues ; un madrepore à demi détruit lui sert de base. .. 160.

1580. Quatre coralloïdes, dont un à branches épineuses sur un alcyon ; & trois à branches bifourchues, formant autant de variétés. ... 23.

1581. Trois jolis grouppes de coralloïdes; savoir, un composé de *faux corail violet*, à branches granuleuses : un autre composé de *faux corail jaune*, de *faux corail rouge*, & d'une autre espece de *faux corail violet*, à branches pointillées. Le troisieme est un *faux corail blanc*, à branches noueuses & bifourchues. ... 9.

1582. Sept petits morceaux : savoir, les deux especes de *faux corail violet* de l'article précédent, & cinq autres coralloïdes, dont un en forme d'agaric. 9.

### Rétépores, Escarres, Corallines.

1583. Trois escarres pierreuses : savoir, une très jolie en forme d'arbrisseau, à branches fines, granuleuses, étendues en éventail : une à feuilles lamelleuses, frisées & plissées, nommée le *petit chou de mer*; & une à feuilles percées de petits trous, connue sous les noms de *rétépore dentelle*, ou *manchettes de Neptune*.

1584. Deux jolis grouppes d'escarres : dans l'un, elles sont de l'espece de la première de l'article précédent; dans l'autre, ce sont des *rétépores à larges mailles*.

1585. Deux autres grouppes factices, composés de *rétépores dentelles, coralloïdes, tubipores, corallines, glands de mer*, &c. Plus deux *escarres* à feuilles pointillées, pierreuses dans l'une, molles & souples dans l'autre.

1586. Plusieurs *manchettes de Neptune*, réunies sur un même pied.

1587. Cinq petits grouppes ; savoir, un caillou chargé d'*acétabules de mer*; de *corallines* rameuses & articulées; d'*escarres* pierreuses; de *manchettes de Neptune*, &c.

*Polypiers.*

1588. Douze autres escarres & corallines. Plus, une coquille recouverte d'une escarre blanche cellulaire, peu connue.

*Kératophytes ou Lithophytes.*

1589. Trois grands lithophytes, dont un à branches granuleuses, & deux *évantails* ou *panaches de mer*.

1590. Un grand lithophyte noir en arbrisseau : plus, quatre branches de l'espece de litophyte, connue sous le nom impropre de *corail noir*.

1591. Un lithophyte, curieux en ce qu'il est recouvert d'une incrustation pierreuse, du genre des millepores. Plus un grouppe où l'on a réuni quatre especes différentes de lithophytes, avec quelques branches de corail rouge, sur une même base.

1592. Six différens lithophytes, trois desquels sont recouverts de l'incrustation pierreuse dont on vient de parler. *

(*) Cette incrustation due à des animaux d'un autre genre que ceux qui bâtissent les lithophytes, prouve évidemment que ces prétendues plantes marines, n'appartiennent point au regne végétal.

K iij

1593. Cinq autres especes de lithophytes, dont un avec trois poulettes lisses de la Méditerranée; un nommé le *romarin de mer*; un chargé d'une incrustation pierreuse. Plus un fucus, chargé de petits vermiculaires tournés en spirales, connus sous le nom de *Nautiloïdes*. 16

### Eponges & Alcyons.

1594. Un grouppe de trois éponges en tuyau, d'un pied de hauteur, adhérentes ensemble par leur base : une autre éponge en tuyau de 18 pouces de hauteur, sur 3 pouces de diametre. Plus un grouppe d'éponges feuillues. 24

1595. Cinq différentes especes d'éponges rameuses ou feuillues, formant trois grouppes. 12.10

1596. Deux alcyons, l'un rameux, l'autre ressemblant à une fraise de veau : plus une éponge à feuilles frisées, chargées çà & là de petites cellules protubérancées. Elle adhere à une branche de madrepore *bois de cerf*. 24

1597. Neuf variétés d'éponges, soit rameuses ou feuillues, soit de forme

irréguliere; parmi lesquelles se trouve l'*éponge oursin*, celle qui ressemble à la mie de pain, &c.

---

# COQUILLES UNIVALVES.

## Tuyaux de mer, et Vermiculaires.

1598. Un bel *arrosoir* de six pouces de longueur.

1599. Neuf *tuyaux de mer* simples, dont deux grands dentales verds, un *dentale lisse*, des *tire-bourres*, &c. Plus, quatre petits grouppes de vermiculaires, & deux *ammonies*.

1600. Un beau grouppe de *tuyaux d'orgues*; il a 5 pouces de hauteur, sur six de largeur.

1601. Deux autres moins grands, en pendant, de deux nuances différentes.

1602. Deux grouppes de tuyaux vermiculaires, de l'espece nommée *tuyaux trompettes*, adhérens sur des lithophytes, dont un avec des huîtres feuilletées. Plus une masse de tuyaux vermiculaires minces, & déliés comme des fils, mêlés avec

K iv

quelques *tuyaux trompettes*.
1603. Douze grouppes de tuyaux ver-miculaires, sur diverses coquilles, &c. dont un de *tuyaux d'orgues*.

## LEPAS.

1604. Deux beaux lépas nacrés, de Magellan.

1605. Quatre grands lépas, dont un *bonnet de dragon*, & trois de Magellan, deux desquels sont dépouillés jusqu'à la nacre.

1606. Quatre autres, dont un *bonnet de dragon*, & deux *boucliers* couleur de rose.

1607. Cinq lépas; savoir, *l'œil de rubis radié*, *l'astrolépas*, & trois nacrés de Magellan.

1608. Dix autres, dont deux percés au sommet, un bouclier papyracé, deux coleur de rose, un imitant l'écaille de tortue, &c.

1609. Onze lépas, dont un *bonnet de dragon* couleur de rose, deux coniques à côtes vertes sur un fond nacré, un papyracé à sommet recourbé, &c.

1610. Dix huit jolis lépas; plus quatre

*Coquilles.*

petites *oreilles de mer*, dont celle sans trous.

1611. Vingt-deux autres, la plupart de choix : & quatre opercules de vis. 14. 6.

OREILLES DE MER ET NAUTILES.

1612. Deux grandes *oreilles de mer* des Indes, dont une dépouillée. ... 21. 4
1613. Un nautile papyracé des Indes. 48.
1614. Un *dito* de la Méditerranée. ... 36. 1.
1615. *Idem* : plus un petit nautile chambré. .... 48. 1.

LIMAS, NÉRITES ET SABOTS.

1616. Deux gros *burgaux* de l'espece nommée le *pot verd*, dépouillés jusqu'à la nacre. ... 36. 3.
1617. Trois beaux limas à bouche ronde : savoir, un *burgau perlé* noir & orangé, une *veuve perlée*, & un *perroquet*. .. 36. 3.
1618. Six autres limas, dont la *veuve*, le *demi-deuil*, deux *perroquets*, l'un desquels est dépouillé ; un *sabot* tuilé de la Chine, &c. .. 24. 12.
1619. Une très belle *bouche d'or*, une *bouche d'argent*, deux *peaux de serpent*, un limas umbiliqué de la Mé-

diterranée, & deux autres limas: en tout huit coquilles.

* 1619. Un cul de lampe à stries granuleuses, panaché de rose & de pourpre, sur un fond blanc. Il est de la plus riche couleur, & des plus beaux qu'on ait vu de cette espece.

1620. Douze jolis limas, tels que *bouche d'or, burgaux nacrés, boutons de la Chine, sabots, culs de lampe*, parmi lesquels il s'en trouve deux peu communs.

1621. Un *dauphin*, riche en couleur, & une belle *frippiere* (*) chargée de madrepores, de petits gâteaux feuilletés, jonquille & lilas, & de diverses autres coquilles.

1622. Onze sabots ou culs de lampe, nacrés & autres; dont l'*éperon*, l'*entonnoir*, la *sorciere*, &c. Plus un gros limas terrestre, nommé l'*œil de bœuf*; un petit burgau dépouillé, une *peau de serpent* & un limas umbiliqué. En tout quinze coquilles.

1623. Trente quatre limas: savoir, vingt-deux de mer, dont *l'escalier*

(*) Quelques amateurs ont donné à cette coquille le nom de *conchiliologie*: mais il seroit mieux de l'appeller la *conchiliophore*.

*Coquilles.*

ou *cadran*, le *bouton de camifole*, la *forciere*, &c. Huit terrestres, la plupart de la Chine, & quatre fluviatiles, dont une petite lampe antique, un cornet de S. Hubert, & deux violets papyracés.

1624. Trente autres non moins variés; dont deux petits *toits Chinois*, deux variétés de *boutons de camifole*, un petit *dauphin*, deux *éperons*, &c.

1625. Neuf limas terrestres & fluviatiles, dont le *cordon bleu*: deux beaux limas fasciés à large & profond umbilic, un *œil de bœuf*, un *cornet de chasseur*, & quatre variétés de *lampes antiques*: plus deux *cadrans*. Cet article est intéressant.

1626. Dix-sept nérites, la plupart de l'Isle de France; dont une fluviatile épineuse à très longues pointes, la *grive*, plusieurs *quenottes faignantes*, &c. Plus cinq limas umbiliqués, & deux différentes *bouches doubles*.

1627. Trente-sept nérites & autres limas, dont plusieurs fort jolis.

1628. Cinquante-six autres très variés.

## BUCCINS ET VIS.

\* 1628. Un buccin très rare, & d'une belle conservation, nommé le *pa-*

228 *Coquilles.*

villon d'orange. Il a deux pouces & demi de longueur.

1629. Une *perdrix rouge*, & un buccin terrestre de Cayenne.

1630. Une *fausse oreille de Midas*, un buccin de Cayenne, & une *perdrix rouge*.

1631. La *mitre* & la *thiare* en pendant, d'un beau volume, & vives en couleur.

1632. Les deux mêmes coquilles, avec deux *mitres jaunes* & une petite *perdrix rouge*.

1633. Quatorze buccins, dont huit *minarets*, la fausse *tour de Babel*, la *tulipe*, l'ivoire ou *mitre jaune*, &c.

1634. L'*unique* & la *contr'unique*, buccins.

1635. Trois vis buccins; savoir, deux *jonquilles*, *unique* & *contr'unique*, & une *rubanée*, *peu commune*.

1636. Un buccin des parages Magellaniques, nommé la *licorne*; & seize autres coquilles, dont une jolie *cordeliere*.

1637. Un *buccin feuilleté* d'un beau volume.

1638. Trois *tulipes* de couleurs variées, une *cordeliere* & un *tapis de Perse*.

*Coquilles.*

1639. Sept coquilles, dont le *dragon*, la *culotte de Suisse*, & cinq autres buccins, sur l'un desquels adherent des *glands de mer à côtes*. ... 16. 1.
1640. Onze buccins à côtes & à tubercules, & le *buccin feuilleté*. ... 30.
1641. Un beau *fuseau à dents*, de plus de 5 pouces de hauteur. ... 50
1642. *Idem*. ... 40. 2.
1643. Deux belles *quenouilles*. ... 18.
1644. Une *thiare* & deux *tours de Babel*, riches en couleur. ... 26. 1.
1645. Cinquante petits buccins, vis-buccins, &c. dont la *thiare* d'eau douce, deux *buccins épineux*, la *mûre*, le *petit zebre*, & plusieurs autres jolies coquilles. ... 36. 12.
1646. Un *télescope* de quatre pouces de hauteur. ... 24.
1647. Vingt-deux coquilles, la plupart du genre des vis, telles que *chenilles*, *vis tigrées*, deux variétés de *fausses scalata*, *l'enfant au maillot*, *la tariere*, &c. ... 15. 16.

## POURPRES ET ROCHERS.

1648. Trois *foudres*, dont un à *bec de perroquet*, une *musique verte*, un *plain-*

chant, le *coutil* & deux autres co-
quilles.

1649. Huit rochers; savoir, quatre *grimaces* formant deux variétés, deux *murex à clous*, un *à dents de chien*, l'*aigrette* & le *coutil*. .... 13.

1650. Seize petites pourpres & murex, dont une jolie *tête de bécasse*, le *hérisson à pointes noires*, le *hérisson blanc*, &c. ...24.

1651. Quinze autres, dont deux jolies *mûres*, une *grimace*, une *massue d'Hercule*, &c. ...19.

1652. Deux grosses pourpres rameuses en pendant, & une *aigrette*. .... 11.

1653. Une *bécasse épineuse* des Indes, bien conservée, de près de 5 pouces de longueur. ...15.

1654. Une grande *massue d'Hercule* de l'espece rare, & deux de l'espece ordinaire, en pendant. ...30.

1655. Une jolie *tête de bécasse*, une *massue d'Hercule*, l'*aigrette* chargée d'un astroïte, & quatre pourpres, dont la *chicorée*. ...23.

1656. Deux pourpres & cinq casques, dont le *turban*. Plus un fort beau *coutil*. ...14.

1657. Trois belles pourpres rameuses, 52

1820

Coquilles.

dont deux à six rangs de feuilles marron foncé, sur un fond blanc, nommées *roties*. Plus une *tête de bécasse*, & une *bécasse épineuse* d'Amérique, chargée de deux *marrons épineux*.

1658. Cinq pourpres rameuses triangulaires, dont trois blanches & deux *brûlées*, plus deux *bécasses épineuses*. 24.

1659. Cinq autres pourpres, trois desquelles sont peu communes. 35. 19

1660. Trois belles *chicorées*, variées pour les couleurs. 15.

1661. Une *chicorée* & quatre pourpres rameuses triangulaires, dont deux *brûlées* & deux *enfumées*. 14. 2

1662. Deux pourpres à feuilles tuilées, deux *rôties*, deux *enfumées*, & une tête de bécasse. 29. 19.

## AILÉES.

1663. Une ailée du premier âge, nommée la *pyramide*. Elle est rare & vive en couleurs. 18. 19.

1664. Sept ailées de différens âges, dont la *tête de serpent*, deux *oreilles de cochon*, deux *lambis* du premier âge, &c. 6. 10.

1665. Onze autres ailées, formant 12.

1976. 17.

autant de variétés, soit pour l'âge, soit pour l'espece, ou les couleurs.
1666. Dix autres *idem*.
1667. Deux grands *lambis* en pendant.
1668. *Idem*.
1669. *Idem*.
1670. Deux autres, avec une très grande *chicorée*.
1671. Une *araignée* mâle, & trois ailées, dont deux du premier âge.
1672. Deux *araignées*, l'une mâle, l'autre femelle, une *aile d'ange*, & *l'oreille de cochon*.
1673. Un *mille-pied* bien conservé & de la plus riche couleur.
1674. Un grand & très beau *scorpion* mâle; il a plus de 6 pouces de l'extrémité d'une patte à l'autre.
1675. Le *mille-pied* & le *scorpion*, tous deux vifs en couleur.
1676. Le *scorpion orangé* & le *scorpion ordinaire*, en pendant.
1677. Dix-sept petites ailées, la plupart fort jolies, dont l'*artimon entortillé*, la *gueule noire*, la *tourterelle*, la *patte d'oie*, le *scorpion*, &c.

Coquilles.

## TONNES.

1678. Une grande & belle *couronne d'Ethiopie*, de l'espece rare, marbrée par grandes taches de blanc & de cannelle foncé. — 84.-

1679. Deux petites *couronnes d'Ethiopie*, de l'espece ordinaire, en pendant; plus une de l'espece rare, & le *prépuce*. — 47. 19.

1680. Le *radix* & huit autres tonnes, dont la *muscade* & la *bulle d'eau*. · 16. 10

1681. Une *conque persique* dépouillée, la *perdrix*, le *prépuce* & la *harpe*. . . 9 . .

1682. Six *harpes*, deux *conques persiques*, dont celle d'Amérique, nommée *mûre* par M. d'Argenville, & trois *tonnes*. — 19. 12.

1683. Une grande tonne cannelée, couleur de noisette, & un grand cornet blanc, qui paroît être une *tine de beurre* dépouillée. — 26.

## VOLUTES.

1684. Un beau cornet, nommé l'*amiral*. — 4.0

1685. Un *vice-amiral* d'un beau volume, & très riche en couleur. — 7. 1.

2473. 16.

1686. Six cornets: savoir, le *tigre*, le *damier*, la *couronne impériale*, la *tine de beurre*, le *navet* & la *flamboyante*.

1687. Cinq cornets & rouleaux, dont la *tine de beurre*, la *couronne impériale*, l'*écorchée* & la *brunette*.

1688. Cinq autres, savoir, un *tigre noir*, deux *draps d'or fasciés*, la *flamboyante*, & le *cornet ponctué*.

* 1688. Deux beaux damiers jaunes en pendant.

1689. Douze cornets & rouleaux, dont le *spectre*, la *queue d'hermine*, le *Minime*, le *tigre à bandes jaunes*, &c.

1690. Quatorze autres, dont la *piquure de mouches*, l'*hébraïque*, le *papier marbré*, la *natte d'Italie*, &c.

1691. Une jolie *brunette*, deux *tigres à bandes jaunes*, deux *flamboyantes*, une *écorchée* & trois autres rouleaux.

1692. Une grande *olive de Panama*, deux autres olives en pendant, une *brunette*, un *brocard de soie*, l'*écorchée*, & deux autres coquilles.

1693. Deux belles olives vertes, dont une singuliere, en ce que sa robe est d'un verd foncé; & cha-

Coquilles. 235

toyante, comme la *plume de paon*.
Plus dix-huit autres olives, parmi
lesquelles il s'en trouve de fort jo-
lies.

1694. Vingt-trois cornets, rouleaux,
olives, &c.    15.

## PORCELAINES.

1695. Trois porcelaines, dont le *faux*
*argus* & deux *peaux de tigre* : plus
une très grosse *olive de Panama*.   9.
1696. Neuf autres porcelaines, qui sont
l'*argus*, l'*œuf*, la *taupe*, la *souris*,
la *neigeuse*, &c.    10. 15
1697. Deux variétés de *navette*, &
vingt autres petites porcelaines,
telles que la *bossue*, le *petit âne*, le
*petit argus*, le *pou de mer*, la *gra-*
*nuleuse*, &c.    48.

## COQUILLES BIVALVES.

### HUITRES.

1698. Deux grandes *meres-perles*,
l'une des Indes, dépouillée ; l'autre
du golphe Persique, est chargée de
glands de mer & de vermiculaires. 9.1

236    *Coquilles.*

Celle-ci a été pêchée entre l'isle de Carrek, & celle de Baarem à la profondeur de huit ou dix brasses.

1699. Trois valves dépareillées de *meres-perles* des Indes; plus deux grouppes d'huîtres à talon, l'un desquels adhere à une branche de manglier. . . . . . . . . . . . . . . . . . 6.1

1700. Une petite *mere-perle* dépouillée, dont la nacre est colorée & présente toutes les couleurs de l'arc-en-ciel. . . . . . . . . . . . . 10.4

1701. Cinq huîtres; savoir, une *mere-perle* du golfe Persique, dépouillée, & d'un bel orient, avec des loupes de perle dans l'une & l'autre valve: deux petites *pintades*, une *hirondelle*, & une petite *crête de coq*. . . 10.11

1702. Huit petites huîtres ou grouppes d'huîtres, dont l'*hirondelle*, la *pintade* & la *pelure d'oignon*. . . . 7.12

1703. Une jolie *crête de coq* & un *gâteau feuilleté*. . . . . . . . . 36.3

1704. Une crête de *crête de coq* épineuse, & deux *gâteaux feuilletés*. 46.1

1705. Une huître épineuse des Indes, rouge & blanche, & un grouppe de *gâteaux feuilletés*. . . . . . . 54.1

1706. Un grand *gâteau feuilleté*, avec 34.

—————
3063.1

*Coquilles.*

une petite huître épineuse des Indes, rayée de rouge & de blanc.

1707. Deux huîtres épineuses des Indes, dont une très belle, à *feuilles de persil*, marbrée de rouge & de blanc, & une aurore. . . . 150

1708. Deux autres, dont une aurore, & une blanche, avec quelques traits rouges. . . . 100

1709. *Idem*, mais plus riches en couleur. . . . 100

1710. Deux grandes & belles huîtres épineuses d'Amérique, l'une rouge foncé, l'autre blanche, adhérente, avec trois autres petites, à une branche de madrepore oculé blanc. . . . 30-1

1711. Deux autres non moins grandes & de la couleur des précédentes. La blanche est rare & singuliere, en ce que les deux valves sont bombées. 50-5

1712. *Idem*. . . . . . . 43. 17

1713. Deux huîtres épineuses d'Amérique, dont une aurore, grouppée avec de petites huîtres feuilletées, jonquille & lilas. Plus une belle huître épineuse pourpre de la Méditerranée, chargée de quelques vermiculaires. . . . 27

1714. Trois belles huîtres épineuses

21. 1.

3586. 1.

d'Amérique, dont une adhere à un *coralloïde*.

1715. Trois autres, dont une avec des *tubipores*, & une avec *glands de mer* & petites huîtres feuilletées. ····3$.

1716. Trois huîtres épineuses d'Amérique, feuilletées en dessous; plus un grouppe de deux huîtres feuilletées, l'une jonquille, l'autre lilas. 36

\* 1716. Trois grouppes d'huîtres épineuses de Malthe, avec vermiculaires, sous leur cage de verre. ··2$.

1717. Quatre huîtres épineuses d'Amérique à valve inférieure feuilletée; deux de ces huîtres forment grouppe.18.

1718. Trois autres, dont une rouge foncé, grouppée avec deux huîtres feuilletées jonquille, & une petite *arche de Noë*. ····1$.

1719. Quatre huîtres variées pour les couleurs, dont une des Grandes Indes. ·····$4.

1720. Quatre autres d'Amérique. · · $v.

1721. Cinq autres. ········4$.

1722. Trois huîtres épineuses d'Amérique, & deux huîtres feuilletées. ··2$.

1723. Un grouppe d'huîtres feuilletées, & deux belles huîtres épineuses. ····36.

*Coquilles.* 239

1724. *Idem.* . . . . . . . . . 18.12.

1725. Quatre huîtres, dont trois épineuses & une feuilletée. Celle-ci adhere à une *arche de Noë*. . . . . . 30.

1726. Un joli grouppe d'huîtres feuilletées, & trois huîtres épineuses d'Amérique. . . . . 34.1.

1727. Un très beau *marron épineux*, un beau *gâteau feuilleté*, & trois huîtres épineuses, l'une aurore, les deux autres blanches & couleur de rose. . . . 45.

1728. Trois huîtres épineuses d'Amérique, deux grouppes d'huîtres feuilletées & un *marron épineux*. . . . . 30.1.

1729. *Idem*, à cela près qu'il n'y a qu'une seule huître feuilletée, jonquille : le *marron épineux* est grouppé avec une espece de *vieille ridée*. . . . 38.

1730. Quatre huîtres épineuses, une feuilletée lilas, & un *marron épineux*. . . . 17. 8

1731. Un grouppe de marrons épineux, deux huîtres feuilletées, l'une desquelles adhere à une belle pourpre rameuse, vive en couleur, & trois huîtres épineuses. . . . 23. 19.

1732. Cinq huîtres épineuses simples, ou grouppées avec *tubipores*, ver- 17.

— 4 18 4. 5.

miculaires, œillets de mer, madrepores, &c.

1733. Trois huîtres épineuses d'un rouge vif, deux jolis grouppes d'huîtres feuilletées : plusieurs de ces huîtres adherent à des branches de madrepore oculé blanc.

1734. Sept petites huîtres épineuses, deux feuilletées, & deux marrons épineux.

1735. Seize autres fort jolies de toutes les especes de l'article précédent.

1736. Douze autres simples ou grouppées, dont un *marron épineux* violet.

1737. Quatorze *idem*.

1738. Cinq *poulettes*; savoir, deux striées des Isles Malouines, l'une desquelles conserve son appendice intérieur; & trois lisses de la Méditerranée.

PEIGNES ET PETONCLES.

1739. Une très belle *sole* des Indes, de quatre pouces de diametre.
1740. Trois petites *soles*.
1741. Une *sole* de moyenne grandeur, & une *coralline* panachée de blanc.
1742.

*Coquilles.*

1742. Deux *corallines*, l'une rouge sanguin, l'autre aurore.
1743. Deux *corallines* vives en couleur.
1744. Deux très beaux *manteaux ducaux*.
1745. Deux autres moins grands, mais qui ne leur cedent en rien pour la beauté des couleurs.
1746. Un peigne sans oreilles, riche en couleur, & deux *manteaux-du-caux*.
1747. Deux petits *bénitiers*, trois jolis *manteaux-ducaux*, & un peigne sans oreilles.
1748. Trois peignes du Nord, non bivalves, très riches en couleur.
1749. Un peigne du Nord, deux de nos mers, vifs en couleur, la *rape*, & neuf beaux pétoncles.
1750. Un peigne du Nord, bivalve, & trois jolis pétoncles, l'un citron, les deux autres richement panachés.
1751. Trois peignes de nos mers, dont un chargé d'une *pelure d'oignon*, qui en a pris les couleurs; plus neuf pétoncles variés, dont la *rape*.
1752. Trente-neuf jolis pétoncles des côtes d'Espagne, dont trois avec *pelures d'oignon*.

L

1753. Quarante autres très variés. .... 14.
1754. Quarante-cinq, tant peignes que pétoncles. ..... 15. 15

## CAMES ET CŒURS.

1755. Une grande & belle came des Indes, nommée *la tricotée* ou *la corbeille*. ..... 37. 19
1756. Une belle *came coupée* en vive arête. ..... 12. 1.
1757. Quinze cames dépouillées & polies, toutes richement colorées, dont la *bille d'ivoire*. ..... 36. 10.
1758. Deux *réʒeaux blancs* de S. Domingue, quatre autres dépouillés, deux *abricots*, une *came luisante* du Bresil, une *radiée* de la Méditerranée, une *fausse écriture Chinoise*, & six autres coquilles. ..... 40. 1.
1759. Une belle came luisante & radiée de la Méditerranée, le *cœur épineux*, le *cœur de bœuf*, &c. Plus deux grosses cames fluviatiles, dépouillées & nacrées. En tout sept coquilles. ..... 33. 1.
* 1759. Un cœur rare de la famille des arches, à valves fort épaisses, & un *cœur tuilé*. ..... 49. 1.

*Coquilles.*

1760. Un beau cœur tuilé d'Amérique, un épineux de la Méditerranée, & une came nacrée du Mississipi. 

\* 1760. Deux cames luisantes de la Méditerranée, deux cœurs épineux, & deux tellines, dont une nacrée.

1761. Quinze cames ou cœurs, dont le *cedo nulli*, la *frife*, la *furie*, l'arche de Noë, le *point d'Hongrie*, la *gourgandine*, &c.

1762. Huit cœurs: savoir, le *concha Veneris*, la *vieille ridée*, trois *levantines*, de la petite espece, dont une dépouillée, une came *coupée en bec de flûte*, le *cœur triangulaire*, & le *cœur de pigeon*.

1763. Neuf autres fort jolies: savoir, le *cœur de Vénus*, un petit *concha Veneris*, à longues pointes bien conservées, deux *vieilles ridées*, deux petites *levantines*, le *chou*, la *tuilée* & le *cœur de pigeon*, vif en couleurs.

1764. Une *conque exotique* bivalve. On sait la difficulté qu'il y a de s'en procurer de telles.

1765. Une *conque exotique*, dont les valves, quoiqu'égales, ne paroissent point bivalves; deux *fraises*, une *arche* blanche, & cinq autres cœurs,

L ij

1766. Le *chou* & la *faitiere* ou *tuilée*, d'un beau volume. ---33.1
1767. Les mêmes coquilles, un peu moins grandes. ---47.19
1768. Les mêmes plus petites, & vives en couleur. ---3.3
1769. Deux autres. ---16.2
1770. Deux petits *choux* & une *tuilée*. 4.2
1771. Deux petits *choux* & deux petites *tuilées*. ---66.8
1772. Une grande tuilée de 14 pouces de longueur, sur 9 de largeur. ---17.
1773. Deux autres moins grandes. ---17.
1774. *Idem.* ---13.1
1775. Trente-huit coquilles des genres précédens, parmi lesquelles on distingue deux *concha Veneris*, deux petites *tuilées*, l'*amande*, des cames coupées, &c. ---24.1

## MOULES ET TELLINES.

1776. Trois moules dépouillées : savoir, deux magellaniques, dont une fort belle, & une de la Méditerranée. 42-12
1777. Une belle moule de Magellan, & deux des côtes d'Afrique. ---39-
1778. Six moules, dont une nacrée de Magellan, une de la terre des Papous, une moule verte de Marseille, 18

*Coquilles.*

deux moules violettes, &c.

1779. Une grande *moule des papous*, dont l'une des valves porte des glands de mer à côtes, trois moules vertes, une telline fluviatile nacrée, une pholade, &c. En tout douze coquilles.

1780. Une valve de moule dépareillée, mais rare & singuliere par sa grandeur, & par la bauté de sa nacre, qui réfléchit toutes les couleurs de l'arc en ciel avec autant d'éclat que la plus belle opale. Plus sept autres moules, & une grande pholade d'Amérique.

1781. Un *dail* de la Méditerranée, & sept tellines, dont une fluviatile d'une belle nacre, la *langue d'or*, le *soleil levant*, &c.

1782. Dix-sept coquilles; savoir, onze moules, dont deux *arborisées*, une moule double de Magellan, la *gueule de souris*, la *feve*, &c. Une telline béante, trois autres tellines, un dail, & une petite *pinne marine*.

1783. Une grande *pinne marine* de la Méditerranée, quatre autres de moyenne grandeur, & une valve de *jambonneau*.

*Mélanges de Coquilles, Ourſins, &c.*

1784. Dix-ſept grouppes de différens coquillages, tels que *glands de mer, conques anatiferes, pouce-pieds, moules* ſur leur rocher, pierre creuſée par les dails, des pholades du bois, &c. ..... 25.1.

1785. Un bel ourſin à baguette, conſervant toutes ſes pointes. Il eſt ſous une cage de verre. ..... 59.1.

1786. Une autre, auſſi ſous verre. .. 45.6.

1787. Deux ourſins de la Méditerranée, du genre des *turbans*, armés l'un & l'autre de longs piquans granuleux. ..... 29.2.

1788. Six ourſins-turbans garnis de leurs piquans, variés de couleurs, ſuivant les eſpeces, dont l'*artichaut* ou le *chardon*; plus, trois petites étoiles de mer. ..... 41.

1789. Deux ourſins du genre des *boucliers*, un *cœur marin*, deux *turbans*, des *étoiles de mer*, une petite tortue nommée les *treize cantons*, un œuf d'autruche, &c. ..... 15.11.

1790. Dix morceaux de nacre de perle, taillés pour boîtes, &c. ..... 9..

1791. Vingt perles rondes d'une belle 3..2.

6.25.16.

*Coquilles.* 247

eau, & quatre perles baroques.
1792. Dix loupes ou *matrices* de perles. . . . . . . . 28. 1.

### Oiseaux, Insectes, Plantes, &c.

1793. Un faisan, & un épervier tenant sous les serres un petit oiseau qu'il est prêt à dévorer. . . . . . . . .

1794. Le papillon bleu de la riviere des Amazones. . . . . . 36. 2.

1795. *Idem*, avec deux petits *paons de jour*. . . . . 18. .

1796. Une très grande & belle phalene de la Chine, nommée *la vitrée* : elle est accompagnée d'une *demoiselle*, & de trois autres insectes dans la même boîte vitrée. . . . . 36. 1.

1797. *Idem*. . . . . . . . . 24. .
1798. *Idem*. . . . . . . . 24.

1799. Cinq boîtes vitrées, contenant un bupreste doré, trois beaux *porte-queues*, le grand *paon de nuit*, deux *argus* & autres papillons. . . . . 84.

1800. Huit boîtes vitrées, contenant divers papillons de France & des Indes. . . . . 49.

1801. *Idem*. . . . . . . 40. 4.

1802. Plusieurs beaux papillons des

L iv

Indes, dont deux *vitrées de la Chine*, formant un tableau sous verre, avec bordure dorée.

1803. Deux autres tableaux semblables, aussi avec bordures dorées.

1804. Un serpent des Indes dans un tube de verre en forme de canne.

1805. Quatre tableaux de *fucus* & mousses de mer.

1086. Une suite intéressante de *fucus* & de mousses marines, formant une espece d'*herbier marin*.

1807. Trois petits cadres de *fucus* : une suite de végétaux, avec leurs fleurs parfaitement desséchées, qu'on peut regarder comme un commencement d'herbier ; & trois fruits exotiques.

1808. Quatre cents quatre-vingts empreintes en souffre, de pierres gravées, antiques. Plus, cinquante-huit autres empreintes, en verres colorés.

1809. Un masque en relief sur sardoine onyx.

1810. Une tête d'homme en relief sur améthyste.

1811. Une tête de femme en relief, sur agate blanche.

Coquilles. 249

1812. Seize petites pierres gravées ; & deux pâtes antiques. .... 13. 3
1813. Deux médailles impériales d'argent, & trois médaillons de bronze, dont un du Pape Alexandre VIII. .. 9.10
1814. Diverses coquilles, madrepores, &c. ..... 69.
= 6738..

# APPENDIX.

### TABLEAUX.

1815. Sainte Catherine à genoux ; un Ange lui apporte la couronne de son martyre ; ce morceau peint sur cuivre, par *Carlin Dolce*, est d'un mérite supérieur. Il porte 8 pouces 6 lignes de haut, sur 6 pouces 3 lignes de large. ....250. 2.
1816. Sainte Thérèse, aussi à genoux, accompagnée d'Anges & de Chérubins ; ce tableau fin de touche, par *Philippe Laure*, est peint sur cuivre : hauteur 10 pouces 9 lignes, largeur 14 pouces 9 lignes. ...3..
1817. Deux paysages & fabriques d'Italie, avec figures & animaux, par *Lucatelli*.

*Appendix.*

Ces deux tableaux, des plus beaux de ce Maître, sont peints sur toile, & chacun porte 14 pouces de haut, sur 20 pouces 6 lignes de large.

1818. Un port de mer, une tour & des fabriques, des scieurs de bois sous un hangard, un brouetteur, un cheval avec des paniers remplis de poteries, beaucoup de personnages sur différens plans. Ce tableau peint par *Paul Bril*, est très riche de composition ; nous estimons les figures du premier plan, par *Annibal Carrache* ; il est sur toile qui porte 2 pieds 7 pouces de haut, sur 3 pieds 5 pouces de large.

1819. Apollon qui poursuit Daphné, figures de 3 pouces 6 lignes de proportion, dans un paysage intéressant, par *Adam Elsheimer*.

On sait la rareté des tableaux de ce maître, & parconséquent le cas que l'on doit faire de celui que nous annonçons. Il est peint sur cuivre. Hauteur 10 pouces 3

*Appendix.*

lignes, largeur 11 pouces 6 lignes.

1820. Deux tableaux repréſentant des ruines & du payſage, peints par *Corneille Poelenburg*. Hauteur de chacun 6 pouces, largeur 8 pouces 6 lignes. On voit dans l'un de ces morceaux, peints ſur bois, quatre femmes ſortant de ſe baigner; dans l'autre qui eſt peint ſur cuivre, on remarque à gauche dans le coin, ſur le premier plan, un homme appuyé ſur ſon baton, & une femme aſſiſe; plus loin un berger & des animaux.

1821. Le repos en Egypte, & ſix autres figures ſur différens plans. Tableau ſur bois, auſſi par *Poelenburg*. Hauteur 6 pouces 3 lignes, largeur 8 pouces 3 lignes.

1822. Un buſte d'homme à barbe longue & tête nue. Ce tableau peint ſur bois par *Rembrandt Van Ryn*, p tte 7 pouces 6 lignes de haut, ſur 5 pouces 6 lignes de large.

1823. La vue d'une maiſon Hollandoiſe, peinte par *Gabriel Metzu*; on y obſerve proche d'une bauſtrade

un homme tenant un verre de vin, qu'il semble préfenter à une femme; proche d'eux est une table couverte d'un tapis, fur lequel est un grand vafe dans un plat d'argent, & des livres de mufique : différens inftrumens, une épée, font fur le devant ; un homme & une femme vus à mi-corps, regardent à la fenêtre.

1824. Un autre tableau de *Gabriel Metzu*; c'est auffi la repréfentation d'une maifon de campagne Hollandoife : on voit fur un périftile une dame affife à côté d'un homme qui pince de la guitare, & un homme avec une femme debout à côté deux; un homme qui tient un verre à une fenêtre; un peu plus fur le devant à gauche, un domeftique & un jeune enfant qui fait des boules de favon; un chien les regarde.

Ces deux tableaux, peints fur toile, ont des beautés différentes : le premier d'un bon ftyle & touché d'art, porte 39 pouces 6 lignes de haut, fur 33 pouces de large : le fecond plus fini, a

*Appendix.*

38 pouces de haut, sur 34 de large. Ils viennent du cabinet de M. Lormier, dont la vente a été faite à la Haye en 1763; voyez les N°. 177 & 178 du Catalogue.

1825. Une femme assise, la main droite posée sur sa poitrine, & tenant de la gauche un panier: elle se regarde dans un miroir, à côté duquel est une aiguiere sur un plat d'argent, une serviete & un tapis de Turquie, le tout sur une table; au dessus il y a un rideau verd. Ce tableau, aussi de *Metzu*, est d'un bon coloris, & peint sur bois. Hauteur 8 pouces 3 lig. largeur 7 pouces 6 lig.

1826. Vue de maisons, eglises & arbres dans une place de Hollande, par *Jean Vander Heyden*, enrichie de dix-huit figures, par *Adrien Vanden Velde*.

Ce tableau clair & agréable est sur bois. Hauteur 11 pouces 6 lignes, largeur 15 pouces.

1827. Un départ de chasse, composé

d'une dame sur un cheval blanc, proche d'une chaumiere; un homme qui lui parle, a son chapeau à la main; deux autres hommes sont assis à terre & jouent avec trois chiens; il y a proche d'eux un domestique habillé de rouge, qui tient un cheval par la bride, pendant que son maître accommode ses bottines; un peu plus loin deux chiens. Sur un second plan une femme & trois hommes à cheval, un domestique & un chien. Plusieurs arbres sur différens plans, & un beau ciel. Ce bon tableau est peint sur bois, par *Adrien Vanden Velde*; il porte 14 pouces de haut, sur 18 de large.

1828. Une prairie de Hollande, proche d'un Hameau qui se voit dans un fond; à droite sur le premier plan un homme souffle dans un cornet, il est vu par le dos, & à le bras gauche posé sur un bœuf; une femme avec un enfant sur son dos & un jeune garçon à côté d'elle cheminent; un terrain qui est sur le devant ne laisse voir ces figures que jusqu'aux genoux: à gauche dans l'éloignement, des vaches & des

*Appendix.*

moutons dans une prairie, & plus loin des fabriques & des arbres.

Ce tableau qui est très fin de pinceau, est peint aussi par *Adrien Vanden Veld*, sur une toile de 11 pouces de haut, sur 14 pouces de large.

1829. Une femme à mi-corps, vue à une fenêtre ; elle est appuyée sur un tapis, & a devant elle une orange. Ce tableau ragoûtant de coloris, est peint sur bois, par *Gaspard Netscher*; il porte 6 pouces 9 lignes de haut, sur 6 pouces 3 lignes de large.

1830. Un tableau peint sur bois par *Adrien Van Ostade*. Hauteur 9 pouces 9 lignes, largeur 6 pouces 3 lignes. Il représente un homme assis sur une chaise, il tient un pot & une pipe : à côté d'un billot monté sur trois pieds; un autre homme est debout dans le fond de la chambre.

1831. Une vue du canal de Bruxelles & de ses environs. Ce tableau peint sur cuivre par *Breughel de Velours*, est très riche de composition : il y a sur le devant des figures, des

chevaux, poules & autres animaux & des chariots. Il porte 8 pouces de haut, fur 5 pouces 6 lig. de large.

1832. Un autre tableau aussi de *Breughel de Velours*, peint fur cuivre, de 6 pouces 6 lignes de haut, fur 8 pouces 6 lignes de large. C'eft une vue de plufieurs moulins, maifons, payfage & riviere.

1833. Autre *idem*, de 6 pouces 6 lignes de haut, fur 9 pouces 3 lignes de large ; il repréfente une forêt dans laquelle fe remarquent deux hommes & un chien.

1834. Un homme proche d'un cheval blanc qui boit dans un ruiffeau, un cheval avec des paniers, un bœuf, cinq moutons & un petit âne ; un moulin à eau proche d'une maifon, des arbres fur différens plans ; une montagne termine le point de vue.

Ce tableau peint par *Carle du Jardin*, eft clair, très agréable, & d'un mérite diftingué ; il eft peint fur une toile de 19 pouces de haut, fur 16 pouces 9 lignes de large.

*Appendix.*

1835. Une dame à sa fenêtre, pinçant l'oreille de son chien, qu'elle tient enveloppé en partie dans sa robe couleur de feu. Tableau peint sur bois, par *Adrien Vander Weerf*. Hauteur 9 pouces, largeur 7 pouces.

1836. La vue d'un pont sur la riviere, bordée par des fabriques, des côteaux & des arbres; dans l'éloignement plusieurs montagnes. Ce tableau peint par *Jean Hakkert*, est riche & d'un beau coloris. Il est orné de figures & animaux du meilleur style d'*Adrien Vanden Veld*; il est peint sur bois & porte 16 pouces de haut, sur 20 de large.

1837. Un negre présentant un collier de rubans à une dame : elle caresse un petit chien qui est sur une table, proche d'un lit cramoisi. Ce tableau agréable tient du style de Metzu, sous lequel *Michel Van Musscher*, auteur de ce tableau, a étudié; il est peint sur une toile de 21 pouces, largeur 15 pouces 9 lignes.

1838. L'intérieur d'une riche Eglise, par *Thierry Van Delen*; les figures au nombre de cinq, sont de *Corneille Poelenburg*. Ce tableau sur

bois est très clair & d'un beau fini; il porte 18 pouces 3 lignes de haut, sur 20 pouces 4 lignes de large.

1839. Un autre tableau, aussi peint sur bois, par *Van Delen* & *Poelenburg*; il représente de l'architecture & des ruines avec figures. Hauteur 15 pouces, largeur 17.

1840. Une Eglise protestante avec figures, le point de vue est très bas. Ce tableau est d'*Isaak Van Nichele*, sur bois. Hauteur 2 pieds 8 pouces 3 lignes, largeur 17 pouces.

1841. Deux tableaux peints sur toile; chacun de 10 pouces de haut, sur 14 pouces 3 lignes de large, par *Vander Meer*; l'un représente des voyageurs proche d'un port de mer, l'autre une bataille.

1842. Un paysage montagneux, des chaumieres & des figures. Tableau d'un bon coloris, & du meilleur style de *Corneille Molenaert*, sur bois. Hauteur 9 pouces, largeur 7 pouces.

1843. Judith qui coupe la tête d'Olopherne. Ce tableau sur toile, de 4 pieds de haut, sur 3 pieds 5 pouces de large, est peint par *Simon Vouet*.

1844. Un tableau de M. *Louterbourg*,

*Appendix.*

représentant un port de mer où l'on calfate un vaisseau par un temps calme. Ce tableau étoit au dernier sallon du Louvre, il est peint sur une toile d'un pied 10 pouces de haut, sur 2 pieds 6 pouces de large. Le pendant de ce tableau est un paysage soleil couchant ; il y a une chûte d'eau, des animaux, & des paysans qui traversent un ruisseau.

1845. Un naufrage éclairé par un coup de foudre, tableau de même grandeur des précédens, aussi par *M. Louterbourg.*

1846. Autre tableau du même auteur, représentant une tempête par un temps sombre : la composition est très belle. Il est peint sur toile, qui porte 3 pieds de haut, sur 4 pieds 2 pouces de large.

1847. Deux copies de M. Vernet sur toile, chacune de 3 pieds de haut, sur 4 pieds de large.

1848. Un clair de lune & un soleil couchant, paysages avec figures, peints sur toile par M. *Moreau*, le jeune. Hauteur de chacun 9 pouces, largeur 14 pouces.

1849. Madame la Duchesse de Lon-

gueville, peinte en émail, & un reliquaire au dos. Ce portrait eſt un des plus beaux de *Petitot*. Il vient du cabinet de feu M. Gendron, Oculiſte très renommé, qui l'avoit eu en préſent de la famille de cette dame.

1850. Un plus petit portrait, auſſi par *Petitot*; c'eſt celui de Gaſton de France.

1851. Un filene ivre, aſſis, avec trois amours, dont deux le ſoutiennent: ce beau grouppe de terre cuite eſt par *Louis François de la Rue*. Il porte 7 pouces de hauteur, non compris un pied de bois noirci, avec moulures dorées.

1852. Deux autres beaux morceaux en terre cuite, par le même auteur, repréſentant chacun deux enfans aſſis; l'un preſſe une grappe de raiſin, l'autre tient une poire. Hauteur 7 pouces.

1853. Un ſujet de fantaiſie, compoſé de trois figures dans une chambre. Ce deſſein eſt à la plume, lavé de biſtre, ſur carton, par M. *Fragonard*. Hauteur 10 pouces 3 lignes, largeur 14 pouces 9 lignes.

1854. Un ſacrifice, riche compoſition

*Appendix.*

à la plume, lavé à l'encre & au biſtre, par *Louis François de la Rue*.

1855. Une vue de chaumieres, trois figures s'y remarquent proche d'une baraque. Deſſein à la plume, lavé à l'encre & coloré par M. *Wille*. Hauteur 4 pouces 3 lignes, largeur 6 pouces. Dans ſa bordure dorée, ainſi que les ſuivants. . . . . 13. 6.

1856. Une baſſe-cour & une marche de figures & animaux, très-beaux deſſeins, riches de compoſition, à la plume & au biſtre, ſur papier blanc, par M. *le Prince*. Hauteur de chacun 12 pouces, largeur 17. . . . 80.1.

1857. Deux vues de villages & payſages; proche de la riviere, avec des terreins ſur les devants & des figures, deſſeins colorés par *Gimerd*. Hauteur de chacun 5 pouces 9 lignes, largeur 8 pouces 3 lignes. . . 55.1.

1858. Deux payſages & des fabriques; l'effet de la pluie & de la foudre qui tombent, ſont repréſentés avec art: ils ſont faits à la pierre noire, rehauſſés de blanc ſur papier bleu, par *Lantara*. Hauteur de chacun 7 pouces 6 lignes, largeur 10 pouces. 48.

1859. Deux marines avec des bâtimens
. . . . . . . . . . . . . . . . . . . . . . 75.

& des figures, par *Zingg* ; ils sont à la plume & lavés à l'encre. Hauteur 8 pouces, largeur 11 pouces 4 lig.

1860. Un agréable paysage, avec fabriques & figures de femmes nues, au bord de la riviere ; ce morceau est peint à gouache, par M. *Barbier*. Hauteur 6 pouces, largeur 7 pouces 3 lignes. Sous verre & bordure dorée.

1861. Une boîte d'homme de beau lapis, montée en cage à huit pilliers en or de couleur, d'un très beau travail.

Cette piece est recommandable par son épaisseur, sa force & sa beauté.

1862. Une paire de bras à trois branches de bronze doré d'or moulu, par M. *Caffieri*.

1863. Un coquillier plaqué en bois de violette, par *Oebene*, & garni en bronze doré, par *Philippe Caffieri*.

1864. Deux agates contenant de l'eau. On sait combien de pareils morceaux d'histoire naturelle sont rares.

1865. Un grouppe de plusieurs coraux & madrépores sur leur matrice.

FIN.

## Récapitulation.

| | |
|---|---|
| Tableaux &c.ᵃ | 22678. 8. |
| Desseins | 15891. 10. |
| Estampes | 2621. " |
| Bronzes, Lacques &c.ᵃ | 9693. 6. |
| Porcelaines &c.ᵃ | 14452. 14. |
| Meubles Curieux | 15179. 14. |
| Minéraux &c.ᵃ | 6422. 14. |
| Pierres | 3444. 18. |
| Polipiers &c.ᵃ | 4388. 17. |
| Coquilles | 6738. " |
| Appendix | 17274. 9. |
| **Totaux** | **118782. 10.** |

*LISTE des Catalogues que* P. REMY *a faits seul & en société, pour des Ventes.*

1 Catalogue des Tableaux & des Portraits en émail du Cabinet de M. PASQUIER, Député du Commerce de Rouen. 1755.
2 Catalogue raisonné des Tableaux, Sculptures tant de marbre que de bronze, Desseins & Estampes, Porcelaines, Meubles précieux, Bijoux, & autres Effets du Cabinet de M. le Duc DE TALLARD, en 1756.
3 Catalogue d'une Collection considérable de Coquilles rares & choisies du Cabinet de M. Le ***, 1757.
4 Catalogue raisonné des Tableaux, Desseins & Estampes des meilleurs Maîtres d'Italie, des Pays-Bas, d'Allemagne, d'Angleterre & de France, qui composent différents Cabinets, avec des notes sur la vie de plusieurs Peintres modernes de trois Ecoles, dont il n'avoit été fait mention dans aucun Catalogue. Paris, DIDOT, 1757.
5 Catalogue des Desseins & Estampes des plus grands Maîtres des différentes Ecoles, en 1758.
6 Catalogue de Curiosités en différents genres, dont la principale partie est de l'Histoire Naturelle, en 1759.
7 Catalogue de Desseins, Estampes & Coquilles, en 1759.
8 Catalogue raisonné d'une riche Collection de Tableaux dont le plus grand nombre est de l'Ecole des Pays-Bas, de Desseins,

Estampes, &c. qui formoient le Cabinet de feu M. le Comte DE VENCE, Lieutenant Général des Armées du Roi, & Commandant à la Rochelle, en 1760.

9 Catalogue des Effets curieux du Cabinet de M. DE SELLE, Tréforier Général de la Marine, Paris, Didot, 1761.

10 Catalogue d'une très belle Collection de Bronzes & autres Curiofités Egyptiennes, Etrufques, Indiennes & Chinoifes; Figures, Buftes & Bas reliefs de bronze, d'albâtre & de marbre, antiques & modernes; Pierres gravées montées en bagues, &c. du Cabinet de M. le Duc DE SULLY. Paris, Didot, 1762.

11 Catalogue raifonné des Tableaux, Porcelaines, Bijoux, & autres Effets du Cabinet de feu M. GAILLARD DE GAGNY, Receveur Général des Finances de Grenoble. Paris, Didot, 1762.

12 Catalogue d'une Collection de Deffeins, Tableaux & Eftampes du Cabinet de feu M. MANGLARD, Peintre de l'Académie de St. Luc à Rome. Paris, Didot, 1762.

13 Catalogue des Tableaux, Eftampes en livres & en feuilles, Cartes manufcrites & gravées, du Cabinet de feu Meffire GERMAIN LOUIS CHAUVELIN, Miniftre d'Etat, Commandeur des Ordres du Roi, & ancien Garde des Sceaux. Paris, Lotin & Mufier, 1762.

14 Catalogue des Deffeins des trois Ecoles, d'un grand nombre de belles Eftampes en feuilles, Livres d'Eftampes, &c. Paris, Didot, 1762.

15 Catalogue d'une Collection de belles Coquilles,

quilles, de Madrepores, Litophytes, Cailloux, Agates, Pétrifications. Paris, Didot, 1763.

16 Catalogue d'une Collection de très belles Coquilles, Madrepores, Stalactiques, Litophytes, Pétrifications, Crystallisations, Mines, Plaques & Cailloux agatisés & cryftallisés, &c. du Cabinet de feu Madame DEBURE. Paris, Didot, 1763.

17 Catalogue d'Effets curieux du Cabinet de feu M. HENNIN, Conseiller du Roi, Maître & Doyen de la Chambre des Comptes de Paris, & Maître d'Hôtel ordinaire du Roi. Paris, Didot, 1763.

18 Catalogue raisonné des Tableaux du Cabinet de feu M. PEIHON, Secrétaire du Roi. Paris, Didot, 1763.

19 Catalogue d'un Cabinet de curiosités. Paris, 1763.

20 Catalogue d'une Collection de Tableaux de très bons Maîtres Flamands, Hollandois & François, dont partie abandonnée à une Direction de Créanciers.

21 Catalogue d'une Collection de très beaux Tableaux, Desseins & Estampes de Maîtres des trois Ecoles, Livres & suites d'Estampes, Planches gravées, Figures de marbre & d. terre cuite, Bagues de diamants, Pierres gravées, Boîtes montées en or, Porcelaines, &c. de la succession de JEAN-BAPTISTE DE TROY, Directeur de l'Académie de Rome. &c. Paris, Didot, 1764.

22 Catalogues des Curiosités contenues dans les Cabinets de feu M. SAVALETTE DE BUCHELAY, Gentilhomme ordinaire du Roi, & l'un des Fermiers Généraux de Sa jesté. Paris, Didot, 1764.

M

23 Catalogue de Deſſeins, Tableaux & Eſtampes, après le décès de M. DESHAIS, Peintre du Roi. De l'Imprimerie de Prault, & ſe trouve chez P. Remy, rue Poupée, 1765.

24 Catalogue des Tableaux de différents bons Maîtres, des trois Ecoles, de Figures de bronze, de Buſtes de marbre, d'Eſtampes montées ſur verre, & d'Eſtampes en feuilles, après le décès de M. le Marquis DE VILLETTE père. A Paris, chez Didot, 1765.

25 Catalogue raiſonné des Tableaux, Eſtampes, Coquilles & autres Curioſités, après le décès de feu M. DEZALLIER D'ARGENVILLE, Maître des Comptes, & Membre des Sociétés Royales des Sciences de Londres & de Montpellier. A Paris, chez Didot, 1766.

26 Catalogue des Tableaux originaux de différents Maîtres, Miniatures, Deſſeins, Eſtampes ſous verre, de feu Madame la Marquiſe de POMPADOUR. De l'Imprimerie de Hériſſant, 1766.

27 Catalogue raiſonné des Curioſités qui compoſent le Cabinet de feu Madame DUBOIS-JOURDAIN. A Paris, chez Didot, 1766.

28 Catalogue raiſonné des Tableaux d'Italie, des Pays-Bas & de France, Figures de bronze, Figures & Buſtes de marbre, Porcelaines & autres Effets qui compoſoient le Cabinet de M. AVED, Peintre du Roi & de ſon Académie. A Paris, chez Didot, 1766.

29 Catalogue des Tableaux des trois Ecoles, après le décès de Madame HAYES. De l'Imprimerie de Didot, 1766.

30 Catalogue raiſonné des Tableaux, Deſſeins & Eſtampes, Bronzes, Marbres & autres Effets curieux du Cabinet de M. DE

JULIENNE. Chez Vente, Libraire, 1767.
31 Catalogue des Tableaux du Cabinet de feu Monsieur le Maréchal de NOAILLES, 1767.
32 Catalogue d'une Collection d'Estampes, Peintures à gouache, Tableaux, Desseins, Miniatures & Peintures en émail du Cabinet de M. DAVILA, 1767.
33 Catalogue des Tableaux & autres objets du Cabinet de M. DE MERVAL, 1768.
34 Catalogue d'Estampes, Médailles & Porcelaines du Cabinet de feu M***, 1768.
35 Catalogue des Tableaux & Bronzes du Cabinet de M. GAIGNAT, ancien Secrétaire du Roi, & Receveur des Consignations.
36 Catalogue de Coquilles, Coraux, Madrepores, Plaques d'agate, Bronzes indiens, Porcelaines, Médailles & Monnoies d'or, d'argent & de bronze, du Cabinet de M. le Marquis DE BAUSSET, Ministre Plénipotentiaire de Russie. A Paris, chez Vente, 1768.
37 Catalogue de Tableaux Italiens, Flamands & François, Estampes, Desseins & Gouaches, d'un Cabinet envoyé de Prusse, 1769.
38 Catalogue de Tableaux originaux des trois Ecoles, Bronzes, Estampes, Porcelaines & autres effets, du Cabinet de M. PROUSSSEAU, Capitaine des Gardes de la Ville, 1769.
39 Catalogue des Tableaux, Bronzes, Terre cuite, Figures & Bustes de plâtre, Desseins, Estampes, du Cabinet de feu M. CAYEUX, Sculpteur, ancien Officier de l'Académie de St. Luc, 1769.
40 Catalogue de Tableaux, Desseins, Estampes, Marbres, Bronzes, & autres objets, après le décès de M. BAUDOUIN, Peintre de l'Académie Royale, 1770.
41 Catalogue de Tableaux, Figures & Bustes

de marbre, terre cuite & ivoire; Deſſeins, Eſtampes, meubles précieux de *Boule* & *Philippe Caffieri*; des Coquilles choiſies, & autres objets, du Cabinet de M. DE LA LUIE DE JULLY, ancien Introducteur des Ambaſſadeurs, Honoraire de l'Académie Royale de Peinture, 1770.

42 Catalogue du Cabinet de M. DE BOURLA-MAQUE, ancien Capitaine de Cavalerie, compoſé de Tableaux, Deſſeins, Eſtampes, Bronzes, Coquilles, Pierres fines, &c. 1770.

43 Catalogue de Tableaux, Bronzes, Marbres, après le décès de M. FORTIER, Avocat en Parlement, Doyen des Notaires du Châtelet de Paris, 1770.

44 Catalogue d'un Cabinet curieux de Tableaux, Deſſeins, Eſtampes, Bronzes, Terre cuite, Pierres gravées, Laques, Porcelaines, &c. rue Notre-Dame de Nazareth.

45 Catalogue des Tableaux, Bronzes, Laques, Porcelaines, Meubles & Bijoux, du Cabinet de M. BERINGHEN, premier Ecuyer du Roi, 1770.

46 Catalogue des Tableaux, Deſſeins, Eſtampes, Bronzes, Marbre, Terre cuite, Laques, Porcelaines, Coquilles, & autres objets, du du Cabinet de feu M. BOUCHER, premier Peintre du Roi.

*Lu & approuvé ce* 28 *Novembre* 1770.
COCHIN.

De l'Imprimerie de DIDOT, 1770.

# CATALOGUE

Du Cabinet de feu M. BOUCHER, premier Peintre du Roi.

## ERRATA.

Page 11, ligne 23, Jean Both, lisez Joseph Vernet.
Page 17, ligne 4, ajoutez par Nicasius.
Page 32, ligne 13, de le Pautre, lisez par M. Guiard.
Idem, ligne 21, ajoutez par M. Bridan.
Idem, ligne 25, le Lorrain, lisez M. Sally.
Page 34, ligne 11, M. Mignot, lisez M. Vassé.
Idem, ligne 20, figure debout, ajoutez en pierre de tonnere.
Idem, ligne 24, M. Sigisbert, lisez M. Jean Jacques Caffieri.
Page 84, ligne 5, ajoutez par Philippe Caffieri.
Page 147, ligne 19, M. Caffieri, lisez M. Philippe Caffieri.

---

*FEUILLE indicative des Articles qui feront vendus chaque jour.*

### Le Lundi 18 Février 1771.

*Tableaux, Terre cuite & Plâtre.*

Nos. 1, 6, 8, 12, 13, 14, 19, 22, 25, 29, 30, 31, 36, 38, 41, 44, 47, 49, 52, 53, 55, 67, 68, 69, 70, 71, 72, 84, 85, 85 bis, 92, 93, 131 parties, 150, 151, 151 bis, 153, 153 bis, 154, 155, 156, 157 partie.

A

( 2 )

## Le Mardi 19 Février.

*Tableaux, Terre cuite & Plâtre.*

Nºs. 2, 3, 4, 7, 9, 20, 21, 26, 37, 42, 48, 51, 54, 63, 64, 65, 66, 73, 74, 75, 81, 82, 83, 91, 94, 95, 96, 97, 113, 114, 120, 123, 147, 148, 149, 152, 1077, 1078, 1079, 1080, 1081, 1082.

## Le Mercredi 20 Février.

*Tableaux, Peintures à Gouache, Miniatures & Terre cuite.*

Nºs. 4 bis, 5, 10, 16, 18, 27, 28, 32, 33, 34, 35, 40, 42 bis, 43, 45, 50, 59, 60, 61, 62, 75 bis, 79, 80, 86, 90, 98, 100, 101, 102, 103, 104, 105, 130, 132, 133, 134, 135, 136, 137, 138, 139, 143, 144, 145, 146.

## Le Jeudi 21 Février.

*Tableaux & Terre cuite.*

Nºs 11, 15, 17, 23, 24, 39, 46, 56, 57, 58, 76, 77, 78, 87 & 88, 89, 99, 106, 107, 108, 109, 110, 111, 112, 115, 116, 117 & 118, 119, 121, 122, 124, 125, 126, 127, 128, 129, 131 partie, 140, 141, 142.

( 3 )

### Le Vendredi 22 Février.

*Tableaux, Terre cuite & Portraits en Email, par* Petitot.

Nºs. 1815, 1816, 1817, 1818, 1819, 1820, 1821, 1822, 1823, 1824, 1825, 1826, 1827, 1828, 1829, 1830, 1831, 1832, 1834, 1835, 1836, 1837, 1838, 1839, 1840, 1841, 1842, 1843, 1844, 1845, 1846, 1847, 1848, 1849, 1850, 1851, 1852.

### Le Samedi 23 Février.

*Deſſeins, & Eſtampes.*

Nºs. 158, 175, 184, 185, 206, 207, 216, 230, 231, 251, 252, 253, 266, 269, 270, 298, 299, 316, 317, 318, 319, 337, 338, 354, 355, 359, 360, 361, 371, 383, 384, 405, 414, 415, 431, 454, 467, 468, 469, 487, 499, 513, 515, 535, 536, 552, 553, 569, 570, 577, 587, 612, 613, 616 parties.

### Le Lundi 25 Février.

*Deſſeins & Eſtampes.*

Nºs 159, 173, 183, 197, 205, 208, 217, 228, 232, 250, 254, 265, 271, 272, 296, 297, 314, 315, 320, 321,

A ij

335, 353, 356, 365 bis, 370, 385, 391, 406, 418, 419, 426, 432, 451, 464, 465, 466, 484, 485, 486, 500, 512, 516, 534, 537, 551 bis, 554, 568, 572, 576, 586, 606, 609, 610, 611.

### Le Mardi 26 Février.

*Desseins & Estampes.*

Nos 160, 174, 182, 196, 204, 209, 218, 227, 233, 248 bis, 249, 255, 264, 267, 273, 274, 294, 295, 312, 313, 322, 323, 334, 344, 351, 352, 357, 369, 381, 386, 392, 393, 394, 407, 420, 421, 433, 448, 450, 462, 463, 482, 483, 488, 501, 514, 533, 538, 555, 567, 573, 585, 593 partie, 604, 605, 614.

### Le Mercredi 27 Février.

*Desseins & Estampes.*

Nos 161, 172, 181, 195, 203, 210, 219, 226, 234, 247, 248, 256, 265, 268, 275, 276, 292, 293, 310, 311, 324, 325, 333, 343, 350, 358, 368, 380, 387, 395, 396, 397, 398, 408, 426, 434, 441, 447, 449, 461, 480, 481, 489, 503, 532, 539, 550, 556, 566, 574, 584, 592, 600, 601.

### Le Jeudi 28 Février.

*Deffeins & Eftampes.*

Nos 162, 163, 180, 194, 202, 211, 225, 235, 245, 246, 257, 262, 277, 278, 290, 291, 308, 309, 326, 327, 328, 342, 349, 362, 367, 379, 388, 399, 400, 401, 402, 409, 416, 427, 435, 440, 446, 452, 460, 478, 479, 490, 499, 502, 531, 540, 549, 557, 565, 583, 588, 595, 598, 599.

### Le Vendredi 1 Mars.

*Deffeins & Eftampes.*

Nos 164, 165, 179, 192, 193, 201, 212, 224, 236, 243, 244, 261, 279, 280, 288, 289, 306, 307, 329, 341, 348, 363, 366, 378, 389, 417, 420, 422, 423, 424, 425, 426 *bis*, 428, 439, 445, 453, 459, 476, 477, 491, 598, 530, 541, 548, 558, 564, 582, 589, 594, 595, 607.

### Le Samedi 2 Mars.

*Deffeins & Eftampes.*

Nos 166, 167, 178, 190, 191, 200, 213, 223, 241, 242, 260, 281, 286, 287, 304, 305, 330, 340, 347, 364, 372, 377, 390, 411, 429, 438, 444, 455, 458, 474, 475, 492, 497,

505, 507, 517, 518, 519, 520, 525, 529, 542, 547, 563, 581, 590, 596, 597, 1853, 1854.

### Le Lundi 4 Mars.

*Desseins & Estampes.*

Nos 168, 169, 177, 188, 189, 199, 214, 222, 239, 240, 259, 284, 285, 302, 303, 331, 339, 345, 365, 372 bis, 375, 377 bis, 403, 412, 430, 437, 443, 457, 472, 473, 493, 496, 506, 508, 509, 525, 528, 543, 546, 559, 562, 580, 608, 1855, 1856, 1857, 1858, 1859, 1860.

### Le Mardi 5 Mars.

*Desseins & Estampes.*

Nos 170, 171, 176, 186, 187, 198, 215, 221, 229, 237, 238, 258, 282, 283, 300, 301, 332, 346, 373, 374, 376, 404, 413, 436, 442, 456, 470, 471, 494, 495, 510, 511, 521, 522, 523, 525 bis, 527, 544, 545, 560, 561, 578, 579, 602, 603.

### Le Mercredi 6 Mars.

*Bronzes, Marbres, Pagodes de pâte des Indes, Curiosités Chinoises en argent & or, Laques, Porcelaines de différentes sortes, Terre des Indes & d'Angleterre.*

Nos 618, 619, 620, 621, 622, 644,

647 partie, 648, 649, 670, 671, 672, 673, 674, 693, 694, 695, 722, 728, 733, 734, 735, 736, 743, 744, 745, 753, 754, 757, 772, 785, 786, 787, 788, 789, 790, 807, 813, 817, 827, 828, 837, 843, 844, 845, 846, 879, 880, 881, 882, 883, 884, 897.

### Le Jeudi 7 Mars.

*Bronzes, Marbres, Ivoires, Pagodes des Indes, Pierres de Laar, Curiosités Chinoises en argent, Laques, Porcelaines, &c.*

N°s 623, 624, 625, 626, 627, 642, 643, 646, 650, 653, 677, 678, 679, 680, 681, 682, 686, 696, 697, 698, 723, 729, 737, 738, 739, 740, 741, 742, 746, 755, 756, 763, 770, 771, 784, 791, 794, 804, 805, 806, 808, 815, 818, 826, 831, 832, 833, 847, 848, 849, 850, 860, 861, 862, 875, 876, 877, 878.

### Le Vendredi 8 Mars.

*Bronzes, Ivoires, Pagodes, Pierres de Laar, Curiosités en argent, Laques, Porcelaines.*

N°s 628, 629, 630, 631, 632, 651, 654, 655, 668, 669, 675, 676, 683,

684, 685, 686, 699, 700, 701, 716, 717, 718, 719, 726, 727, 731, 732, 759, 760, 761, 762, 768, 769, 778, 779, 780, 792, 793, 795, 803, 809, 810, 816, 819, 820, 830, 835, 836, 838, 838 bi., 857, 858, 859, 863, 871, 872, 873, 874.

## Le Samedi 9 Mars.

*Bronzes, Pagodes, Curiosités, en argent, Laques, Porcelaines, Terre des Indes.*

Nos 633, 634, 635, 636, 637, 656, 657, 658, 663, 664, 665, 666, 667, 687, 688, 689, 711, 712, 713, 714, 715, 720, 721, 724, 725, 730, 751, 752, 758, 766, 767, 776, 777, 782, 783, 799, 800, 801, 802, 812, 821, 822, 823, 841, 842, 851, 852, 853, 864, 865, 869, 870, 885, 886, 887, 888, 889, 890.